藝 術 解 碼

流轉與凝望

藝術中的人與自然

■ 林曼麗　蕭瓊瑞／主編

■ 吳雅鳳／著

東大圖書公司

總　序

流轉與凝望

　　藝術鑑賞教育，隨著國內大學通識教育的施行，近年來逐漸受到較多的重視；然而長期以來，藝術鑑賞的教材內容如何選擇、組織？如何施行？總是存在著許多不同的看法和爭議。

　　不可否認，十九世紀以降，尤其二十世紀初期，受到西風東漸的影響，國內藝術教育的內容，其實就是一部西歐美學詮釋體系的全盤翻版，一部所謂的西洋美術史，也就是少數幾個西歐國家藝術發展的家譜。

　　我們不可否定西歐在文藝復興之後，所帶動掀起的人類文明高峰，但我們也不得不為這個讀別人家譜、找不到自我定位的荒謬現象，感到焦急、無奈。

　　即使在大學的通識課程中，少數幾個小時的課程，也不可能講了西洋、再講東方，講了東方、再講中國和臺灣。即使有這樣的時間，對一般非藝術專業的學生而言，也實在很難清楚告訴他：立體派藝術家為何要解構物象、重組物象？這種專業化的繪畫問題，對大部分學生而言，又干卿底事？

　　事實上，從人文的觀點出發，藝術完全是人類人文思考的一種過程和結果；看到羅浮宮的【蒙娜麗莎】，會受到極大的感動，恐怕也只是見多了分身，突然見到本尊時的一種激動。從畫面上看，【蒙娜麗莎】即使擁有許多人類繪畫史上開風氣之先的技法和效果，但在今天資訊如此發達的時代，複製效果如此高明的時代，【蒙娜麗莎】是否還能那樣鮮活地感動所有站在她面前的仰慕者？其實

是值得懷疑的。

　　即使有所感動，但是否就因此能夠被稱為「偉大」，也很難說清楚、講明白。

　　然而，如果從人文發展的角度觀，這是人類文明史上，第一次如此真切地花費長時間的用心，去觀察、描繪一個既非神也非聖的普通女子，用如此「科學」的方式，去掌握她的真實存在；同時，又深入內心捕捉她「誠於中，形於外」、情緒要發而未發的那一剎那，以及帶動著這嘴角淺淺微笑的不可名狀的一種複雜心理狀態；這是人類文明史上的第一次，也是象徵「人文主義」來臨，最具體鮮明的一座里程碑。那麼【蒙娜麗莎】重不重要呢？達文西偉大不偉大呢？

　　過去的藝術鑑賞教育，過度強調形式本身的意義；當然，能夠理解、體會，進而掌握這種形式之間的秩序與韻律，仍然是藝術教育的一個重要課題；但僅僅如此，仍然是不夠的。藝術背後的人文思考，或許能夠帶動更多的人，進入藝術思維的廣大世界。

　　西方藝術史有一個知名的故事：介於古典與中古時代之間的一位偉大思想家魏吉爾，有一次旅行，因船難而流落荒島，同行的夥伴們，都耽心會遇上野蠻人而心生畏懼。這時，魏吉爾指著一個雕刻人像，安慰大家說：「我們安全了！」大家不解地問他為什麼如此肯定？他說：「雕刻這些人像的人，他們了解生命中動人、哀怨的力量，萬物必有一死的道理深深地觸動了他們的心。這樣的人，必然不是野蠻人。」

　　這個故事，動人之處，還不在魏吉爾的睿智卓見，而是說故事的人，包括魏吉爾和近代的歐洲思想家，他們深信：藝術足以傳達人類心靈深處的悸動，

並透過藝術品彼此溝通、理解。

文藝復興之後的基督教世界，囿於反對偶像崇拜的教義，曾經一度反對藝術的提倡；後來他們站在宗教的立場，理解到一件事：人類的軟弱與無知，正好可以透過藝術來接近上帝、理解上帝的偉大。藝術終於成為西方文明中，輝煌燦爛的一頁。

偉大的藝術創作，加上早期發展的藝術史研究，西歐藝術成為橫掃全世界的文明利器；然而人類學的發展，也早早提醒人們：世界上各種文明的同等價值，不容忽視。

近年來，臺灣的國民教育改革，已廢除「美術」這樣的課程名稱，改為「藝術與人文」，顯然意圖突顯人文思考與認識，在藝術教育中的重要性。

東大圖書公司早有發展藝術普及讀物的想法，但又對過去制式的介紹方式：不是藝術史，就是畫家傳記的作法，感到不足。於是我們便邀集了一批學有專精的年輕學者，從人文思考的角度出發，採用人類學家「價值系統」的論述結構，打破東西藝術史的畛域，以「人和自然」、「人和人」、「人和自我」、「人和物」等幾個面向，分別進行一些藝術品與藝術家的介紹，尤其是著重在這些創作行為背後的人文思考。

打破了西歐美術史的家譜世系，我們自己的藝術家也可以在同樣的主題下，開始有自己的看法與作法，開始有了一席之地。

這是一個全新的嘗試，對所有的寫作者都是一項挑戰；既要橫跨東西、又要學貫古今，既要深入要理、又要出之平易，當然不是一件容易的工作。期待所有的讀者，以一種探險的心情，和我們一同進入這個「藝術解碼」的趣味遊

戲之中，同享藝術的奧祕與人文的驚奇。

本叢書，計分八冊，書名及作者分別是：

1. 盡頭的起點——藝術中的人與自然（蕭瓊瑞／著）
2. 流轉與凝望——藝術中的人與自然（吳雅鳳／著）
3. 清晰的模糊——藝術中的人與人（吳奕芳／著）
4. 變幻的容顏——藝術中的人與人（陳英偉／著）
5. 記憶的表情——藝術中的人與我（陳香君／著）
6. 岔路與轉角——藝術中的人與我（楊文敏／著）
7. 自在與飛揚——藝術中的人與物（蕭瓊瑞／著）
8. 觀想與超越——藝術中的人與物（江如海／著）

為了協助讀者對一些專有名詞的了解，凡是文本中出現黑體字的部分，都可以在邊欄得到進一步的解釋。

叢書主編

林曼麗

蕭瓊瑞

自 序

流轉與凝望

　　首先要鄭重感謝成功大學歷史系的蕭瓊瑞教授,邀請我參加東大圖書這次的出版計畫,以及在寫作過程中不斷的指引與鼓勵。身為美術界的門外漢,卻時常引頸仰望美術殿堂的我,這不啻是個結合個人興趣、文筆磨練與學術研究的最佳機會。從 2002 年六月接受邀請,到 2004 年二月交出初稿,我個人經歷了老大欣翰肺炎住院、懷孕、生產,現在老二之穎已經兩歲兩個月了。這本書的寫作過程就像是在精神上平行經歷了肉體的種種孕育與哺養、焦慮與欣喜。如果這本書有某種程度上的教育意義,我希望它日後能成為小孩的藝術鑑賞入門。

　　對於美術的愛好可以追溯到就讀師大英語系二年級一個夏天的星期六下午,到北美館聆聽一場蔣勳老師有關西方美術史的演講。全場大爆滿,我只能雙腿盤坐在演講廳的最後面走道上,在黑暗中(因為放幻燈片的關係)饑渴般拼命吸收珍貴的智慧。那是我第一次聽到那樣令人著迷的藝術世界,以前中小學的美術課只注重技巧(還只侷限於寫實技法)的傳授,從來沒有宏觀的文化介紹。蔣勳老師帶領我進入一個令人神往的殿堂。幸運地,那時在師大英語系教授西洋文化史的邱煥堂教授,正巧是位知名的陶藝家,他以個人獨特的視野,啟發我對藝術的興趣。1990 年起赴牛津大學深造,才真正親炙歐洲藝術精髓。1994 年在蘇格蘭格拉斯哥大學英國文學系攻讀博士時,旁聽我指導教授 (Professor Richard Cronin) 的夫人 (Ms. Dorothy A. McMillan) 所開的一門課有關於如畫風格的文學作品,開始我對於文學與繪畫的興趣。這些形成我 1996 年回國在臺大外文系任教後,積極鑽研十九世紀浪漫詩歌與繪畫的交涉的背景。

2000 年出版以英文寫就的 *Arcadia and Carthage in Turner*，探討泰納在風景畫與歷史畫體例與精神上的種種突破，也算是多年來耕耘不懈的成果。

　　個人對於風景畫的鍾愛，可說是中國文人畫的遺緒，所謂「胸中丘壑」。以前以為風景畫是最具普遍性的，是最能跨越文化藩籬的。一直到 1990 年初到牛津攻讀碩士，一位要好的英國同學指著我宿舍牆上貼著的塞尚【聖維克多山】問到：「那是臺灣名勝嗎？」當時我真是哭笑不得，笑的是身為牛津學生的他居然認不出塞尚的名畫，哭的是來自臺灣的我是否就應該對臺灣的自然景觀及藝術多一些認識與喜愛？這個無心的問題，牽扯出種種跨文化以及政治正確性的糾葛，也進一步鞭策我探索臺灣本土繪畫的歷史脈絡。

　　藝術家對自然的呈現，永遠無法脫離社會歷史的影響，「自然」也絕非中性、透明的客體存在，我們對於自然的感知，永遠經過所處時空的中介。只有將作品放回原初的歷史脈絡，才可能接近意義的某種核心，當然觀者當下的歷史脈絡也會影響我們對作品的解讀，所以我們對作品的探究便應該在這兩重歷史軌道中來回琢磨。十九世紀下半的塞尚前瞻性地，以近乎幾何形體安靜地整理出宇宙的定律，二十世紀末的我也希望藉由凝望塞尚，溫暖我架離時空的某種鄉愁，提醒自己正在實踐當初在臺灣對文化歐洲的憧憬。對藝術的喜愛，或許誠如宗教信仰一樣，是極端個人性的，是無法直接、單獨以理性客觀分析的，或許也不需要忠於自己的國籍與原生文化。

　　透過這一本書的寫作過程，我終於為自己彌補了長久以來對這塊土地的美學與文化缺憾，也開闢了一些探究中西美術的新方向。希望它能成為美術愛好者願意仔細品味的一本書。

吳雅鳳

2005 年於臺北市溫州街

流轉與凝望
——藝術中的人與自然

目次

總 序

自 序

緒 論　10

01 季 節　14

02 風俗誌　28

03 莊園與花園　38

04 田園的鄉愁與遠景　50

05 自然與現代文明　60

06 人道關懷　　　　　　　　　　　72

07 內心的風景　　　　　　　　　　84

08 時間的追尋・空間的體現　　　98

09 蕭疏清逸　　　　　　　　　　110

10 充塞天地　　　　　　　　　　122

11 自然中的建築　　　　　　　　134

12 南國風光　　　　　　　　　　144

13 臺灣・色彩　　　　　　　　　154

14 臺灣與中國　　　　　　　　　166

附錄：圖版說明／藝術家小檔案／索引　178

緒　論

流轉與凝望

「自然」是人類一張開眼睛便必須面對的物象，是主客觀照、我物分別的哲思源頭。藝術家在作品中呈現對自然的觀察，往往帶著個人敏銳的氣質，但也免不了要受到大時代氛圍的影響。我們看畫不可只追著畫家的天才行徑跑，也得同時掌握作品的生成環境。這本書所嘗試處理的是，我們面對藝術作品時不可避免的種種問題。讀者可能會抱怨，閱讀起來竟像演講會上，巨細靡遺地講解一張張幻燈片一般。只是燈光昏暗，原本專注的心，卻在透亮如萬花筒般的幻燈裡，磨蹭去了；原先以為能掌握的、呼之欲出的綱領、系統也跟著迷糊消失。

在一張張圖片的更迭裡，其實有兩個片段的、隱而未宣的微型史觀。第一篇到第八篇轉述西方繪畫藝術中以自然為主題的作品，從中古時期依附祈禱書的月令圖開始，追溯「自然」從表徵理性的規律，到以資產的形式出現的歷史進程。在現代化、工業革命、資本主義等物化潮流的衝擊下，藝術家或將自然視為精神的原鄉，或積極入世的舞臺。自然裡人的活動也成為探究的課題之一，什麼樣的活動可以入畫，也就是追究藝術的本質與意義為何，是良知與社會不義的介面，是積極參與變革的歡慶活動，還是隱遁尋逸的桃花源。物化到了白熱的程度便要逆轉，藝術家傾向內心，藉自然景物，抒發內在苦悶與描繪未來願景。科技文明對人類生活所造成的變化，不只是外表浮面的，在藝術上更是

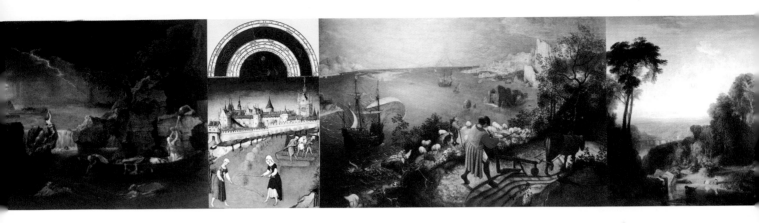

本質精神的挑戰。西方自文藝復興以來所發展的觀看、並呈現世界的方法，如單點透視法、建立物質體積的明暗法則等，一一受到新科學時代的撞擊。印象派分析瞬間光的形成，立體派研究不同的時間坐標裡空間的疊和，都是企圖以「形式」來參透人在自然裡的基本認知。其實這些令西方焦慮惶恐的時空問題，在中國悠久的山水藝術裡都曾經勘透了。中國直立軸式山水的散點透視與卷軸的移動視點，在在都說明了藝術的目的不在於製造幻相，而是點醒觀者，所身處的時空其實流動不居，只有斷裂的片面，從不能掌握整體。

　　以結構論，本書分為三個分量並不均等的段落。第一部分（一～八篇）儼然是一部西方風景畫的沿革。第二部分（九、十篇）討論中國山水風格的兩個極致，即蕭疏與盈滿。第十一篇是輕鬆的小品，作為兩個嚴肅主題的間歇曲，以自然中的建築為題，看中西藝術如何對待這個自然與文明的介面。第三部分（十二～十四篇）回到我們的著力點臺灣。臺灣前輩藝術家在處理自然時往往有著格外沉重的包袱。壓力來自三個方面：西風東漸、傳統日衰、以及來自政

緒論

治粗魯、無情的扭曲。1949 年國民政府播遷來臺後，致力將大陸傳統標為唯一正統，除了刻意壓抑前輩藝術家的東洋師承外，還嚴格控制展出的題材與風格。藝術家迫於政治箝制，轉向風景、靜物、人物等，而避免呈現社會議題，以致 1930 年代所興起的社會藝術運動，不幸歸於沉寂。但是前輩畫家筆下的臺灣風景，經過多層過濾、折射後，仍反映一種時代動盪下藝術家個人清明的靈視。透過色彩、構圖、圖像等的革新，他們融合了民間文化的活力，誠實地創造出與這片土地氣息相通的風景典型。「自然」在他們的作品裡，具體而微地表徵他們對環境的清楚認識、與篤定熱愛。

　　「自然」的命題從來未曾離開過「文化」的範疇。越是能超越時空、國界，叩響無數心靈的作品，就像是幾乎紅遍二十世紀下半，每個國際拍賣會上爭相競價的印象派作品如梵谷、莫內，越不能將其抽離彼時與此時的文化脈絡。這本書從西方開始，再浸淫中國山水之精華，最後回歸臺灣。走的好像是所謂「本土化」一般媚俗的路徑，其實多半是筆者自己多年來早應彌補的缺憾。實際上，每一個章節都是一個小型的中西藝術主題性比較的實驗，企圖以迴觀、對照、

甚至並置的方式，切斷藝術史向來直線發展的敘事形態，希冀能激盪出一些新
的視野，在流轉的歷史長河裡，不致迷失方向，或許能貼近藝術家凝望自然時
的心靈。

01 季　節

透視法：在二維平面空間裡製造三度空間與距離的技法。最早成熟於文藝復興十五世紀早期的佛羅倫斯。先由藝術家兼建築師布諾內奇 (Brunelleschi) 示範透視原則，卻是另一位建築師兼作家艾爾貝提(Leon Battista Alberti)首先將透視法有系統的發表，畫家達文西便可能是從艾爾貝提的著作裡學得此技巧。首先想像繪畫平面是一個開向世界的窗口，由與觀者視線平行的線條來構成畫面中的形象，其中最遠的是地平線，地平線中央有一視線的消失點，整個原理就像平行的鐵軌線會在遠處會合然後消失。

　　季節的變化或許是人類在觀察自然時，最先注意到的規律。掌握了這種宇宙規律，才能應對自然時序，或勞動、或休憩。對季節的敏銳反應，正是文明發展的契機。中西方藝術史上關於季節的主題，均享有悠久的傳統，著重自然環境的週期變化與人類因應活動間的交互影響，自然景物除了是人類活動的背景，更理所當然地成為注意的焦點，遂促成了日後單純獨立的風景畫的出現。

　　西方風景畫的雛形一般說來是林本兄弟 (The Limbourg Brothers) 於 1410–16 年間為了法國貝依公爵 (Duke of Berry) 的祈禱書或稱「風調雨順日課經」所作的月令圖系列 (Labours of the Month)。它原屬於私人的宗教奉獻書，但在表現宗教節慶之外，特別允許畫家以世俗的活動來代表該月份。這一系列月令圖的結構大致可分為三個部分，最頂端的天宮圖，記載當月的星象，第二層是城堡與教堂等建築，第三層則是當月的農業活動。這種空間布置明顯表露了社會運作的階級層次，天人和諧機制的樞紐就在於第二層中景代表權力與精神重心的管理統馭。【六月圖】（圖 1–1）主要描寫的是收割，【十月圖】（圖 1–2）則描繪播種的情形。兩幅圖前景皆有一人物衣服顏色與天象圖的顏色相呼應，以色彩提示主題的統一與和諧。【六月圖】中人物鋤草的動作優美蘊含音樂節奏，尤其是前景視覺焦點，一名著深藍色裙裝的女子。中景與前景以一排不怎麼符合透視法的樹籬與灌溉用渠（或是護城河）作為分界，城堡與哥德式教堂以建築的

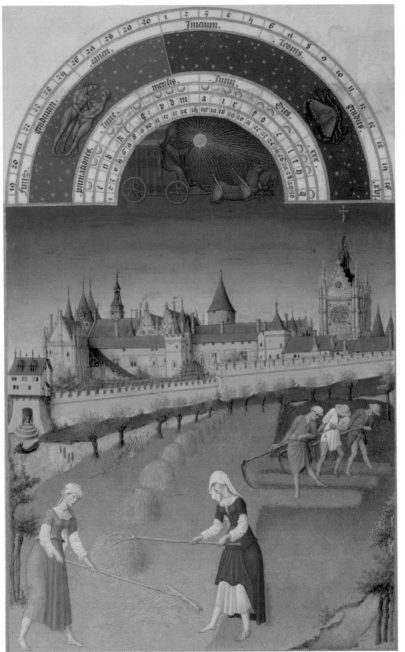

圖 1–1 林本兄弟，貝依公爵的風調雨順日課經（六月），c. 1415，不透明水彩顏料、犢皮紙，29×20 cm，法國香替葉孔戴美術館 (Musée Condé) 藏。

Photograph by RMN/René-Gabriel Ojéda

季

節

圖 1-2 林本兄弟，貝依公爵的風調雨順日課經（十月），c.1415，不透明水彩顏料、犢皮紙，29×20 cm，法國香替葉孔戴美術館 (Musée Condé) 藏。

流轉與凝望

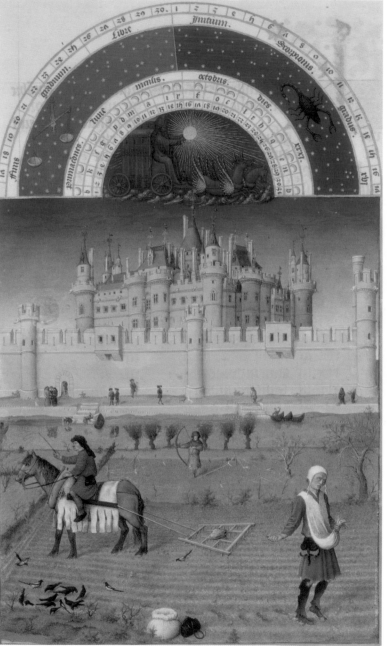

Photograph by RMN/René-Gabriel Ojéda

形式，象徵季節與人類活動的和諧。此幅畫的構圖在長方形的框線中，由右後方往左前方前進，帶著一些動態，中景三位婦人持著鐮刀割草的一致動作更加強此一動線，前景兩位女子耙理乾草則呼應後方城牆的橫向線條。全圖以勞動中的女子呈現和諧恬美的收割景象。【十月圖】則帶著些許寫實甚或諷刺的因素。中景城堡外圍有幾位貴族正悠然自得地漫步，而前景有一位衣著與天宮圖顏色相映的農夫，正愁著臉播種，他的襪子明顯破舊，另一位盛裝紅衣的農夫則坐在馬背上犁田。前幅的天空湛藍清亮，後者的光線則較蒼白，反映著不同的節氣。

　　林本兄弟這一系列畫可算是西方藝術史上風景畫的濫觴，風景不再只是人物或故事的背景，必要卻通常不具自身獨特的涵義。雖然風景還算不上是主角，但占有畫面主要地位而與主題有著密切的關係。此時期藝術對待自然的態度，也就誠如畫面三個階層的安排，自然的神祕奧妙通過曖昧的黑暗時期已漸漸為人類所了解，為人類生活的經緯，但得透過領導精英掌握自然規則後所產生明智的管理，建立規範，為廣大的勞動人民奉行，才是最符合自然規則的社會運作。天宮圖第二層圓圈裡太陽神駕馭太陽的圖像，清楚地點明了這種理性原則。

　　西方依附於宗教祈禱書的月令圖以單一、簡明的活動來象徵人類社群與自然節氣的互動，具體而微地透露當時的社會觀，即由貴族精英統御的社會秩序，必須符合宇宙整體的和諧。在中國，月令圖也是皇帝宣揚政功的方式之一。古代皇帝為了展現「順時體物」的胸懷，足以作為人民榜樣，往往命畫院製作歲時伏臘之類的畫，如臺北故宮所收藏的【十二月令圖】、【二十四氣圖】等。中國早在商代便有完備的曆法，按氣候的變化，將一年分為二十四節氣、七十二候，約三百六十天，構成節令的計算單位。以後由於農事生產及宗教祭祀活動

的安排，再結合各種風俗儀式如祈福、禳災、驅鬼、逐疫等等，逐漸形成豐富多彩的傳統節日。描寫歲時節日的作品通稱為「節令圖」，包括元宵觀燈、上巳修禊、端午競渡、七夕乞巧、中秋賞月、重陽登高等。院畫【十二月令圖】多以秀麗雅致的工筆見長。其中的【三月圖】（圖 1–3）描寫上巳修禊，其間自然景觀與庭院樓閣最為特出。修禊的傳統源自商周時的上巳日（農曆三月第一個巳日），魏以後固定為三月三日，巫師常在河邊舉行祓禊潔身的儀式。《晉書·禮志》記載：「漢儀季春上巳，官及百姓皆禊於東流之上，洗濯祓除去宿垢。」後代宗教意味逐漸淡去，大抵指文人雅士春季至戶外郊遊，以清除冬日累積的塵埃晦氣。❶

　　此幅構圖依照【十二月令圖】的一致規格，以對角線將畫面一分為二。建築物也分為兩部分，右方的樓閣為內宅，由女眷居住，樓上走廊有仕女遠眺，樓下是暖閣，亦有仕女從事活動。一牆之隔，牆之左便是曲水流觴。曲水從園外引至，水經過涵洞流入園內，有兩名童僕在石階上，正準備酒菜，酒入羽觴，依次放入曲水中，順流漂浮。石階上有一軒，開一圓窗，窗內有人撫琴，有人聆賞。另有數人站在軒外的長廊上欣賞美景。十五位文人，坐曲水之畔，吟詠賦詩，取水中羽觴而飲。此圖中活動分為兩種，園內文人雅士修禊，園外則是農事勞動，有耕田有養殖水產，也有兒童嬉戲放風箏，好一幅春季萬物和樂蓬勃的景象。前景小橋流水好不愜意，兩幢建築物位於中景，與流水在畫面中央形成一個交叉的 X。園外開闊，一直到遠景的山陵，正如王羲之〈蘭亭序〉所言：「仰觀宇宙之大，俯察品類之盛，所以遊目騁懷，足以極視聽之娛，信可樂也。」

　　歷史上最有名的修禊活動當然要算東晉永和九年，書聖王羲之與當朝名流

❶請參考吳文彬，〈上巳修禊——十二月令圖中之三月〉，《故宮文物》，五卷一期（民國七十六年四月），頁44–47。

合計四十一位，聚於會稽山陰的蘭亭，舉
行修禊，並寫下著名的〈蘭亭序〉。明朝
文徵明的【蘭亭修禊圖】（圖 1–4）描繪的
便是此歷史盛會。文徵明將此活動放在浩
瀚的天地間，初春的山石披覆著青苔，松
樹與其他樹木冒著新芽。嶙峋秀拔的山勢
間流瀉著銀白瀑布，王羲之等雅士文人就
坐在瀑布下游的溪畔，臨流賦酹。接近中
景的松樹所形成的樹籬下，有一茅草亭
子，一著紅衣的文人坐於其中飲酒。更高
的山上也有小亭一座，仰天朝向高聳的山
陵。在這天然形成的曲水流觴，文人浸淫
初春的清新喜悅。全幅畫風簡潔，密筆的
松葉、小小的人物身軀，與前一幅相近的
X 字形的對角動線將引領觀者的視線，集
中到中景稍下方的瀑布與盤根錯節的松
樹。層層疊疊的山陵暗示出中央隱約的山
谷，婉約的韻致悄悄流露。

　　從林本兄弟的井然秩序，到同樣代表
政治清明下人民安樂於自然中的清朝秀
麗院畫，「季節」皆作為理性規律的暗喻。
下面三件作品中，「季節」則以寓言的形

圖 1–3　十二月令圖之三月圖，清代，軸、絹本、設色，
175.5×97 cm，臺北故宮博物院藏。

流轉與凝望

圖 1–4 文徵明，蘭亭修禊圖，明代，軸、紙本、著色，105.5×31 cm，臺北仙麓居藏。

式出現，脫離前四幅畫所框出的尋常生活，或以宏觀的角度探索人類的未來如普桑，或藉機展現畫家對女體的渴羨如布歇。十七世紀法國畫家普桑 (Nicolas Poussin, 1594–1665) 的【四季圖之冬】（圖 1–5）是他四季聯作的其中一幅，描寫《聖經》裡毀天滅地的大洪水。大自然懲罰人的不義，但也帶來新生的希望。圖裡的人物或許都是遭到譴責的一批，命定要毀絕。中景的山陵像屏障一樣，將畫面一分為二，其後我們看見洪水淹滅了所有的房舍，連太陽也為浮雲遮蔽，奄奄一息。烏雲密布，閃電劃過天空，表示上帝的憤怒，尚未平息。山石上的樹木以枯乾枝椏的姿態道出冬日的蕭條悲戚。山屏之前有一艘自瀑布掉落快要沉沒的船，一個穿著白衣的男子正由友伴支撐，站在船緣雙手合什做最後的祈禱，他所在的位置是畫面最明亮的部分之一，呼應著天上的閃電。有一人緊抓著船沿，眼看就要掉下去；另一人在跳船後逕自向右方游去。前景另一個明亮處便是最右方一名婦人在船上努力將一嬰孩交給已經安全上岸的男子。男子在岩石上賣力的伸出手臂企圖抓住嬰孩，孩子以紅巾包裹著，是全畫面唯一透露的希望。右方的船雖然平穩，下方有一男子想要爬上來，船尾有另一男子拿著一根木棒當作槳，費力將船靠上岸邊，好讓婦女可以傳送小孩到安全的彼岸。最前景有兩名男子游泳，一抓住馬耳，一抓住木板。這些人間悲劇的

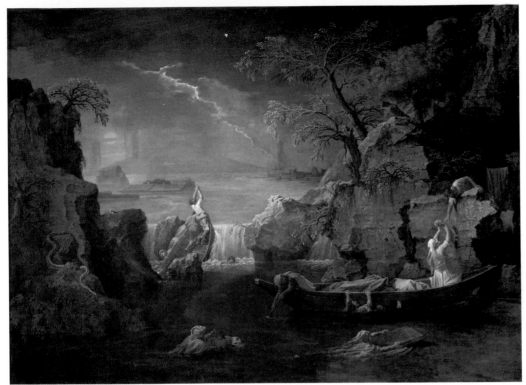

圖 1-5　普桑，四季圖之冬，1660-64，油彩、畫布，118×160 cm，法國巴黎羅浮宮美術館藏。

Photograph by Erich Lessing

最外圍，在左方的石頭上攀爬著一條長蛇，象徵誘惑與人類的墮落。牠扭動的身軀呼應著閃電，說明上帝的懲罰與撒旦的誘惑其實都在上帝的計畫中。蛇的出現，提醒我們淹沒天地的大洪水只是上帝對人類懲罰的一個環節，之前有驅逐伊甸園，之後則有基督的救贖，大洪水便也因此帶著洗禮的象徵。被救的嬰孩，暗示摩西還在襁褓中遭母親遺棄，放逐尼羅河中，卻被無子嗣的埃及公主救起，視如己出，而摩西也是基督的一個前身。代表上帝仁慈的諾亞方舟在山屏後若隱若現，像鬼魅一般不甚真實，較真實的反而是人類的苦難與掙扎。普桑的畫作以深沉冥想的精神見長，多帶有濃厚的宗教意味。這一幅【四季圖之冬】描繪上帝對人的懲罰，自然也蒙受其害。救贖雖然已在上帝的計畫當中，

卻一定要靠人自己的努力才能完成。

　　法國畫家布歇 (François Boucher, 1703–1770) 的【夏季】(圖 1–6) 亦是四季聯作之一，為了路易十五的情婦龐巴杜夫人所做。此畫描繪盛夏的豐盛物產，慵懶的三位女士正在享受樹蔭下的清涼流泉。她們看似悠閒姿態，或坐或臥，其實都是經過精心設計，所以她們粉紅的胴體與樹蔭下的陰影、旁邊的花草、及她們身上的布幔形成一部色彩的歡唱。右方的女子坐在最明亮的一角，她頭上戴著藍色的絲緞與左上方的藍天相稱，她的左腿直伸，襯托中間的女子幾乎

流轉與凝望

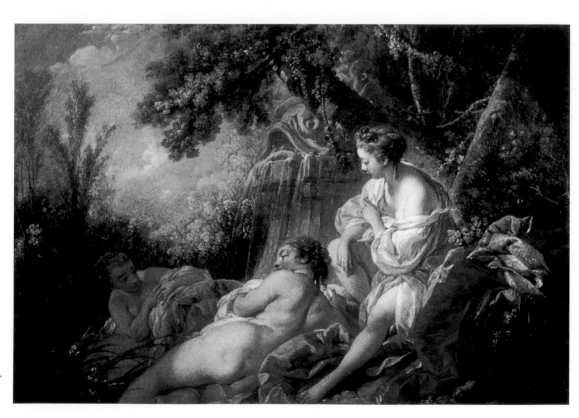

圖 1–6　布歇，夏季，1749，油彩、畫布，259×197 cm，英國倫敦華萊士收藏館藏。

全身裸露、斜躺的豐滿身軀。第三位女子在較陰暗的角落從另外一個角度看著中間的女子。以此三女神的姿態來象徵夏季的滿盈與閒散。

其他藝術形式也常用擬人化的寓言來表現四季。現收藏於臺南奇美博物館，源於義大利十九世紀的雕塑系列【四季】（圖 1-7），就是一個傑出的例子。早在羅馬古城龐貝的壁畫中，便可見四季相關題材。有時春天是花神，夏天是農

圖 1-7 作者不詳（義大利，十九世紀），四季，陶土，高 2.34 m，臺南奇美博物館藏。

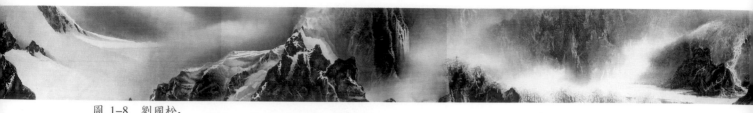

圖 1-8 劉國松，
四序山水圖卷，
1983，墨彩、紙本，
58.5×846.5 cm，英
國水松石山房藏。

流轉與凝望

❷〈二十年來之中國繪畫〉，《審美生活》，臺北：爾雅，1986，頁18。引自蕭瓊瑞，《劉國松研究》，臺北：國立歷史博物館，1996，頁156。

耕神，秋天是酒神，冬天則是北風神。有時春天是拿花的年輕女子，夏天是拿鐮刀、麥穗的女子，秋天是拿葡萄藤蔓的男子，冬天則是衣衫襤褸的老人，以此公式來暗示四季變化與人生各個階段間的關聯。在此系列陶土雕塑，春天是靦腆的少女，似乎剛剛開始察覺自己的身體；夏天收割的季節，女子拭去額頭汗水；秋天葡萄豐收；冬天則緊緊抱住衣服取暖。

　　四季以風景聯作的形式呈現，在繪畫、雕塑中有不同發展。劉國松(1932-) 的【四序山水圖卷】（圖1-8）打破四季以分開卻接續的聯作或畫屏的傳統格局，以長卷的形式將四季變化融合在同一畫面上，藉用敘事型的卷軸描繪季節的更替，發揮了卷軸既有的周而復始的循環精神。劉國松生於安徽，父親在抗日戰爭中不幸殉亡，自此與母親隨著部隊到處遷移，最後來到臺灣。以同等學力考取師大美術系，並且在 1960 年代積極參與國畫現代化的論戰，主張以最接近西方現代藝術精神即抽象、同時也就是中國文化精髓的水墨畫，來進行中國藝術的現代化。楚戈曾稱讚論道：「他是第一個在中國感性式水墨中，融入了西方的知性形式。」❷不僅在形式風格上創新，在紙的材質上，也是獨創一格，經過多次實驗後，產生紙筋抽離的「劉國松紙」，彷彿是畫在傳統宣紙的背面，格外突顯墨彩的物質感。

　　【四序山水圖卷】這幅巨作可說是劉國松 1980 年代回到中國大陸訪問後，受到大陸山水實景及深厚藝術傳統的影響，暫時離開了他向來引以為豪的抽象

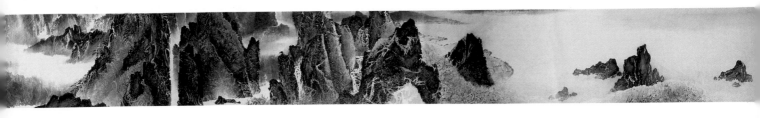

精神，而轉向較為具象的表現手法。視角還是採用畫家一貫的「仙人」高度，與山齊高平視山陵，而非傳統文人畫的仰視。余光中甚至認為劉國松這般「形而上」的山水畫更接近傳統的山水詩、游仙詩。❸ 按照卷軸的慣例，從右方開始瀏覽，是早春的梅花盛開，山陵仍然籠罩在白雪雲霧裡，山陵作為各季節的分割，也同時是季節的景致本身。隨著我們向左前進，時序也進入夏季，濃郁的草木，漸漸地進入金屬的秋季，紅葉滿布山頭，最後我們進入霜雪遮蔽的隆冬。在季節交接處，不著痕跡，待進入一定的時節，甯謐安穩從容不迫，整幅畫的觀賞速度是舒緩的，可以優遊其間。初春露出雲霧的山頭，彷彿宇宙初生之際的渾沌初開。夏季以豐實的山陵為主，中央有一由山環繞的瀑布作為視覺焦點，再往左一點，有一斷崖形成的峽谷，好似季節的分界，我們因此進入秋季。秋季是比較悠長的部分，雲霧扮演主動的角色，隱藏山勢也同時聯絡景致的各個部分，像溪流、山石、樹林等。最後由一傾瀉而下的瀑布作為分界，我們進入冬季。首先進入眼簾的是一座實實在在的山陵，不同於前面細筆經營的植被，在這裡，我們看到的是青褐色堅實的形體，光禿禿的山陵，覆蓋著晶瑩的白雪，也是同樣紮實的存在，嚴峻的冬季反而是思考存在本質的最佳時節。落在山上的白雪，以畫家經常使用的紙筋畫法表現。厚重的白雪堆積在山谷中，以純白聯絡著天上的雲影，山陵在嚴勁的氣候下更顯沉穩踏實。就是這種山陵、

文人畫：也稱為「士人畫」，是中國繪畫史上一種重要的風格與類型，主要相對於宮廷畫和民間畫。首倡於北宋蘇軾，講究逸筆草草、不求形似，表現心性神韻的筆墨之趣。後來在元代獲得高度發展，成為中國繪畫主流。近代則因內容趨於形式化、空洞化而遭到批評。

❸ 余光中，〈造化弄人，我弄造化——論劉國松的玄學山水〉，《劉國松六十回顧展》，臺中：國立臺灣美術館，1992，頁16–18。引自蕭瓊瑞，《劉國松研究》，臺北：國立歷史博物館，1996，頁110。

圖 1–9　劉國松，洒落的山音，1964，墨彩、紙本，54×94.5 cm，畫家自藏。

山谷交替的韻律，帶領我們思考節氣的循環。我們就跟著雲霧的腳步，造訪這宇宙初始的蠻荒，但長卷的框架已帶有濃厚的人文氣息。此幅一氣呵成之巨作，反而沒有畫家早期以狂草為出發的單幅作品來得揮灑自如，有萬馬奔騰、石破天驚的氣魄，如【洒落的山音】（圖 1–9）。【四序山水圖卷】似乎了解到寧靜致遠的道理，以一種較超然穩健的態度，來冥想宇宙的變遷。或許因為身在大陸，每日浸淫神州山水，反而難以逃離傳統的束縛，不如他在臺灣及海外可以自由的大刀闊斧，進行他視為終身志業的「國畫現代化」。

　　從中古法國的祈禱書、中國清朝御製的節氣圖，經過十七、十八、十九世

紀歐洲的寓言形式，到二十世紀下半臺灣畫家的山水圖卷，季節一直是人類面對自然時第一個觀察到的變化規律，也是藝術家以理性分析、感性涵養與外在事物溝通時，最直接的概念形式。

02 風俗誌

流轉與凝望

風俗畫 (Genre Painting)：以寫實的手法描繪真實人間所發生的各種事情。畫作靈感多來自平淡、閒致的居家生活。雖然此種敘述性的手法自中世紀的手繪插圖中已可見其蹤跡，十六世紀時期尼德蘭地區廣為盛行，然而風俗畫一直到十七世紀的荷蘭才成為真正獨立的繪畫範疇。

文藝復興(Renaissance)：十四世紀末到十六世紀間的一次歐洲文化革新運動。首先發生於義大利，以回復希臘羅馬古典文化為目的，對抗中世紀以來以基督教為中心的思考，被視為近代人本主義的開端。達文西、米開朗基羅，和拉斐爾，被稱為文藝復興藝術三傑。

在西方繪畫史上，風景畫同靜物畫原占著畫院階層的底部，與在最上層以《聖經》或希臘羅馬神話為典故的歷史畫遙遙相望。風景，只當作人物或事件的背景或陪襯，一直到十六世紀的荷蘭，才有顯著變化。當時日漸富裕的中產階級，對描繪日常生活為主的風俗畫才有購買的欲望。也由於新教不鼓勵天主教繁複的宗教裝飾，藝術家逐漸開發世俗主題的潛力，也開始給予風景較重要的角色、較寬廣的舞臺。由於荷蘭低地國畫家習於對不甚友善的自然環境做仔細觀察，對天光、雲影、水波、樹葉搖曳等變動不居的題材產生濃厚的興趣，記錄下人類在其間的生存奮鬥、喜怒哀樂。此時荷蘭更因海運拓展與戰爭勝利造就了歷史上的黃金時代，藝術家憑著國家新生的驕傲，從自身所在的自然環境出發，而不僅是遵從義大利文藝復興所立下的典範與對自然的描寫規條，這種務實腳下、觀察入微的精神，日後也為天氣同樣陰晴不定的海洋國家英國所推崇。風景題材遂能由《聖經》與神話的敘事背景逐漸走出來，成為描繪世俗事件時與普通人物互動的重要元素。

荷蘭代表所謂文藝復興的「北方風格」，相對於義大利的「南方風格」，強調寫實的精神、細節的堆疊，對於透視法也有不同的了解與處理。南方風格慣將風景視為敘事的一部分，不是純粹的元素，往往負有象徵的使命。在荷蘭風俗畫中，風景漸漸占據畫面重要位置，脫離附庸的角色，成為正式的題材。老

彼得‧布魯格爾 (Pieter Bruegel the Elder, c.1525–1596) 在此一發展上，擁有舉足輕重的地位。他對自然的觀察，融合了古希臘斯多葛學派 (Stoicism) 的宇宙觀，認為世界存在著一和諧的偉大秩序，人類只是此一秩序中的一環，如果破壞了和諧，將受到嚴重懲罰。一切順遂或逆境都不過是整體大和諧的一部分，人類應學習順服，並欣然接受。在此碩大的哲學體系下，自然景物不僅僅是鋪陳寫實的場景，更有其嚴肅的精神層面。值得一提的是，布魯格爾注重物象細節的描繪，物象本身有其特殊的生命情境，使得作品不致淪於中古的寓言類型。

　　老彼得‧布魯格爾為銀行家永根林克 (Niclaes Jongelinck) 繪製一系列有關季節的畫，妥善保存至今的只有五幅。這些畫一方面根據前一章所提中古時期私人祈禱書的慣例，以一個主要的活動來代表一個月份或季節；一方面沿襲前輩荷蘭風景畫家所建立的構圖、與對自然的仔細觀察。描繪八月景象的【曬乾草】（圖 2-1），是畫家少數單純歌頌人類與自然的和諧共存，絲毫不帶嘲諷口吻的作品。對於人體呈現也最抒情性，褪去他在別處慣用的漫畫式誇張手法。在結構上似乎因循了法國中古月令圖的三段式構圖，以前景人物的活動來說明所描繪的節氣，只是更重寫實的技巧，先以小主題為主，再匯合各個局部的主題來傳達整體的秩序。前景三組人物的動向最具戲劇性。靠近中央有三個荷著耙子的女子，正從事標題所指的活動，她們似乎已結束工作，愉快地齊步回家，中間的一位非常大膽，甚至轉頭朝向觀者。三位女子的輕盈身姿，就像拉斐爾畫中理想的女性典型，似乎將現實中的村姑提升為神話一般的崇高，而她們的工作卻又是那麼踏實，那麼接近土地，我們甚至可以看到其中一位腳上草鞋的塵土。最右方的女子疲累地拿下草帽，好像有些抱怨，我們幾乎可以聽到她喘氣的聲音。這組女子可稱為是老彼得‧布魯格爾的「三美神」，卻完全是入世人

三美神(The Three Graces)：希臘神話的女神，或稱「繆司」，掌管記憶、文藝及學術。她們是天神宙斯與記憶女神的女兒，出生於奧林匹斯山腳下。她們的數目隨著神話的衍生而改變。最初是三位女神，最後定於九位。傳統文學、藝術家皆會祈求繆司的眷顧，賜給他們靈感神思。現代英文的 museum 一字，便是由希臘文 mouseion 而來，意義是「繆司的神殿」。而三美神通常是指音樂、美術、詩歌，本身即是藝術家創作的題材。

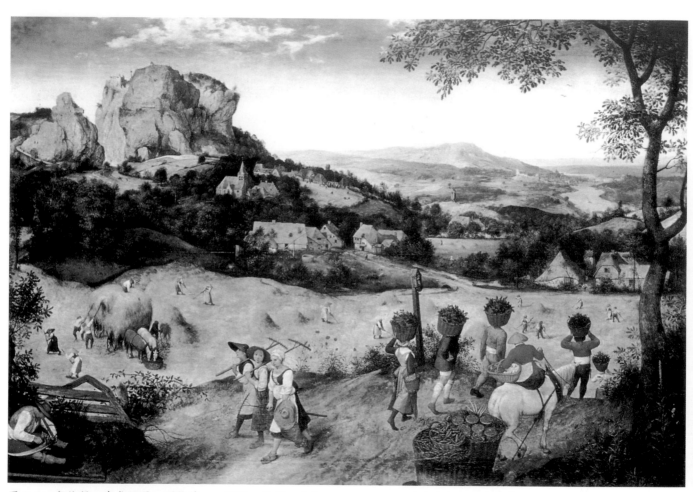

圖 2-1　老彼得‧布魯格爾，曬乾草，c. 1565，油彩、木板，114×158 cm，捷克布拉格國家畫廊藏。

間的模樣。她們由畫面中央向左前進，與右邊三個頭頂著滿滿的籃子往右方前進的人物形成戲劇性的對比，造成好像在進行鄉村舞蹈一般的韻律。右方人物完全背對觀者，甚至頭部都為籃子遮蓋，強調收穫之豐，幾乎要折斷他們的頸子。他們的毫無個性與前面三女子活潑清晰的面容也成為強烈對比。此幅畫的構圖極為動態，右方兩組人物向右前方前進的動線，再為左方三女子之二所執的耙子強調。右方人物朝向山坡下農舍前進，得越過一個陡降坡。各個層次之間的連接似以主題為主，不像日後十七世紀風景名家克勞德・吉雷 (Claude Gellée [Lorrain], c. 1602–1682) 所立下的漸進式之字形連結的學院規範。最左方圍籬前有一個修理鐮刀的工人，正專注地彎腰低頭，是畫家作品中典型的人物造形，其白色襯衫、淺綠背心、赭紅褲子在深色草叢的襯托下，使我們不得不注意他結實的手臂與小腿。中景則為稍低的平原，作為前景與遠景在主題與結構上的緩衝。中景左方有乾草車，右方有三三兩兩的工人正在彎腰耙理乾草。遠景則是山陵，有城鎮房舍錯落其間，更遠處一河川流向大海。畫面最右方的樹有著極細膩紮實的樹葉與枝幹。

　　曬乾草的主題是最通俗不過的農事活動，就從畫家最親近的家鄉出發。遠景左方是高聳入雲的山陵，右方則是靠近海的山巒，比較和緩。就是這一橫帶的濃密樹叢與房舍，平衡了前景非常強的向對角線前進的動線，又在濃綠色調上與前景左右兩個角落的草叢色調相呼應。人們收穫的果實將被送進房舍儲存，而房舍社區又置於濃郁的自然中。這些房舍的大小似乎並不符合單點透視的原則，和其鄰近周遭的人物、道路也不成比例。約占據畫面中央的房子其尖頂的建築暗示其可能是教堂或修道院，與前景的三女子同占著一個垂直中線，最後左方高聳光禿的山巒，上面又有白雲飄揚，好似聖潔的山，有神諭在其中，彷

單點透視：或稱焦點透視，人的眼好比是一架照相機，東西愈遠則愈小，愈近則愈大。視點高時形成鳥瞰式的構圖。若視點在畫面中央，便造成強烈的遠近對比。若仰視的透視，可用來畫雄偉的建築或偉大的人物形象。焦點透視在西方自文藝復興以來奉為圭臬，在中國繪畫也用於工整的山水畫、界畫、人物畫。

彿傳達清教徒的叮嚀，要求子民勤奮自持、敬天畏神。右方的遠山與海則給予整體開闊祥和寧靜的感覺，不似左方山陵的壓迫性。河流流向海洋再一次強調前景向右上升的動線。人的日常活動，隨著季節而不同，但終歸合於天地的規律與節奏。

　　老彼得·布魯格爾以無名小人物為主角、日常生活為主題的宏志在【風景與伊卡若斯的墜落】（圖 2–2）中最為彰顯。與前面所討論的月令圖合併來看，更能看出畫家所代表的荷蘭低地國對自然整體秩序的領悟與尊敬。由此圖也可見老彼得·布魯格爾以世俗事件著手，評論當代精神的手法。他不顧透視法的拘束，完全以主題意義的重要性來編派物象大小。畫面最主要的人物是身穿紅衣正在犁田的農夫，向左行進，其動線由在右方同方向前進的船隻再次強調。全圖只有牧羊人抬頭仰望天空，或許對從天而降的伊卡若斯 (Icarus) 有些好奇。希臘神話中，伊卡若斯的父親戴德勒斯 (Daedalus) 是舉世無雙的天才發明家，他為克里特島的米諾斯王設計了世上第一座迷宮。後來因協助雅典人西瑟斯逃脫而與兒子雙雙被關在自己建造的迷宮裡，他發明了飛行的雙翼來逃離迷宮中兇猛的半人半獸，並且嚴正警告兒子不可以飛得太靠近太陽，以免黏著的蠟被太陽融化了。年輕的伊卡若斯太興奮，一不小心便飛得很高，黏固翅膀的蠟融化了而落入水中。在老彼得·布魯格爾的畫中，我們只能看見他掙扎的雙腿與一隻手。希臘神話學家追究伊卡若斯的墜落，常常歸因於其與命運對抗的狂妄傲慢 (hubris)。老彼得·布魯格爾對待這個悲劇英雄不免有些殘酷，因為我們可以輕易看出，溺水者的死命掙扎竟然透著一點滑稽。在附近釣魚的漁夫似乎無動於衷，其他的人繼續從事日常的活動，並不為此史詩般英雄的行徑與失敗而有所動容。他們的視線甚至特別移開伊卡若斯的方向。除了伊卡若斯墜入水面

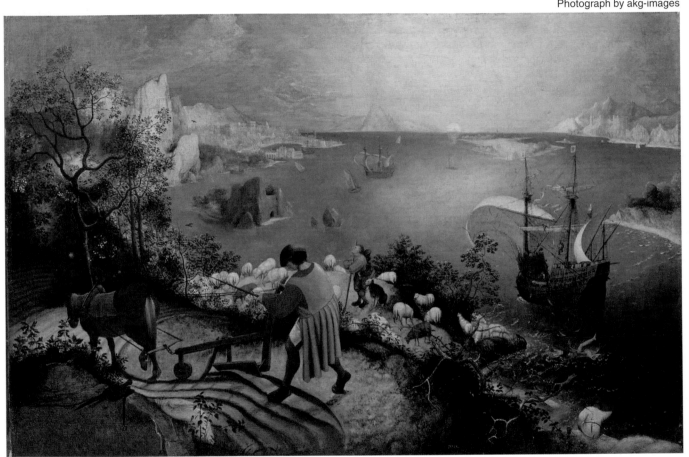

圖 2-2　老彼得・布魯格爾，風景與伊卡若斯的墜落，1558，油彩、畫布，73.5×112 cm，比利時布魯塞爾皇家美術館藏。

所激起的少許水花外，大自然也繼續照著它的時序進行。似乎有些冷漠，有些無情，但這就是大自然的運作，農夫是最要掌握此時序的，海事興盛的荷蘭人非常了解這一點。至於英雄向自然挑戰，是無限高傲的表現，在這種宇宙觀中不僅不受鼓勵，反而遭到譏諷。只有了解自己在宇宙中的地位，恪盡其責，才是符合自然的原則。此畫似乎拋開了古典的構圖，反而是樸實的遠近大小暗示，平平靜靜地呈現荷蘭鄉村景象。但是局部主題太突顯了，細節堆積的結果反而缺乏整體的統一。與【曬乾草】比較，此幅的結構更為樸拙，由對角線進展的海岸線分為兩邊。但畫家似乎放棄了寫實的要求，而以樣式化的風格呈現畫面占最大部分的犁田動作。唯一以寫實細節呈現的是黑色的帆船，其繁複的結構與層次好像另一個獨立的世界。代表新工業新展望的帆船，正是造就荷蘭黃金時代的最大功臣，致力於商業拓展與地理大發現，很快他們就要航向福爾摩莎。這艘船在日出時分出航，表示新世代的活力，乃基於了解並善用自然原則的科學理性。相對於伊卡若斯的莽撞糊塗，帆船航行需要的除了大膽冒險的精神，縝密的計算更為重要，因為陽光不僅是融化翅膀的毀滅力量，而是前進的動力與領航的方向。老彼得‧布魯格爾將這兩個向自然挑戰的舉動同置於畫面右方，造成一個極大的對比與警惕。若說此畫的精神在於斯多葛哲學，由結構中心與色彩焦點，即低頭苦幹的農夫來作為代表，便要失去了現代帆船所象徵的另一種冒險與挑戰。所以我們說這幅畫有著兩個焦點，農夫與帆船，兩者的動線剛開始可能互相平行，順於自然，但漸漸就要分道揚鑣。農夫回歸土地，帆船航向大海，同樣都得依循著自然的規律。這是對斯多葛精神具有時代性的詮釋。

　　老彼得‧布魯格爾的畫起源於世俗題材的開發，衍生出一種屬於庶民素樸踏實的宇宙觀，有別於畫院所尊崇的宗教神話題材裡，萬宗歸於神的意識形態。

這種聖與俗的二元對立在中國繪畫中是完全不存在的，我們有的只是雅與鄙的分別。歷來不少畫家融合兩者的精髓，清末的齊白石 (1863–1957) 最值得稱道。他協調院畫的技巧素養與文人畫的風骨意境，展現經過清雅的人文洗禮，卻仍保持民間文化的充沛活力與踏實幽默。齊白石生於湖南湘潭，可說是中國最長壽的畫家。早年家貧，從事木匠維生，雕刻兼為人畫像，練就民間藝術的好身段，後受家鄉前輩如胡沁園等的提攜，接受傳統文人畫的訓練。日後畫風從工筆轉為潑墨大筆，有「紅花墨葉派」之稱，林琴南譽為「南吳（吳昌碩）北齊」。民國十一年開始，他的畫名遠播，先是東京，後是法國。晚年他的題材，往往是身邊常見毫不出奇的事物，如青菜、蟲子、魚蝦、農具等。從平凡甚至鄙俗事物出發，加上文人的逸趣，開拓出水墨新境。他的處理方式不像荷蘭執著於寫實的風俗畫，他曾說：「畫畫，要持於『像』與『不像』之間，太像了就不免變得膚淺，太不像就假了。」對於清代文人畫的襲古之風，他更大聲疾呼：「胸中山水奇天下，刪去臨摹手一雙。」

【蘿蔔豆莢】（圖 2-3）畫成時，年已九十五歲的齊白石對題材、色彩、筆觸多有突破。彷彿已經放下了章法，任由性情而為了。尋常題材，不尋常的筆法，好像意到筆未到，手不聽使喚了。中央橫放的蘿蔔尾端竟然轉了好幾回才決定方向。但就是這種樸拙不掩飾的性情，在傳統的水墨畫裡實屬難得。

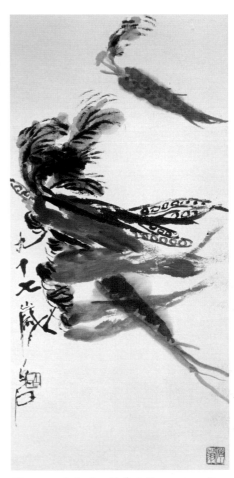

圖 2-3 齊白石，蘿蔔豆莢，1957，軸、水墨設色、紙本，68×33 cm。

普普藝術 (Pop Art)：二次戰後在美國成長的本土藝術，不再是歐洲畫種的橫向移植。美國的五十年代，一些抽象畫家突破抽象表現主義的感性渲洩，以幾何圖形和清晰邊緣的造形，重組其抽象形式，摒棄色彩明暗效果和三度空間效果，講求色面、無個性、平面化。普普藝術擷取通俗文化的圖像、主題，如廣告、漫畫等，企圖縮短菁英文化與普羅文化的距離。代表藝術家有瓊斯 (Jasper Johns)、安迪・沃荷 (Andy Warhol)。

通常花鳥蟲魚的題材多以工筆為之，如宋代以來諸多的扇頁作品。但是齊白石這幅【小魚都來】（圖 2–4）的清逸雅趣卻是屬於文人的。雖然是簡單的幾筆，在在都透著書法的功力，可見於釣竿，特別是小魚的線條，玲瓏活現，好不生動。連題字也經過精心設計，「小魚都來」與「九十一歲老人齊白石戲」兩個不同的體例，就像舞臺上不同的臉譜、身段，代表不同的角色、心情。看似質樸童趣的畫，其實都在巧妙安排中。各種事物皆可入畫，皆可轉換為詩人雅士、鄉野俚俗都能領略欣賞的藝術。卸去文人畫走到清末的矯情因循，齊白石反而意外地貼近西方刻意以日常物品甚至是商品入畫的普普藝術。

西方風俗畫的原意，在於記錄民間風俗，甚至近於人類學的範疇，所以格外注重寫實，這一點在中國也有相當的發展，最佳的例子是相傳宋代張擇端所作的【清明上河圖】（圖 2–5）。此圖臻於世界風俗畫的頂尖，描繪北宋京城汴梁在清明時節的情景，豐富逼真，各代都有仿本出現。京城的熱鬧繁華，無論各行業的人物、建築、習俗、事件都歷歷呈現眼前，對自然環境也有清楚的描摹。春天時節，大家都出來踏青，可說是郭熙【早春圖】抽象性春天活力的人間寫真。尤其是它走馬燈式的卷軸構圖，企圖包羅萬象，琳琅滿目，但又有卷軸周

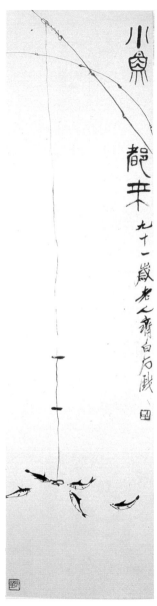

圖 2–4　齊白石，小魚都來，1951，軸、水墨、紙本，141×40 cm。

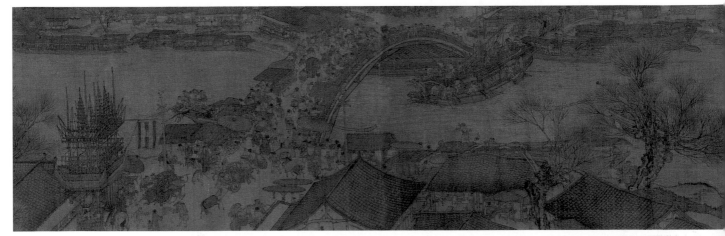

而復始，永無終結的謙遜。所繪的圖像，永遠不代表真實，藝術家早就有自知之明，不可能呈現或捕捉真實，只能暗示真實的部分剪影。即使極盡寫實之能的【清明上河圖】，在我們觀看時，也只有跟著手臂能展開的距離，由右向左，每次約一公尺地慢慢瀏覽，我們非常自覺觀看的行為受限在時間之流裡，每一個駐足都可以成為一個畫框裡的定點，但定點所觀看的總和，卻不等於河邊景色的全部。每一個人物、事件、角落均以同樣仔細的工筆描繪，視點隨著我們的視線而移動。縱向空間的跳躍與橫向空間的移轉，比西方畫框所獨鍾的單點透視法更能描摹真實世界中感知的經驗。此圖百科全書式的呈現方式，反而透露了藝術家面對浩瀚天地的謙卑。

圖 2-5 張擇端，清明上河圖（局部），北宋，卷、絹本、設色，24.8×528 cm，北京故宮博物院藏。

03 莊園與花園

西方風景畫在十八世紀才逐漸躋身精緻藝術的行列。首先它得符合現實的功能，譬如提供某地區或鄉紳領地的圖誌 (Topography)，所以莊園圖為其基本類型。也可能是貴族子弟歐遊歸來所購置、或委託畫家繪製，有關歐洲著名景點的紀念，以炫耀貴族的財富與品味，兩者均多以高處俯視的全景 (Panorama) 為主要形式。

由以下兩圖的差別，可看出十七、十八世紀對待自然景觀在態度上的轉變。前者仍必須以地圖誌為藉口，將自然平實地展現出來，寫實、誠懇，不帶雕琢痕跡。而在後者，十八世紀的領主對於以自然資產作為藝術題材，已沒有太多顧忌，甚至理所當然地出現在自己的莊園中，造成一個肖像畫與風景畫結合的契機。畫家則典雅地將農地化為主人翁的花園，側面嘲諷主人翁展示其自然之資產權的傲慢虛浮，寫實描繪之外還留有一份遐想的空間。

老楊‧布魯格爾 (Jan Brueghel the Elder, 1568–1625) 所製【馬瑞蒙城堡】(圖 3–1)，畫中的城堡位於法蘭德斯，建於 1600–08 年期間，現已經不復存在。此圖的中央明顯標明城堡的位置，也就是單點透視的消失點，好像我們的眼睛可以回望領主大公爵愛伯特 (Archduke Albert) 的眼睛，如此彰顯其中央集權卻明智仁慈的統治。預設的觀者也是貴族，才能享有此一凌越卓絕的位置。畫面由非常井然有序的藩籬所切割，所有的線條往遠方的城堡集中，一直到天際，也

法蘭德斯 (Flanders)：十六世紀尼德蘭發生革命，國土分裂南北兩部分，北方為荷蘭聯省共和國，南方仍處於西班牙的統治，稱為法蘭德斯，相當於現今的比利時。法蘭德斯因此以天主教為主要信仰，在巴洛克盛行時期，出現了許多巴洛克風格的畫家，如魯本斯、范‧戴克。

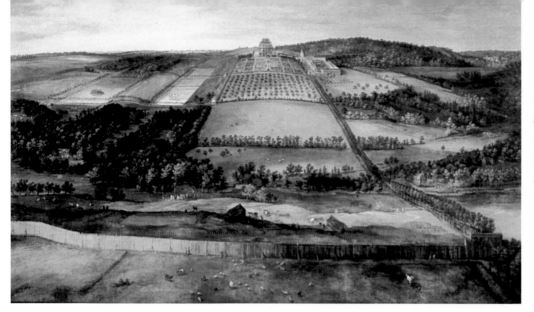

圖 3–1　老楊·布魯格爾，馬瑞蒙城堡，1612，油彩、畫布，186×292 cm，法國第戎藝術博物館藏。

就是一切意義與結構的歸依。前景則是領地的圍籬與城門，標示出明確的財產範圍，自然便臣服在大公爵的統治下。社會的規範正如同這塊土地的分別使用，有農地、牧地、水塘、休憩處等一樣涇渭分明。此類畫作與中古法國的月令圖不同，在於前者更強調私人財產的性質，寫實成分因此升高，脫離了後者象徵意味濃厚的三段結構，風景主題也較獨立，儼然是當地自然環境的真實記錄。

　　根茲巴羅 (Thomas Gainsborough, 1727–1788) 的【安德魯斯大婦】(圖 3–2) 更明確點出自然不僅是鄉紳身分財富的表徵，更是品味的宣言。這幅畫原是新婚紀念，屬於雅集肖像，畫家獨特的筆觸與構圖，使風景畫尤帶有肖像畫的趣味。畫面左方正是這對新婚夫婦，男子故做輕鬆狀，他的模樣好似準備射殺任何入侵他產業的偷獵者與動物，身旁動態的獵狗其鼻尖不約而同地正指向他手中拿著的獵槍。他是畫家家鄉蘇德倍利 (Sudbury) 有名的生意人羅伯·安德魯斯 (Robert Andrews)，粗魯氣勢凌人，因為婚姻的關係，而擁有這一塊地。他年輕的妻子法蘭西斯·卡特 (Frances Mary Carter) 身穿最時髦的淡藍色絲緞禮服，

雅集肖像(Conversation Piece)：是指非正式、小幅的家族肖像畫，主要流行於 1720 年代的英國。有時畫中家族成員正在進行某種活動，例如狩獵、舉行宴會。

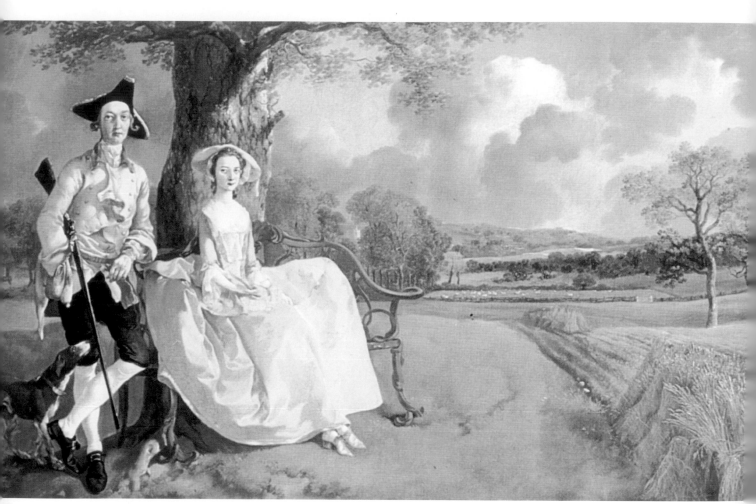

圖 3-2 根茲巴羅，安德魯斯夫婦，c. 1750，油彩、畫布，69.8×119.4 cm，英國倫敦國家畫廊藏。

坐在漂亮的鑄鐵椅子上，椅背的彎度是畫面唯一暗示畫家熟練的洛可可風格，但在這幅畫中卻被特別沉靜地壓抑下來。妻子過於精緻的禮服雖然符合新婚畫像的要求，但是在東安格里亞 (East Anglia) 陰晴不定的天氣與泥濘的戶外，是再荒謬不過了。這對夫妻在戶外高貴的裝扮，與右方占畫面三分之二的自然景觀，同樣代表他們在當地的領導地位。農地的耕作方式是當時最流行的圈地整治，最新穎的機具，還有乾草細綁的方式，在在說明安德魯斯靈敏掌握農事的最新動態，也就是他投資的導向。雖然此圖描繪的主要是農地而非景觀花園 (landscape gardening)，但是由於主人的衣飾與神態，將耕地也似乎化為一座花園，以符合夫婦兩人盛裝出場。這或許不是這對夫婦的本意，但優雅盛裝在耕地裡顯得侷促好笑。或許他們並未了解其間的幽默譏諷，只以為在自家產業前立像是天經地義的行為，當然也是炫耀。但在藝術性質一致性的追求上，這個「寫實」的要求反而將了他們一軍，明白透露其缺乏合宜適切的品味與教養。夫人漂亮的裙襬衣褶更與占大幅空間的天空雲影相稱。所以可說畫家以肖像畫為方便藉口，來進行對自然景觀的描繪。

　　對於這片家鄉風景，根茲巴羅再熟悉不過。受委託畫這幅表徵主人身分地位的畫作時，畫家似乎忍不住要加上他對委託者的剖析甚至嘲諷。這對紳士淑女過於華麗乾淨的衣飾與自然是格格不入的。相對於老楊·布魯格爾的直截了當，在根茲巴羅委婉含蓄不失幽默的作品裡，自然非但未淪為畫像夫婦向世人宣示財富的憑藉，反而揭穿了其虛榮矯飾的心態。

　　若是與根茲巴羅另一幅以家鄉風景為題的畫作對照，很容易便可看出他對鄉紳階級的嘲諷。【柯納樹林】（圖 3–3）也被譽為「根茲巴羅的樹林」，便是前圖蘇德倍利外的樹林。嚴格說來屬於風俗畫，描繪圈地政策 (enclosure) 大規模

洛可可(Rococo)：十八世紀中葉歐洲盛行的美術風格。強調纖細、輕巧、華麗、繁瑣的裝飾性，喜愛C形、S形，或漩渦形的曲線，以及柔美輕淡的優雅色彩，具女性唯美的傾向；是法國國王路易十五時期的代表風格。其源頭或受中國磁器紋飾的影響，但也是對之前巴洛克風格較偏男性陽剛美學的反動。

0 3 莊園與花園

圖 3-3 根茲巴羅，柯納樹林，1748，油彩、畫布，122×155 cm，英國倫敦國家畫廊藏。

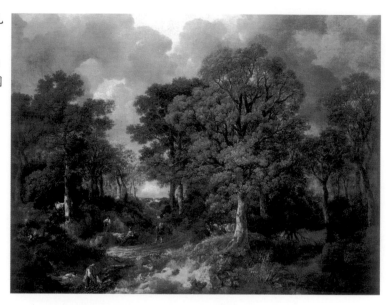

實施前，無地耕種的窮人有權在公有荒地上進行採集、砍伐等行為。畫家仔細地描繪出樹的姿態，與窮人的活動，顯示對於這個主題有著格外濃厚的感情。窮人與自然是和諧為一的，不像前圖隱約的傾軋矛盾。

流轉與凝望

浪漫主義(Romanticism)：十八世紀末至十九世紀初的歐洲，尤其是法國，是一個特殊的時代，既有強調理性、道德、規範、群性的新古典主義；也有強調個性、自我、想像、情感的浪漫主義。藝術家孤獨、超凡的獨特心靈，也就是在浪漫主義的烘托下真正成型。在繪畫上，強調豐富、強烈的色彩，以及奔放流動的筆觸造形，和悲劇化、戲劇性的題材。

　　莊園風景也可能不含社會嘲諷，如康斯塔伯 (John Constable, 1776–1837) 的【艾塞克斯的威文豪公園】(圖 3–4)。委託人斯磊特―瑞伯斯 (Slater-Rebows) 要求畫家更改原先的構圖，左邊加上洞穴與榆樹，右邊加上養鹿場。整體畫面效果平靜安詳，占據一半畫面的天空雲影，似乎與人類及動物的休憩同樣重要。對於天光雲影的重視，是康斯塔伯在藝術史上最重要的貢獻。我們只須比較老楊·布魯格爾與此畫的光影表現，就可輕易看出康斯塔伯將畫面交給變化難測的雲影與水光需要多大的勇氣。也就是這種不畏懼「變易」反而勇敢地嘗試捕捉光影的精神，在 1824 年巴黎舉行展覽時，深深吸引了法國浪漫主義的畫家如德拉克洛瓦 (Eugène Delacroix, 1798–1863)，1870 年左右印象派的畢沙羅 (Camille Pissarro, c. 1830–1903) 與莫內 (Claude Monet, 1840–1926) 旅居倫敦時也讚嘆不已。

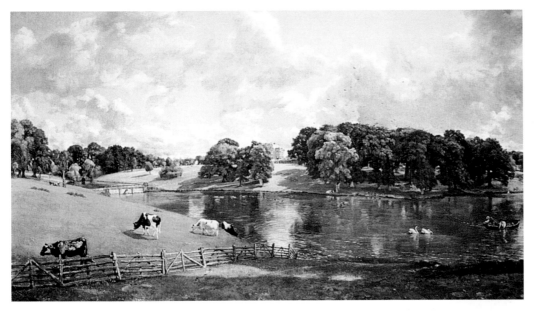

　　畫中的房舍或許就是委託人的豪宅，半掩於樹叢中，不如老楊‧布魯格爾畫中，占著樞紐的位置。它的重要性由其中央的位置與重複出現（房舍本身與水中倒影）來表示。但是主角似乎已完全轉移到風景本身。委託人要求加入代表其古典品味與經濟行為的兩個細節，仍然只是微不足道的細節，可以忽略，不損畫面整體的寧靜祥和。這種處理方式，儼然將私人的產業、某個特定時刻的風光，定格成為永恆的人間樂園。從老楊‧布魯格爾封閉框架式，步步為營，圈地式（君所見皆吾土）的視野；到根茲巴羅高度裝飾性的農莊，人物與周遭景物精神格格不入；到康斯塔伯開闊空間，優閒平和的瞬間視野，見證的是畫家三種不同的身分與心態：十七世紀初的畫家必須以地圖誌及資產圖的框架表現風景主題；十八世紀風景與人物之間的空隙是他優遊的舞臺；十九世紀他可以安靜地呈現鄉間一隅，不需要任何古典的規範，便將瞬間化為永恆。

印象派 (Impressionism): 是西方近代繪畫的開端，起於1863年馬奈【草地上的午餐】因在官辦沙龍中落選，而結合一批年輕藝術家舉行落選展；當中包括莫內【日出‧印象】，因一般人看不懂，而嘲諷為印象派。此後，他們以此為名，連續展出八屆，以追求自然中陽光、空氣、水氣的顫動感為目標，結束了之前農業時代「靜」的美學，進入工業時代「動」的美學階段。

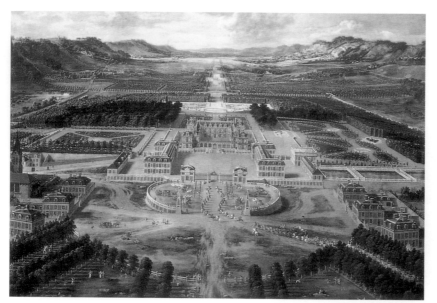

圖 3-5 巴特爾
(Pièrre Patel, c.
1605-1676)，凡爾
賽宮與花園，1668，
油彩、畫布，115
×161 cm，法國巴
黎凡爾賽宮藏。

根茲巴羅的【安德魯斯夫婦】可作為新古典主義自然觀的代表。新古典主義認為藝術必須師法自然，正如同古希臘羅馬的觀念，但更需要改變自然，換句話說，自然是需要修飾改進的，就像花園需要經過人為精心設計一樣。

「花園」可作為地主身分品味的展現，具有更深遠的歷史淵源。「花園」介於自然與人文之間，神性與世俗之間。在西方歷史上「花園」最早的形式其實出現在中東的波斯、巴比倫等地。伊斯蘭花園以水為中心，彷彿一聖殿供我們沉思冥想神的奧祕。此概念傳入西方，成為花園的基本原型。「樂園」(Paradise) 在拉丁文的字源是「有牆圍築的園地」(hortus conclusus)，從一開始便與伊甸園有著密切關係。所以花園無疑是被放逐的伊甸園的化身或已失落的黃金世代的替代，需要我們不斷的警醒、保衛。歐洲花園的極致，當然要算法王路易十四所建的凡爾賽宮，引起世界各皇室的競相仿效。清朝乾隆皇帝，欣賞過耶穌會教士郎世寧所繪的歐洲庭園後，也在圓明園裡含納了一個小型的凡爾賽宮。凡爾賽宮（圖 3-5）不啻是法國十七世紀文化的縮影，更是人類馴服自然的最佳表徵。其龐大花園正是建築物的延伸，由宮殿為中軸起點，一切以國王的象徵太陽阿波羅神為設計主題，輻射而出，

展現國王君臨天下的恢弘氣勢。花圃裝飾圖案的主軸，就向東西南北四方延伸，直至遠方透視法則的消失點。以王權為中心布置的地景，直接說明太陽王統帥萬物的政治意涵。尤其是對於水的管理更是結合了當時最先進的科技，不惜動員浩大人力、財力，將溪流的水先用幫浦打到宮殿附近的坡地，再經過精心設計的管道，流進無數個池塘、人工湖、

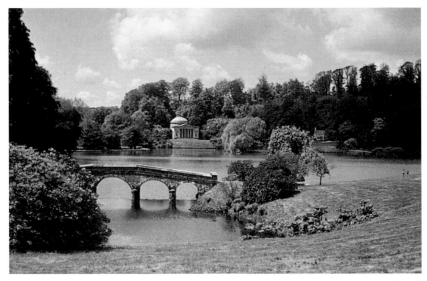

圖 3-6　位於英國威特郡的斯陶黑德，1741 年起建。

噴泉。除了輻射狀的花圃，還有十二個幽靜的小樹叢，每一個就是一個單獨的花園，所有裝置的主題皆以阿波羅神話為中心加以變化。在這裡，我們幾乎相信自然也臣服於太陽王。

　　若說花園代表兩個衝突的結合：人類征服空間的欲望，與尋求隱匿的心境，法式花園是前者的極致，英式景觀花園則強調後者。英式花園在十八世紀下半臻於完美。政治家兼小說家同時也是景觀花園的鑑賞家華爾波 (Horace Walpole) 曾說：詩、畫和花園藝術可看做是希臘神話中的三美神，聯手「裝扮並彩飾自然」。當然景觀花園在三者中，最積極改變地貌以符合流行美學的要求。英式花園的靈感其實來自繪畫，尤其是十七世紀歐陸畫家克勞德所代表的典雅溫文、普桑的理性嚴謹、羅薩 (Salvator Rosa, 1615–1673) 的蠻荒神祕。位於英國南部威特郡 (Wiltshire) 的斯陶黑德 (Stourhead) （圖 3-6），由 1741 年起建，主要是負

盛名的景觀大師肯特 (William Kent) 根據克勞德繪畫的典型所設計。他屏除了法國花園慣用的敞開幾何軸線與刻意修剪的花圃樹雕，極力隱藏人工雕琢的痕跡，往往曲徑通幽，使人優遊其間，常常為轉一個角度即豁然明朗的嶄新美景而驚嘆不已。其間的建築物也是有典故可尋，多半模仿古希臘、羅馬著名的建築。

其實從一開始便與伊甸園密不可分的「花園」，被認定是女性的領域。聖母瑪莉亞，這個不會墮落的夏娃，掌管人類最初的花園伊甸園，是女性與自然親密關係的原型。中世紀一幅畫【小天堂】（圖 3-7）道盡女性在神聖花園的主導角色。坐在中央的當然是聖母瑪莉亞，園內所有的動植物均象徵她的美德。在她下方玩弄著絃樂器的嬰孩便是耶穌。雖然動植物的存在都具有宗教意義，例如百合象徵瑪莉亞的純潔、紫羅蘭則代表她的謙遜，但由畫家對每一個事物的敏銳觀察與仔細描繪，我們可以分辨出二十多種植物、至少十種鳥類，其實已透露出十五世紀對自然界一種近乎科學的嚴謹態度。

在花園之外，女性的出現是受到質疑的。相對於十八世紀男性地主及資本家可以雇用

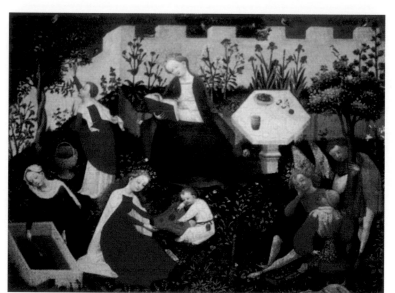

圖 3-7　上萊因區的大師 (Upper Rheinish Master)，小天堂，蛋彩、畫板，c. 1410，26.3×33.4 cm，德國法蘭克福市立美術館藏。

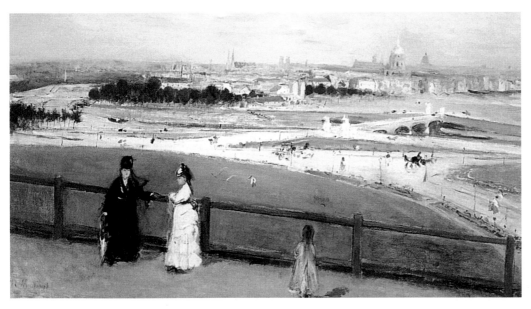

圖 3-8 莫利索，從特卡德羅看巴黎，1871-72，油彩、畫布，45.9×81.4 cm，美國加州聖塔芭芭拉美術館藏。

畫家以風景標明自然為其私有財產，十九世紀下半少數能從事藝術專業的女性畫家，以風景來間接點明女性在社會的邊陲位置。如法國印象派女健將莫利索 (Berthe Morisot, 1841–1895) 的【從特卡德羅看巴黎】（圖 3-8）。在遠方巴黎著名的地標歷歷在目，聖母院、傷兵醫院等，隱約有圖誌之意。構圖以延長的水平線為主，垂直站立的女子與遠方高聳的建築遙遙呼應。但她將兩位富家女士與年輕女孩放在前景，似乎暗示她們高貴的身分與純潔的心靈屬於綠蔭寧靜的郊區貝西 (Paissy)，遠離巴黎的喧譁與塵囂，只能遠遠的欣賞，只是旁觀者。兩位女士甚至背對著巴黎，只有小女孩好奇地面對市景。雖然在技巧風格上，此畫可能不是典型印象派的作品，中景大面積平塗的草地，與毫無動態可言的天空甚至違反了印象派的原則。只有在人物身上可看出快速的筆觸隱約呈現風的速度與方向。

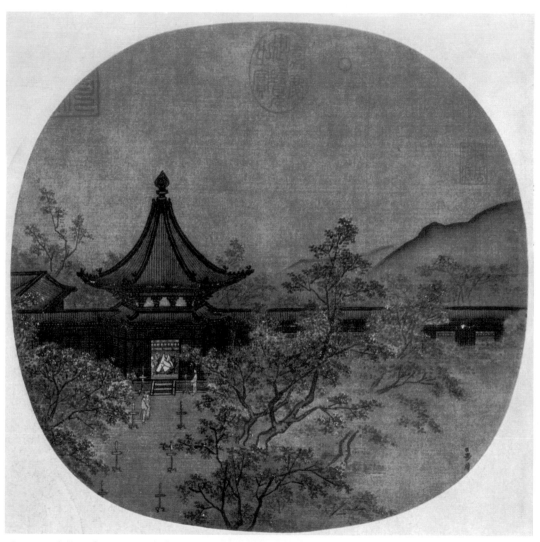

圖 3-9　馬麟，秉燭夜遊，南宋 (1246)，冊、絹本、設色，24.8×25.2 cm，臺北故宮博物院藏。

自然景觀以園林的形式呈現，在中國繪畫史上是常見的主題，以表徵園主的身分、交遊與鑑賞品味，同時文人間也以此類型的繪畫彼此饋贈。與西方莊園圖或景觀花園最大的不同在於，中國文人筆下的園林，很少企圖寫實呈現某個特定園林，而往往主要是呈現一種氛圍、精神。他們在描寫園林時，態度就像一個設計家在重新布局，而非單純地再現一個園林。他們更接近華爾波所說的三女神，在畫面上與自然對話。宋代馬麟的【秉燭夜遊】（圖3-9）在寫實與寫意之間取得詩一樣的平衡。文獻上並無記載以工筆呈現的是何建築，所繪的是一種精神，一種可能，就像黑夜在畫面中只賴高處一輪小小的明月，還有園子裡豎立的燭臺來暗示，與京劇的道具一般簡潔。美妙處就在工筆的建築與寫意的樹木之間，樹木稍微傾斜的姿態掩蓋橫向的建築走勢，有園林的曲徑通幽，若隱若現的美感。右方遠處的山陵以渲染點出輪廓。園裡盛開的海棠花層次繁複，靠近兩列燭臺的較清晰，而最右方的一株，彷彿沒入夜色中。高尖的屋頂下有三個完整的斗拱間隙，暗示屋內燈火通明，主人或許準備入園賞花。屋外三名、屋內兩名僕人身著淡紫衣服，與海棠花相似，可見主人的品味卓越細緻。橫排建築後也是樹木花朵叢生，左方還有屋子一角，屋內屋外已難區分，象徵中國園林的精神之一，造景與借景，園林就是自然的一部分，見一隅已悉全貌。

流轉與凝望

自然主義(Naturalism)：廣義的自然主義，是以自然為美的最高典範，找尋其中的規律及理想；和理想主義或神祕主義站在相對的立場。狹義的自然主義，指的是19世紀以後，人類因工業革命遠離自然，而尋求重新回歸自然，以巴比松畫派為代表。

在西方，「自然」與「文明」這兩個概念自從十九世紀工業革命開始，逐漸對立。前者代表懷舊、田園；後者代表進步、都會。藝術家、文學家對此命題往往有獨特的省思。他們以家鄉風土出發，描繪出時代巨變下對恬靜如昔的桃花源之嚮往。將家鄉自然景致高度理想化，而在特定的歷史背景下成為「國家意識」的典型，莫過於英國的康斯塔伯。拿破崙戰爭 (1793–1815) 前後，因政治需求，在文化意識與形式上，將地區性與國家性劃上等號，「自然」也就提供了「國家」的正當性。康斯塔伯長年以自然風格的語彙，集中描寫家鄉東安格里亞 (East Anglia) 風景。他將家園景色以構圖與圖像學的方式提升至與歐陸古典田園一般崇高的地位。對於工業革命以來城市的新興人口與帝國擴延時期大量遷移海外的人口而言，他的鄉村風景畫逐漸成為鄉愁的表徵，為歸根的焦慮提供凝聚意識的圖像。正由於康斯塔伯的大受歡迎，位於英國東安格里亞的沙福克郡 (Suffolk) 自十九世紀下半便被冠上「康斯塔伯鄉村」(Constable Country) 的美稱。相對地，同期另一位英國畫家泰納 (Joseph Mallord William Turner, 1775–1851) 則採取相反的策略，不忌諱在作品裡影射艱困時局，反而積極地將逆境化為群策群力的轉機，並在其間強調藝術家的時代使命。這兩位堪稱為十九世紀英國風景名家，以截然不同的策略，呈現英國鄉間景致。可見人在面對自然時，總不免帶著當時當地的時空啟發及限制。「自然」作為一個藝術主題，有時甚至

可以傳達互相對立的意識形態。

　　家鄉對於康斯塔伯來說是安身立命的所在，藝術情操的源頭，他的作品便呈現不同形式的回溯凝視。經商的父兄對他選擇藝術志業的不諒解，他的離家，與農村的窘迫，反而使得他在處理題材上更加個人化，往往以回顧的手法，將記憶中的美好田園予以框架，不受時間、空間的限制，不受社會經濟因素的左右。自早年起，他便掙扎於風景畫是情感的表徵或是財產的宣示兩極化的價值分裂。他從家鄉沙福克郡搬到倫敦而後到城郊的漢姆斯德 (Hampstead)，個人離家的經驗使他相信風景畫可以既是「可攜帶式的財產」，又是過去情感的凝結。康斯塔伯對於家園同時有著眷戀與疏離的矛盾情結，前者表現在近乎寫實的自然風格，後者則表現在自然環境中無名的農工身上。他以自然主義風格記錄對自然景物自發的感情，甚至將素描簿稱為日記，好比一部自傳。正由於此懷舊的情緒，使得他將原先帶有特定文化與地域意義的元素，提煉成可在不同境遇下重新組合的新元素。

　　他的自然主義風格沿襲了家鄉前輩畫家諾威致派近乎荷蘭風俗畫的做法。「家鄉」其實也代表了家族的產業，代表來自父執輩的壓力。但家鄉卻又是藝術情感的泉源。正是這種矛盾情結與罪惡感，使得他的作品反映對景色、人物的特殊情懷，與對自身角色的反省。逐漸地，他發展出一套獨特的語彙，以想像的手法擁有、耕耘，並繼承這塊土地。

　　此時振興農業正是鞏固國家根本，他描繪農事的風景畫大致符合文藝傳統農事詩的要求，呈現勤勞的農民與豐碩的土地。這些畫也反映康斯塔伯對自己「勞動」的省思。【玉米田】（圖 4-1）最能說明康斯塔伯在回憶的機制上與浪漫詩人華茲華斯 (Wordsworth) 的相似處。取材於自己、根茲巴羅、克勞德、普

諾威致派(Norwich School)：指十九世紀初期在英格蘭東北部東安格利亞的諾威致居住的一群風景畫家。代表畫家有克羅姆 (John Crome) 與考特門 (John Sell Cotman)。繪畫題材通常是東北的海岸風景，風格屬於寫實，與荷蘭的十七世紀以來所發展的海景畫有類似處。

農事詩(Georgic)：衍生於羅馬詩人魏吉爾所寫的關於農事管理的《農事詩》系列。拉丁原文就是「農夫」之意。與禮讚閒逸的牧歌不同，農事詩著重在土地上的勞動。繪畫上的分類與文學的分類相仿。如米勒有關農村的畫作，大多屬於農事畫。

田園的鄉愁與遠景

51

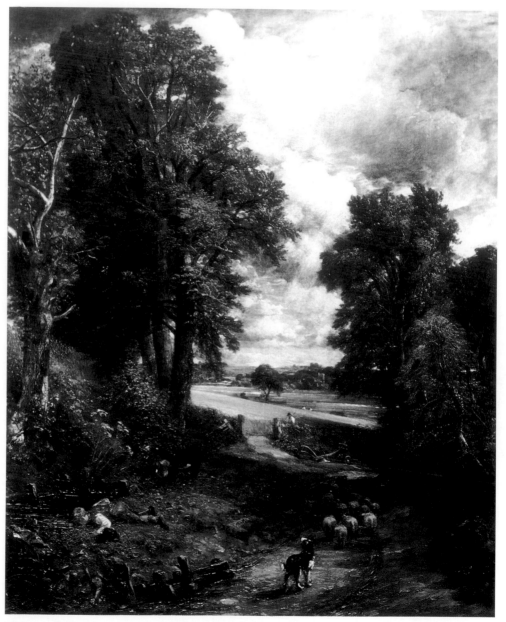

圖 4-1　康斯塔伯，玉米田，1826，油彩、畫布，143×122 cm，英國倫敦國家畫廊藏。

桑等前輩大師名作，觸動所有離鄉背井之人的心。配詩選於英國十七世紀詩人湯姆森 (Thomson) 的《四季》長詩中〈夏季〉：「對他來說井然有序生命的回顧／只會帶來內心的歡愉」(To him the long review of ordered life / Is inward rapture only to be felt)，但畫家將詩裡的時間點由傍晚改為正午，為畫面色彩與明暗預留強烈對比的空間。此畫的動線交錯甚至互相牽制。首先，構圖被對角線前進的小路所切斷，此曲線由左邊的小水池再次強調，中間成熟的麥田沿斜線展開但為樹叢擋住。雲朵依然是康斯塔伯慣常採用的黑白動態，樹叢的顏色逐漸轉黃，暗示秋天即將來臨。遠方的雙塔教堂常常出現在康斯塔伯畫中，是此區的地景指標。小路於是從童年領向中間的成年到遠方的來生。這是一幅幽默的畫，所有的人物不再是真實農業景象的一部分，只是我們視覺的嚮導。首先，牧羊犬應該不會將羊隻趕往收割中的麥田；收穫季節的羊群應該不會還留有厚重的羊毛；一個休息的工人拿著棍子，而非鐮刀；偌大的麥田竟只剩下兩個工人等等。這些細節看在略懂農事的人眼裡，不免荒謬。農業的元素，完全脫離了原先的意義架構，也就脫離了泥土。左下方穿著紅背心的小男孩，趴在地上低頭看著水池的倒影，點出回憶的母題。這也許就是康斯塔伯早先寫給女人一封信中所提到的：「但我應該最能描繪我的家鄉——繪畫就是感情的同義詞。我將自己莽撞的童年與斯陶河 (The Stour) 沿岸所有的風景相連。它們使我成為畫家（我非常感謝）。」畫中小男孩就是康斯塔伯的化身，家鄉是他靈感的泉源。畫中交錯的視覺動線，就像所引的詩，帶領我們安靜緩慢地思索人生的不同階段，從童年、壯年、晚年到死亡。康斯塔伯擷取「如畫風格」各大師的技巧，放棄了原先較寫實的敘事結構，大膽地讓畫僅僅是畫，除了哲學層面的寓意外，不需要負擔傳授意識形態的任務。如果我們了解到此時英國諸多鄉鎮，都因拿破

如畫風格 (Picturesque)：十八、十九世紀浪漫時期衍生的美學新範疇，源於義大利文，字面意義就是「適合入畫的；符合大師風格的」。此崇古的概念以十七世紀歐洲風景畫大師為典範，特別是克羅德、羅薩、普桑，影響範圍包括繪畫、景觀設計與詩歌。將此概念系統化並廣為宣傳的最大功臣要算英國的藝評家吉爾平 (William Gilpin)。名景觀設計師布朗 (Lancelot "Capability" Brown) 設計的鄉間別墅，將自然景致安排得就像一幅接著一幅的畫作，其間自然與人文（以古典建築為表徵）必須達成理想的平衡。

04 田園的鄉愁與遠景

流轉與凝望

圖 4–2　康斯塔伯，河谷農莊，1835，油彩、畫布，147.3×125.1 cm，英國倫敦泰德英國館藏。

❹取自 Elizabeth Helsinger, "Constable: the Making of a National Painter." *Critical Inquiry* 15.2 (Winter 1989): 253–279.

崙戰爭後經濟蕭條，農產欠收而動盪不安，特別是此地長久以來傳說中的鐮枷上尉 (Captain Swing) 聚眾縱火焚燒，迫使大多農工失業的新型機械、穀倉、地主房舍等，使得執政的保守黨提高警戒，便不難了解為何康斯塔伯的家鄉描繪皆是理想化的恬靜樂園。身為仕紳階級的康斯塔伯回顧童年的家鄉，以畫筆捍衛已在時代巨變下逝去的美好田園。

【玉米田】和【河谷農莊】（圖 4–2）製成版畫後，是康斯塔伯兩幅最早廣受歡迎的作品。不同於經常在皇家藝術學院或私人藝廊展出的油畫與水彩畫，版畫可以大量複製而廉價，體積較小便於攜帶，更受中產階級的喜愛。兩幅畫的直立型構圖有助於觀者像對歷史遺跡般地紀念過往。康斯塔伯認為他關於家鄉的作品，提供了必須離家的人一點眷戀的憑據。

曾有雜誌評論【河谷農莊】時說道：「它就像在任何山陵樹叢的鄉間隨處可見的房舍，……河谷農莊在全世界只要是有英語的地方都有代表存在。……如此一來，英國的血脈在全世界都能開花結果。將來英國民族的勝利擴散成為考古學的研究對象，像河谷農莊這樣的家園就會成為神祕的研究焦點，就像長自堅強幼芽的森林。」❹由此明顯看出，平凡農村景致在帝國擴張的年代，儼然已成為國家意識的凝聚。

牧歌畫(Pastoral)：
「牧歌」作為文藝題
材，是指與農村有關
的人事物，經過藝術
手法浪漫理想化了。
在文學上，牧歌文體
最早創於希臘化時
代西西里的詩人希
羅 多 德 (Theocri-
tus)，羅馬帝國的詩
人魏吉爾(Vergil)將
其發揚光大。日後
英國詩人如史賓賽
(Edmund Spencer)、
渥 茲 華 斯 (Word-
worth) 皆遵循此一
典範。牧歌文體通常
設在阿卡迪亞(Ar-
cadia)，描繪得如同
伊甸園，自然與人文
處於原始合諧的狀
態，牧童與牧羊女鎮
日追逐享樂。在繪畫
上，牧歌題材更是仙
女、潘神調情的最佳
場景，如普桑的【阿
卡迪亞牧人】(Et in
Arcadia ego)。

這兩幅畫之所以如此受歡迎，最主要的原因便是因為離鄉，康斯塔伯已經不再受一鄉一景的限制，在單獨母題的處理上仍然偏向寫實的自然主義，整體布置而言，已儼然有寓言式的架構，前者在流離的年代特別打動人心，後者則使這份感動擴延開來，成為人們共同的經驗。此一疏離所釋放出的能量，觸動每一個曾經擁有或幻想擁有田園生活的人，鼓勵他們藉著購買版畫，擁有並展示屬於英國黃金時期的田園想像。賦予新義的家園，是可抽離的，可攜帶的，反映中產階級在向上爭游的過程中，希望藉由歸根懷舊填滿他們精神上的空虛。

【玉米田】介於恬靜的牧歌畫與辛勤的農事圖 (georgic) 之間，單純述說著童年時家鄉景物對畫家的重要性。康斯塔伯的另一幅畫【沙福克郡的犁田圖】（圖 4–3）卻更難歸類。其獨特性在於中心單獨的人物，以及選用高視角，強調在平凡無奇的風景中人的渺小孤單。犁地的平行動線經由耕地、山丘、樹林再三強調出農耕的單調貧乏。最左方有另一個農工正在收割，採取相反的前進方向，但由於太微小了尚構不成對比。房舍與村落都在樹林後方。這幅完全是

工作之圖，但又因視角的高遠被迫成為靜止的畫面。由馬推動的新式收割機，正是迫使許多工人在冬天失業的罪魁禍首。出現了這個器具，恐怕很難逃脫殘酷無情的指責。左派評論家批評他不顧農村疾苦，和統治階級共謀將工人變為純粹美學的對象。此畫的配詩採自英國詩人布倫斐爾德 (Bloomfield) 的〈農夫之子〉(The Farmer's Boy)：「但每天獨力辛勤工作／農夫帶著微笑的額頭犁田」(But, unassisted through each toilsome day, / With smiling brow the Plowman cleaves his way)。原詩的譏諷含意，即暗指農工額頭上的皺紋與犁地的痕跡類似，在畫中似乎不見了。在畫中自然矮化了人物，卻達不到萬物和諧的境界，是一種令人不安的靜止而非安適。高視角的手法就像電影的長鏡頭，將時間凝住卻不允許我們進入風景中。康斯塔伯孤立人物於大自然中並拒絕透露他們的情感。這個工人並不是慶幸找到工作的快樂工人，而是巨大經濟政治體系下微不足道的一環。這個看似平和的風景事實上早就分崩離析，雖然圈地政策將大量的農地重劃，便於使用新型農具，增加經濟效益。但居弱勢的農工卻由原本莊園經濟下長期雇用的穩定經濟結構中遭到放逐，淪為三餐不繼的臨時勞工。又因機械的引用，他們的生計受到重大威脅。有關農村和諧的幻象，只剩下中產階級自我慰藉的迷思。這幅畫正巧呈現一開放的領域供我們省思。

對於勞動的主題，西方繪畫一直有所忌諱，認為粗俗不登大雅之堂，或是過於寫實恐怕有違人道精神。英國畫家泰納在 1806–07 年期間暫時離開紛擾的倫敦，沿著泰晤士河旅行寫生，為一關於英國南岸的版畫系列，採集當地風土民情。其中【掘蘿蔔，靠近斯勞】(圖 4–4) 表現對鄉間生活疾苦的關懷，以十七世紀荷蘭風俗畫的寫實風格，描繪戰時英國人民的困苦與團結一致度過難關的決心。前景的農夫將觀者的視線指向後景較實際位置略微抬高的溫莎城堡。

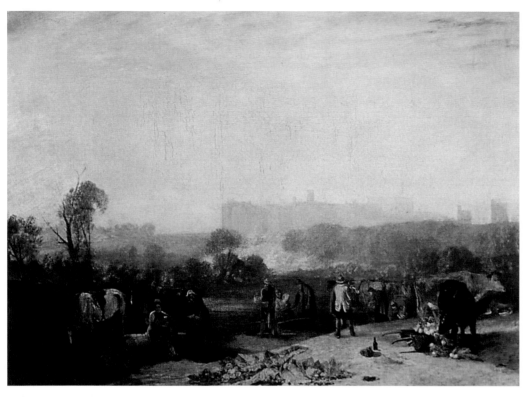

圖 4–4　泰納，掘蘿蔔，靠近斯勞，1809，油彩、畫布，101.9×130.2 cm，英國倫敦泰德英國館藏。

　　泰納以歷史畫的理想金黃色澤統一畫面結構，也將辛勤的農民與輝煌的城堡融合為一。溫莎城堡在此不只代表皇家貴族，更影射力倡農業振興，歷史上戲稱為「喬治農夫」的英王喬治三世。蘿蔔的種植恰代表了在戰爭期間由於食物增產的壓力，而在溫莎附近所實行的農業改革與農地重劃。此畫正傳達了當時全國上下同舟共濟的精神。

　　還有另一幅【降霜的清晨】（圖 4–5），是泰納旅行英國北方時的作品。此圖發展出一種在結構及圖像上與農村景物聯繫的新方式。首先在構圖上，泰納

將寫實技法與傳統學院的規則玩弄於股掌間。由相關素描、旅行日誌，及朋友見證所支持的觀察紀實，與人物橫向飾帶的藝術性排列相抗衡，後者所形成的橫線又與禿樹幹、溝渠構成一十字型，造成寫實與藝術成規同時並列。展覽畫冊上引用湯姆森的詩句〈秋季〉：「嚴霜在朝陽下融化」(The rigid hoar frost melts before his [the sun's] beam)。詩與畫都指秋陽漸漸暖和大地的過程。畫面中間光禿的樹，似乎對克勞德的招牌即優雅的樹屏開玩笑。圖中似乎未刻意安排的人物情節，為湯姆森詩中所稱讚的秋季最後一天做非傳統式的註解。畫中人物以荷蘭式寫實風格呈現，加上泰納特有的滑稽漫畫與理想化融合。他們散落在畫面各角，就像未經處理的真實情形一般。前景灰黃貧瘠，屬於典型的英國北方深秋的景色。右方的人幾乎隱沒在背對太陽的樹叢裡，彎著腰，好像挖掘著什

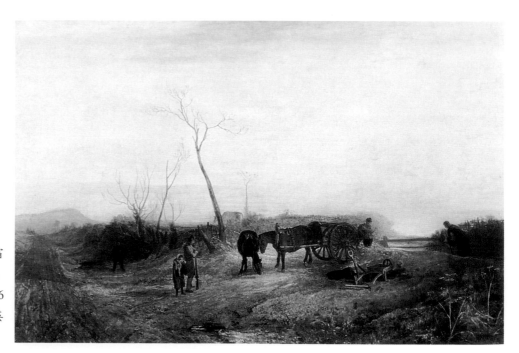

圖 4-5 泰納，降霜的清晨，1813，油彩、畫布，113.7×174.6 cm，英國倫敦泰德英國館藏。

麼東西。坐在馬車上的人面向朝陽，倚著車橫桿休息，似乎希望獲得溫暖。在他馬車前頭的獨輪手推車空著，還有其他的工具閒置在地。一個人似乎剛剛發了一槍，倚著槍桿休息；一個小女孩靠近他旁邊，脖子縮起來，搓著圍巾取暖。畫面左邊，有一條小路，上面的轍痕可見。遠方有一輛車駛過。這幅畫，加上引用的詩，正是泰納對太陽的歌頌。正如灰暗的天空背景等待朝陽帶來活力與意義，前景的人物也參與同樣的等待。畫所引的詩句，正足以代表泰納擬呼應湯姆森詩中全套鄉間人物的野心；泰納以一個偶發事件與季節的循環相對應，將一個鄉村角落以交通的方式與其他地域，最後是整個國家相連結，正足以表現泰納對宇宙和諧的信念。但是與湯姆森詩中秋天忙採蜜的蜜蜂還有其他準備過冬的昆蟲動物比較，泰納的秋景顯得荒涼太多。在這孤單的十字路口，唯一的活動便是等待朝陽升起；唯一的溫度，由畫面中央拉屎的牛傳達。正由於霜將整個畫面凍結，泰納反而更能擺脫呈現鄉村人物的陳規舊俗。此畫是基於泰納在約克郡旅行時的見聞，畫中些微的自傳細節，如豎起耳朵的馬、小女孩（就是畫家的女兒）、馬車等，都可由旅行日誌、信件窺其原貌。此畫的圖像與結構引領觀者將其置於寬廣的社會層面來閱讀。有關畫家行跡的細節，暗示畫家身為一歷史證人。就像畫中人物不約而同地等待朝陽給了溫暖，整個國家也在等待拿破崙戰爭的結束。在此，泰納對鄉間生活疾苦的關懷，表現無遺。湯姆森歡迎陽光普照的詩句，與畫面中霜凍的情節似乎屬於兩個不同的時間段落：畫面呈現的寒冷僵硬，深刻地傳達出英國在戰時的拮据，而由陽光帶來的溫度則是詩的延伸，暗示著畫家神奇之技，即將帶來光明與溫暖。泰納以鄉間小路一景，隱約強調畫家在此艱困之際所扮演的重要角色。

05 自然與現代文明

工業革命後，鄉村與城市的分野逐漸明顯，不少藝術家執著於鄉間田園的主題，矢志作為社會變遷下的中流砥柱。同時也有傑出畫家大膽地將變異的因素記錄在作品裡，一方面歡慶世代新體驗，一方面審視藝術在這個當下所能、所應扮演的角色。前一章的康斯塔伯屬於前者；而此處要探討的是第二種態度。泰納作品中經常以新舊並陳來表現對舊氛圍的懷念，以及對新世代的期許。法國印象派的秀拉 (Georges Seurat, 1859–1891) 以類似科學的客觀態度，冷靜觀察現代都會。未來派放棄了這種理性距離，將觀者拋入渦漩般的色塊堆疊中，歡唱科技文明的新感知。英國的小眾畫派拉斐爾前派，以接近照相寫實的手法質疑現代文明對感官，特別是眼睛的依賴。這些都是藝術家在科技文明改變了我們對所處自然環境的感知認識後，所做的不同回應。

泰納的【涉溪而行】（圖 5–1），在結構與圖像上，代表他在田園題材的最高成就。這幅畫是泰納對克勞德傳統的最大膽嘗試，基於英國西南的戴文郡 (Devonshire) 的旅行寫生。圖中的小溪是塔瑪河 (the River Tamar) 的支流，卡司脫克橋 (the Calstock Bridge) 與大爾特荒原 (the Dartmoor) 依稀可辨認；中景的水橋與水車用於當地的瓷土採礦。圖中的小女孩是畫家的兩個女兒，較長的是伊芙蓮納 (Evelina)，較年輕的是喬琪安娜 (Georgiana)。克勞德式的兩側樹蔭，以歷史畫的氛圍為英國南部的夏景憑添古典的優雅與時間的永恆，這兩個女孩

照相寫實 (Photo-Realism)：照相寫實運動起源於美國，強調以精確的觀察力與絲毫不差的精細筆法，使畫中物如同照片一般逼真、寫實。其精確的程度往往令觀賞者無法分辨真偽。與西畫傳統中經常使用的錯覺手法，有異曲同工之妙。70年代曾流行於臺灣畫壇。

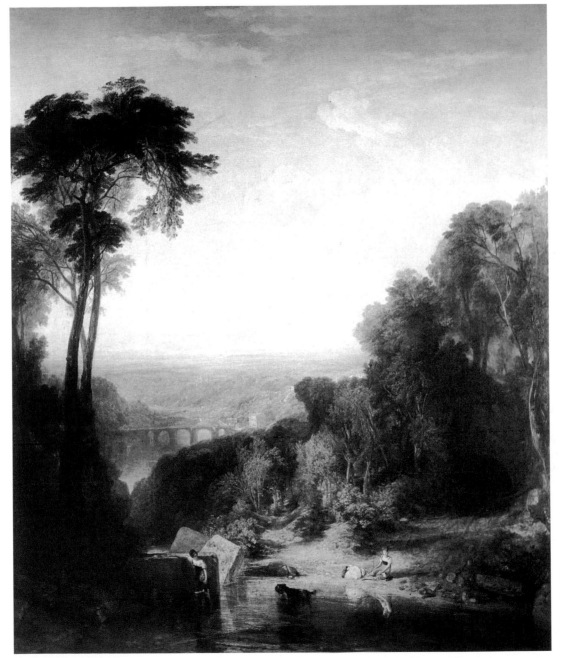

圖 5-1　泰納，涉溪而行，1815，　油彩、畫布，193×165.1 cm，英國倫敦泰德英國館藏。

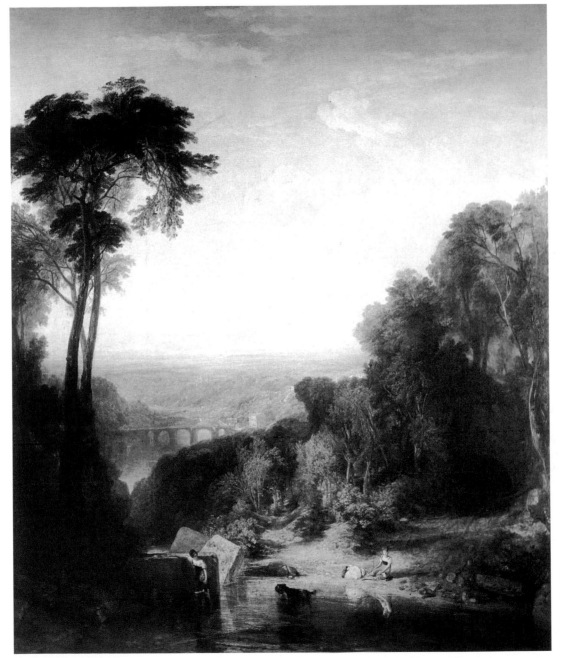

自然與現代文明

寫實主義 (Real-
ism): 以呈現現實生
活情景為訴求, 題材
多取自中下階層與
弱勢團體。強調真實
形象的再現, 因此畫
中人物不帶有理想
化的色彩。十七世紀
卡拉瓦喬與同時期
西班牙畫家的作品
中, 已經出現了寫實
主義的精神, 然而,
並未形成獨立的藝
術風格, 這一直到十
九世紀法國畫家庫
爾貝與一系列充滿
人文關懷的畫家作
品開始, 如米勒、柯
洛等, 寫實主義才正
式登上藝術史的舞
臺。

遂變為現代的寧芙水仙。泰納成功地運用歐陸繪畫傳統的框架，來描繪英國當地風土景物，反駁歐陸對英國無風景畫潛力的輕蔑，更企圖離開深富古典文藝傳統的泰晤士河畔，嘗試建立屬於英國的世外桃源。

首先，畫的標題，非常特別地強調動作的進程。前景的人物涉溪而行，也同時往成年前進。畫面右方的洞穴前，不尋常地有一條常用的路通向小溪，說明它並不是真實的洞穴，而是象徵性的洞穴，代表女孩在心理與身體各方面，尚未與母體分裂，未形成獨立身分認同的時期。這個全畫面最深暗的部分，與左方樹叢的底部取得平衡。喬琪安娜所坐的岸邊，是全畫最明亮的部分，就像舞臺聚光燈的效果。喬琪安娜身邊有一白背包及紅色瓶塞的瓶子，都清楚地反映在水面上。伊芙蓮納涉過溪水，已經到達中間的大石頭，她左手挽著已溼的紅背包，一隻狗咬著另一只紅背包緊跟著她。她似乎試圖攀越大石頭要到對岸去，回過頭來望望妹妹與狗。在她掀起的裙襬下，水面上陽物似的倒影，或許暗示她正大膽地探索自己的身體。在她身後的狗，頭的上方恰好是一裂開的石頭，代表她的生命力（在此尤指性慾）。按照此類似精神分析的讀法，這兩個女孩代表即將步入成年的青少年。較年輕的女孩停留在岸上，猶豫不前；而她的姊姊大膽地向前冒險。溪流於是成為青春的，也就是生命的，舞臺背景。溪流與女孩前進的方向，與兩側的樹木形成 Z 字形的線條，引領視線往位於中景的橋樑，連接鄉間與城鎮，最後引向連綿的山丘、田野，直達天際。此結構性的統一為國家繁榮的聲明：首先，自然環境以有機一體的方式展現；其次，觀者的視線由原始的平和與女孩的純真，牽引到轉動現代國家的輪軸；英國也由農業邁入工業社會。圖中所包含的地理細節與日常生活的事物，也說明了英國風景畫不需要偉大的事蹟、恢宏的景觀。以畫家家人為本的人物，在理想化與寫

實主義兩種不同風格的要求下，達到泰納所要的動態平衡。這是一幅寫實風格的畫，記錄畫家的旅行見聞與家人的成長，卻以新古典風格的理想化語彙和架構表現，傳達出一種自然不造作、超越時空限制的平和安詳。戴文郡向來有英國的小阿嘉迪亞 (little Arcadia) 或英國的伊甸園的美譽。泰納將此地化為黃金世代、太平盛世，卻有別於此主題傳統的排他性原則，而基於包容

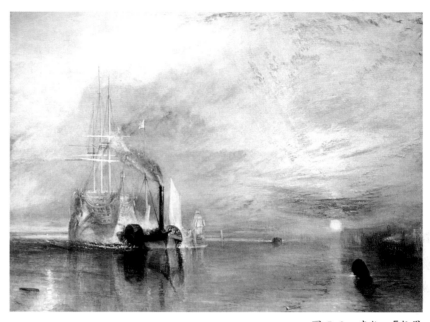

圖 5-2　泰納，「無畏號」於 1838 年被拖到拆船塢，1839，油彩、畫布，90.7×121.6 cm，英國倫敦國家畫廊藏。

性的精神，依據個人的親身經歷而非一成不變的規範。【涉溪而行】所表現的是一種全面的、祥和的、寧靜的樂觀。戰後的重建與復甦，正需要社會各個階層的參與與合作。畫面中前景的悠閒與中後景的工業之間的平衡，顯示社會的嶄新活力，將國家帶往成長與繁榮。

　　若說泰納對工業文明只有浪漫的憧憬，便忽略了藝術家與所處時代關係的複雜面向。【「無畏號」於 1838 年被拖到拆船塢】（圖 5-2），這幅以紀實為旨的畫透露了對舊時代的依依不捨。清朗的畫面只有中景的船隻為主角。前面精幹的黑殼船是新式的蒸氣船，尾隨在後的是「無畏號」大型帆船，曾參加納爾遜將軍擊敗拿破崙的查法葛 (Trafalgar) 戰役，現已除役，正由前者拖入船塢準備進行解體。在黑色實體的陪襯下，「無畏號」碩大的船身好似莊嚴的長者，其威

0 5 自然與現代文明

風不減，反而顯得黑色蒸氣船的陰險狡詐。夕陽金色餘暉占據畫面最大部分，安靜地見證「無畏號」的末日。逆光的處理，使得「無畏號」彷彿帶著神聖的光環。畫家對舊時代存有深刻的情感。自然不只是悲傷情緒反射的舞臺，更積極地參與這場隆重的告別儀式。

　　泰納這兩幅作品，新舊並陳，相互對照下，委婉道出畫家在世代交替時對新事物的嚮往，及對舊氛圍的感念。曾經從泰納的金黃彩光擷取靈感的法國印象派，除了在技巧上關心光影瞬間變化外，更關照光怪陸離的都市男女。秀拉【星期日午后的嘉特島】（圖 5–3）畫的是巴黎近郊市民經常遊憩的公園。人們從事各種不同的活動，划船，釣魚，交談，溜狗，散步，沉思，抽煙斗，乘涼，練習小號等等。一片悠閒景象之外，難免令人要問，這些人即使成群結伴，也好像彼此之間沒有交集，沒有交談的可能，大家都僵化在自己的姿態中。就像右前景盛裝前來的仕女，週末前來此地休憩好像變成一種必然的活動，看不出他們臉上衷心的歡樂。秀拉所發展出來的點描派技巧，根據光學與視覺原理，在畫布上以色點累積成形式，要求觀者以自己的眼睛在一定的距離外自行組成傳統所謂的色彩。點描的手法靈活表現陽光晃動的閃亮，更有水面的粼粼波光。這種類似科學的風格，企圖客觀、不帶任何情感地記錄下當時巴黎市民的活動。人物的表情看不清楚也不重要，除了中央撐橘紅傘的婦人與小女孩是正面外，其餘的人物皆以側面呈現，像是小孩遊戲的小紙人一般，鑲貼在河畔公園裡。秀拉徹底寫出現代工業文明都市生活的無名性、機械性與冷漠疏離感，連休憩時也無法逃離大量複製的壓力。秀拉的畫應放在十八世紀法國鄉村慶典的傳統來看，會更有助於釐清其脈絡。華鐸 (Jean-Antoine Watteau, 1684–1721) 的【公園的慶典】（圖 5–4）可作為畫家最擅長的「羅馬郊區慶典」(fête campagne) 與

點描派(Pointillism)：即指新印象派或稱色光分割學派。印象派色彩分析的理念，發展到秀拉等人，手法更進一步，認為色彩一旦在調色盤上混合，便失去了光彩，如何將原色以點描的方式，並置在畫面上，透過眼睛的視覺作用，在光線中自然混合，則可得到更為真實且明亮的色彩效果。知名的【星期日午后的嘉特島】即為代表之作。

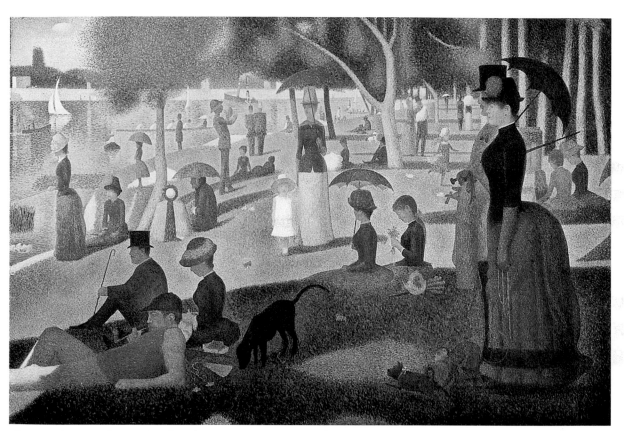

圖 5-3　秀拉，星期日午后的嘉特島，1884-86，油彩、畫布，207.5×308 cm，美國伊利諾州芝加哥藝術中心藏。

05 自然與現代文明

圖 5-4 華鐸，公園的慶典，c. 1718-20，油彩、畫布，127.2× 191.7 cm，英國倫敦華萊士收藏館藏。

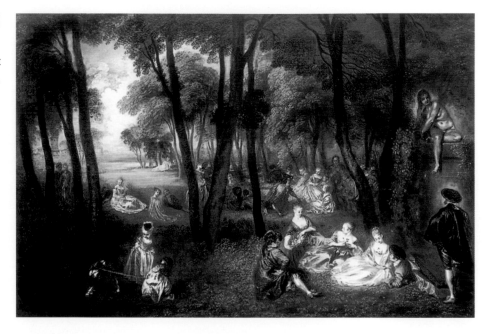

流轉與凝望

拉斐爾前派 (Pre-Raphaelite)：十九世紀中葉一群英國皇家美術學院的學生羅塞提、亨特、米雷等所組織的藝術團體。主張真正的藝術在於「拉斐爾」之前，因此稱之為「拉斐爾前派」。題材多來自於文學故事，如但丁的詩篇〈神曲〉，莎士比亞的《哈姆雷特》。畫中多帶有象徵性的意味。擅長描繪憂鬱嬌柔的女子與浪漫的愛情故事。

「紳士慶典」(fête gallant) 的典型。紳士淑女在鄉間自在地交談，自然與人文一片祥和優雅。只有放在這個主題傳統中，才能明白秀拉的前瞻性。

十九世紀資本主義工業文明的突飛猛進，反而使得人心無所依循，1848 年成立於英國的拉斐爾前派，抗拒文藝復興以來學院派所制定的種種限制，如透視法則、明暗手法、「煙草汁」般的暈黃色調等。他們希望越過以拉斐爾為代表的學院派文藝復興藝術，恢復中古時期的神聖氣質。此派畫家對現實世界的描寫，要求盡可能的寫實，認為此番對事物的敬虔才能引領我們回到充滿神性的宇宙。此派後來結合了莫里斯 (William Morris, 1834-1896) 所領導在裝飾藝術與建築上的「藝術與工藝運動」(Arts and Crafts Movement)，全面檢討藝術在人類生活的角色，特別是在資本主義日漸強盛的大英帝國，藝術家必須扛起精神導

師的責任，振興英國特有的「詩人—畫家」傳統。這種精神具體而微地表徵在拉斐爾前派健將之一米雷 (John Everett Millais, 1829–1896) 的【盲女】（圖 5–5）一作裡。此圖探討真實的本質在於心靈或在於物質。畫中盲女秀麗的臉龐令人側目，她無法欣賞後方罕見的雙彩虹，也無從見識停在她披風上的彩蝶。她與妹妹藏在披風下躲雨，現在雨停了，只有年幼的妹妹被美景所吸引，幾乎要轉身跑出去，是眼睛看不見的姊姊拉住她的手，暫時制止她的躁動。這兩個衣著襤褸的女孩，衣裙上還有明顯的泥巴痕跡。姊姊膝上放著手風琴，脖子上掛著一個牌子

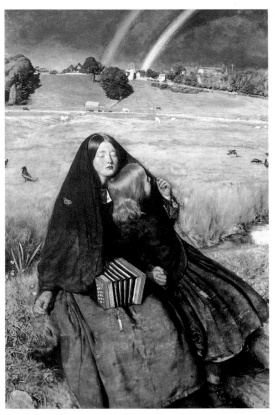

說明她是瞎眼的，可能是行乞用的。前景是泥濘的歇腳處，背景是黃綠色草原，遠景地平線上有著房舍，這些的描繪幾乎是照相寫實般的生動。寫實的景物與女孩的盲目造成戲劇性的對比，用來譏諷工業社會盲目追尋物質利益的中產階級。但是盲女卻和她身上的蝴蝶，遠處的彩虹一般美麗而不自知。兩個女孩閃亮的金黃色秀髮更暗示她們內在的高貴。盲女臉上的平靜溫柔似乎訴說著一種更深沉的宗教情懷，比看見上帝與人締約的彩虹還要篤定。寫實手法表現對平

流轉與凝望

未來派：二十世紀初期義大利、俄羅斯藝術流派，強調現代工業生活的動感與速度。呈現方式有詩歌與視覺藝術。由馬瑞內提在1909年2月20日登在巴黎《費加洛報》的「未來派宣言」開始。馬瑞內提高舉工業革命所帶來的新生活，不惜與陳舊傳統決裂。

後期印象派(Post-Impressionism)：Post一詞，有承繼之意，但也有「反」的意思。後期印象派以塞尚、高更、梵谷三家為代表，他們一方面深受印象派思想的影響，二方面也不以印象派為滿足，冀圖在那些已經流為形式的科學規律中，重新找到藝術的出路。果然他們為現代藝術開拓了許多全新的思考與作為。

野獸派(Fauves)：二十世紀初葉興起於法國的繪畫運動。1905年，馬諦斯等青年畫家參加秋季沙龍的作品，因風格狂野，被批評家譏諷

凡、鄙俗事物的尊敬，更指引我們超越事物本身，進入那肉眼看不見的靈性。就像盲女胸前的標示一樣，文字、繪畫儘管再接近真實，可能都只是表面紋飾、偽裝甚或詆毀，我們的態度應該像盲女一樣面對所有事物都能氣定神閒，才有可能進入更清明的靈視。

這種對嶄新年代的懷疑論，並不盡然呈現新舊世代交替時的全部面貌。在1910年代起源於義大利遠播到蘇俄的未來派，便對科技革命所帶來的種種新可能感到無比興奮。他們以新的風格，描繪新時代的速度與生活形態。他們的革命宣言正揭示了一種全面的新生活信仰，不僅僅是單純的藝術風格。他們向後期印象派、野獸派、立體派汲取靈感，包含了繪畫、戲劇、音樂、詩歌等活動，將藝術宣言當作政治宣傳，他們甚至成為現代藝術的代言人之一。義大利詩人兼藝術策動人馬瑞內堤 (Filippo Tommaso Marinetti, 1876–1944) 在法國《費加洛報》(1909 年 2 月 20 日) 的一篇文章開創未來派的風潮，嚴肅質疑藝術在現代生活應該扮演的角色。他特別提到速度的美感，「裝飾著大煙囪的賽車，就像蜿蜒的蛇有著爆炸性的氣息 (explosive breath)，它比勝利女神像還要豔麗。」他們關心持續進行的動作 (continuous motion)、人與環境間的交互涉入 (interpenetration)。義大利悠遠的文化傳統反而激發他們擊破聖像的決心，熱情擁抱工業科技所應許的新生活。未來派的繪畫語言其實與立體派相近，都是展現都會生活的破碎、斷裂，特別是速度所帶來的感官刺激。只是未來派更加模糊物體與周遭空間的界線，以歡慶現代生活的不確定性與動態。其深層的哲學可追溯到愛因斯坦的相對論與法國哲學家柏格森 (Henri Bergson) 的時空理論。

賽佛瑞尼 (Gino Severini, 1883–1966) 的【郊區火車駛進巴黎】(圖 5–6) 持續探討「火車」這個令現代藝術家著迷的題材。與第八篇將要討論的泰納和莫

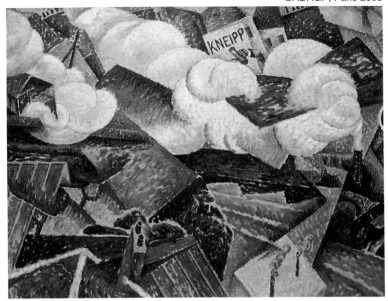

圖 5-6　賽佛瑞尼，郊區火車駛進巴黎，1915，油彩、畫布，88.6×115.6 cm，英國倫敦泰德現代館藏。

內相較，賽佛瑞尼以理性、近似立體形式來鋪陳這個極具動感、改變我們對時間與距離的感知的現代交通工具。行將進站的火車像巨大的猛獸吐著蒸氣，由左而右的動線，除了火車本身，也由許多向左傾斜的截斷面所累積暗示。周圍的建築物也為之傾倒。各個物體間交互侵入，最明顯的莫過於蒸氣雲與周遭的建築。各個面的呈現來自不同視點的集合。但因其形式的簡單，此幅畫在動態中仍有著安靜的韻律。

　　同為未來派的伯奇歐尼 (Umberto Boccioni, 1882–1916) 的【街景進入屋內】（圖 5-7）似乎有意重新詮釋印象派的經典母題「陽臺」與「街景」，將熱鬧繽紛的節慶活動化為每位觀者可以參與的視覺經驗。前景是一名女子站在陽臺上

為「野獸」而得名。他們強調以主觀大膽的用色，和狂放率直的線條，傳達一種單純、強烈的裝飾效果。代表畫家另有盧奧、杜菲、德朗等人。

立體派(Cubism)：立體派的確立，一般是以畢卡索完成【阿維儂的姑娘們】的1907年起算，但其思想則可推溯到之前的塞尚。他們打破文藝復興以來「單點透視」和「色彩漸層」的作法，重新肯定畫面平面性的事實，並將物象加以單純化且多面向的表現，猶如小立方體，因此才稱作cubism，是現代藝術的重要開端。繪畫從此由視覺感官的層面，進入理智認知的層面，一般觀眾也開始「看不懂」藝術。

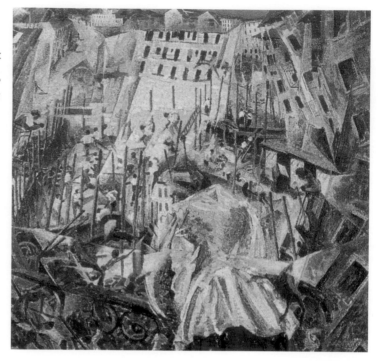

圖 5-7　伯奇歐尼，街景進入屋內，1911，油彩、畫布，100×100.6 cm，德國漢諾威史匹倫基爾博物館藏。

流轉與凝望

觀看街景。人物站在陽臺上是法國印象派以來重要的題材，描寫都會生活的一景，如馬奈 (Edouard Manet, 1832–1883) 的【陽臺】（圖 5-8）。馬奈運色大膽，表現室內陰暗與戶外燦爛陽光的對比。他主要以色彩的並置來表現立體感，突破單點透視的局限，充分探索光線的效果。與馬奈以陽臺人物為主題不同，伯奇歐尼引領我們以女子的觀看位置出發，她成為我們視覺的引領。她手扶著左方的欄杆，這也是畫面中少數穩固的支柱，欄杆與右方傾斜的建築圍成一個彎曲的框架，陽臺下是正在準備中的節慶活動，一根根直立的旗竿或許是帳篷的支架，它們所累積的垂直壓力似乎要將街景獨立架空出來，但是燈光、彩帶互

相牽引交涉，甚至有的險些穿過女子的身軀，也威脅周圍建築的完整性。整幅畫明亮的色彩幾乎令人目眩神迷，光線與色彩共同破壞形式既有的疆界，這就是未來派所要強調的物體與周遭環境的互相涉入。這幅畫也具體而微地表達未來派欲將觀者置於畫面中心，親身體認其渦漩的強大震撼。未來派雖然集中描寫都會及工業景象，似乎遠離自然，但其強調人與環境互涉的認識論，對日後的野獸派等有明顯影響。未來派積極介入政治領域，甚至以政治手法來從事藝術工作，如發表宣言、辦雜誌等，後來竟然為義大利法西斯政權喉舌，也構成藝術史上一個鮮明的特例。

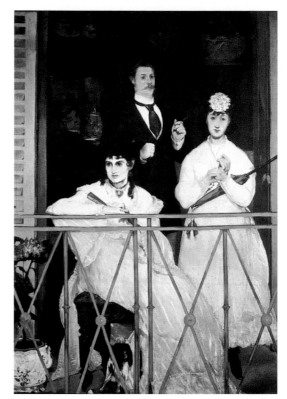

圖 5-8　馬奈，陽臺，1868-69，油彩、畫布，170×124.5 cm，法國巴黎奧塞美術館藏。

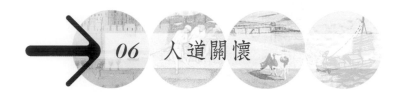

06 人道關懷

流轉與凝望

新古典主義(Neo-Classicism)：十八、十九世紀拿破崙王朝最具代表性的學院風格，講究完美、永恆、規律、理智的思考，重素描而輕色彩，在畫面上追求如雕刻般的效果；強烈排斥主觀、誇張的藝術表現方式。以拿破崙的宮廷畫家大衛及安格爾最具代表性。

　　十八世紀下半開始的工業革命改變了生產方式，也深深地改變了人與自然的關係。機器大量生產的效率，以及大規模的圈地耕作，直接影響到地貌，同時挑戰藝術家對自然景觀裡「勞動者」這個題材的處理。這個大時代的動盪在法國藝壇格外顯得鮮明。十七、十八世紀新古典的理想化風格與現實凋敝農村的距離越來越大，藝術家紛紛採用較為寫實的精神，而畫面的焦點則從純粹的自然景色逐漸轉移到其間的人物。十九世紀的法國經過多次規模不一的革命與民眾運動，受剝削的農工階級一直是社會運動中不容忽視的一群。有些不願漠視社會議題的藝術家，於是選擇以寫實的手法，直接呈現人道關懷，其作品對社會的衝擊力因此也不可同日而語。

　　法國文化藝術界自從路易十四 1715 年逝世後，普遍出現一種對學院派新古典主義的反動。藝術家企圖尋找新的表現手法與題材，以呈現新的世代。法蘭西學院所欽定的最高繪畫類別──歷史畫，漸漸受到所謂次要題材如荷蘭或英國式風景畫的挑戰。1830 年七月革命後，中產階級顯著抬頭，藝術品味走向較自然寫實、多著眼於本土風景的題材，而非學院派所高舉的理想化、凡事向古希臘羅馬看齊的歷史風景畫。因此鼓勵了一些傑出畫家針對法國鄉間景致作為臨摹的對象，特別是巴黎近郊的楓丹白露森林（Fontainebleu，意即「美麗的泉源」）。這番對本土景物的重視回應了藝術領域以外的因素，比如政治與經濟環

境。英國畫家，如本書第四篇所提的康斯塔伯，對家鄉風景的集中描寫，在十八、十九世紀之交蔚為風氣，部分肇因於政治上反對以法國與義大利為首的新古典主義，實質上也因冗長的拿破崙戰爭阻斷了前往歐陸的通路，藝術家遂將精力轉向家鄉，發掘國內美景。此外在經濟上，工業革命後中產的新富階級興起，也有助於本土品味的推廣。而在法國，這些以鄉村人物與風景為題的作品，最初由於美學的創新受到重視，但是在 1848 年二月革命後，反因政治風氣趨向保守，而受到濃厚的政治解讀，甚至撻伐。以下以 1830、1848 年這兩個時間為參考點，討論巴比松畫派兩大健將盧梭 (Théodore Rousseau, 1812–1867) 與米勒 (Jean-François Millet, 1814–1875) 的畫作，以及不同的時代評價與歷史意義。

　　巴比松坐落於巴黎近郊的楓丹白露森林，是一安靜的小農莊。盧梭等藝術家離開紛擾的花都，來此潛心描繪農村自然景色。他在 1831 年沙龍展中初露頭角，也代表著重地方特色的寫實風景畫開始受到重視。盧梭像修道士般長期隱遁於鄉間，不斷重複幾個場景與主題，畫面往往呈現一持久的凝視。他的畫可以一個模式來理解：意象由漸漸模糊的周邊視界所包圍，彷彿從薄霧中逐漸現身，如同創世紀的寓言，充滿了畫家的濃密感情。畫作就像從日積月累所沉澱的視覺寶庫中挖掘出來一樣，澄靜透亮。但是 1836 到 1838 年間巴黎沙龍對盧梭極度排斥，造成他憤而投身巴比松小鎮中。隱士的生活使得他的作品更具個人寓言性，自然風景儼然成為他孤寂心境的表徵。以盧梭為中心的巴比松畫派於是展開了。

　　盧梭的【飲水處】（圖6–1）採橫幅構圖，也許是受到康斯塔伯的影響。構圖簡樸，中景的小水池不足以映照天光，只看見兩頭牛與一放牛女的倒影，如此雙重加重了他們的敘事重要性。中、前景以小徑連結，一名騎士或許正要離

巴比松畫派(Barbizon School)：十九世紀中葉一群聚居於巴黎東南方楓丹白露森林邊巴比松村的風景畫家，以描繪素樸而充滿情趣的自然風景為特色，被視為印象主義之前的自然主義畫家。米勒、盧梭、柯洛……都是大家較為熟悉的代表畫家。

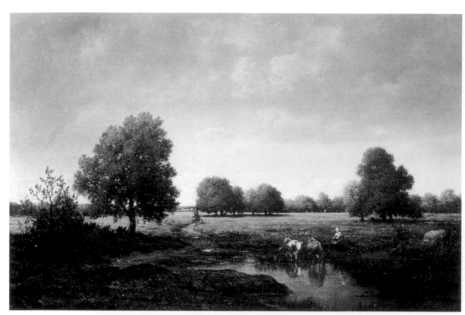

圖 6-1　盧梭，飲水處，年代不詳，油彩、畫板，41.7×63.7 cm。

圖 6-2　盧梭，橡樹林，1850–52，油彩、畫布，63.5×99.5 cm，法國巴黎羅浮宮美術館藏。

開。前景深褐色的泥土傳達了土地的濕潤，幾棵茂盛的樹強調此地的豐沃。占畫面三分之二的天空，以舒緩的雲影紓解了暗色調的沉重，其實還是屬於古典手法的雲影，不會搶奪了主題的趣味。雖是強調當地色彩、溼度與溫度的畫，卻不致太凝重，反而透露出一種恬靜的詩意。

【橡樹林】（圖 6-2）可算是盧梭的力作之一，比前幅的層次更為戲劇性。巨幅的風景以逆光處理的橡樹林為中心，茂密的樹葉幾乎遮蔽了天光，透露畫家對其濃郁的情感。橡樹提供蔭涼，是牛隻與牧人休憩之所，右方三頭低頭喝水的牛與其後的牧人是圖中最清楚描繪的活動，也同樣是逆光處理，輪廓線鮮明，尤其是牛隻，像是剪紙的玩偶貼在畫面。人物的出現只為了點出自然與人的和諧相處，而非敘事重點。濃密厚重的橡樹，襯托後方明色的草原、蜿蜒小溪與清澈的天空，更顯出畫家對此地的珍愛與執著。相對於學院派所強調的神話、英雄風景，以《聖經》或神話作為自然風景的精神憑藉，盧梭所呈現的是一個可以安身立命的所在，是哲人藝術家思索、創造的泉源。

以盧梭為標竿的早期巴比松畫派，多以風景為主；後期的追隨者如米勒，則逐漸加強人物的重要性。以藝術主題來劃分，盧梭仍屬於牧歌式，描繪人在自然裡的悠閒；而米勒屬於農事式，側重人在自然中的勞動。米勒創作於1848年二月革命後，風氣趨於保守的氛圍，鄉村的主題往往帶著高度的政治敏感性。而偏偏米勒全部集中於此主題的創作，尤其是資本主義、工業革命急速擴張下，最弱勢的鄉間貧苦農工。他的作品常因描繪法國鄉村的實況，而被保守派的畫評家抨擊是刻意醜化。他對勞動者的艱辛從不加以美化，反而近距離、大幅地描寫他們雖困頓卻不時心懷感謝。【簸穀工人】（圖 6-3）以巨幅呈現簸穀工人的勞動，將動態凝固於時間的一點。此幅畫雖然以平凡事物為主，但巨幅處理

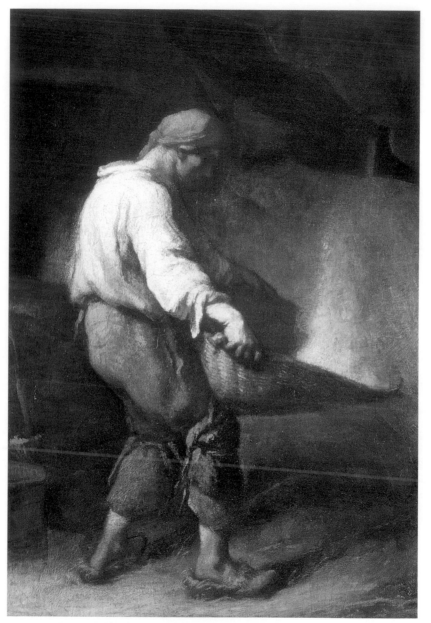

圖 6-3　米勒，簸穀工人，1847–48，油彩、畫布，100.5×71 cm，英國倫敦國
家畫廊藏。

已遠超過傳統
風俗畫的範圍。
藝術史上以農
村勞動為主題
類似題材的典
型之一如第十
二篇將討論的
老彼得・布魯
格爾的【穀物的
收穫】，通常附
屬於風俗誌，以

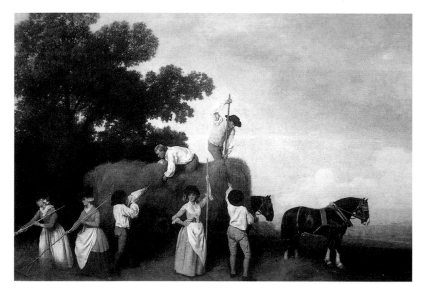

圖 6-4　斯塔布，堆乾草，1785，油彩、木板，89.5×135.5 cm，英國倫敦泰德英國館藏。

考察當地民情，甚至有些諷世的意味。另一個典型則將其美化，以作為國家強盛豐碩的政治宣傳，如斯塔布 (George Stubbs, 1724–1806) 的【堆乾草】（圖 6-4），將農工化為類似自食其力的小資產階級一般，在秋高氣爽的舒適環境下，穿著標緻體面地進行收拾乾草的工作。畫面中央山站立在草堆上的工人、與他在地面上的夥伴們共同形成一個穩定的三角形，左方兩位女子手持長耙子延長這個三角形，在右方則由梳理得光鮮亮麗的馬匹平衡這個線條。畫面最左方濃濃的樹蔭，正提醒我們人與自然環境的和諧，或說大自然配合人類的生產與美學的需要。畫面最中央的女子手撐著耙子，神情自若地轉向觀者，說明了整幅畫的矯揉造作，工人與為藝術家擺弄姿態的模特兒並無兩樣。

　　米勒的【簸穀工人】特別強調他與土地及穀物的緊密關係。工人側面向觀者，臉部反而是背光面，他堅實的雙腳著草鞋踏在泥地上，緊握篩子的雙手粗

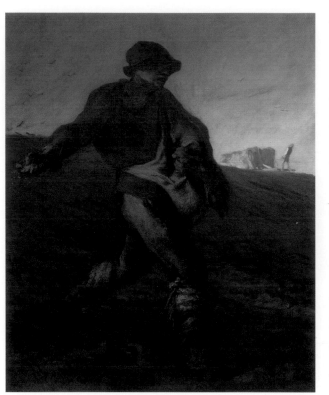

圖 6-5 米勒，播種
工人，1850，油彩、
畫布，101.6×82.6 cm，
美國麻州波士頓美術
館藏。

流轉與凝望

壯，象徵其踏實與土地緊扣的生命。麥穀的上揚，以他的右膝蓋作為支點，與他向下站在土地上的力量保持一動態的平衡。他的白色上衣與上揚的麥穀一樣光亮，提醒我們勞動者與自然牢不可分，其實也暗示他勞動的果實（麥穀）並不會為他所享用，這便是社會的不公義。如此獨立的人物通常令人聯想起神話英雄的形象，但是這位無名的工人，側面向我們，代表一種類型而非一個獨立的個體，但其身體的呈現又將其史詩化，彷彿希臘神話裡受到懲罰的薛西佛斯，必須持續地推動向下滾落的巨石。「勞動」不是《聖經》所言的一種懲罰，或藝術史上所認為的粗俗，而是一種神聖的救贖，但是不能將其美化，或以神話的框架加以距離化。我們如果比較此畫與第四篇提過康斯塔伯同樣處理單一勞動者的【沙福克郡的犁田圖】（圖 4-3），便可輕易看出米勒面對勞苦者時的悲憫情懷，相對於康斯塔伯欲將勞動者融於大自然的企圖及失敗。

米勒的【播種工人】（圖 6-5）更要求觀者直視自然中勞動的意義。播種工

人在夕陽西下時分仍努力的工作，微張的嘴與擺動的四肢傳達其辛勞。如此的動態描繪，要求我們重視藝術後面真實的人生，即農工此時的困苦。如果情勢所逼，他們也會將勞動的氣力轉為顛覆社會的集體力量：播種的手也可以是在街頭抗議時拿磚塊砸權貴的手。沉重的暗灰、紅色調，只有天際的青色提供短暫的紓解，而遠方的火紅夕陽，還有鳥群（或許是烏鴉）帶著些許威脅，另有一工人似乎拖著已整理好的乾草堆，他渺小的身軀與碩大的乾草堆不成比例，顯示他們工作的過度辛勞甚至不人道。與前圖一般，此圖同樣以單一人物為主角，但完全剝去了絲毫浪漫美化的可能，農工艱困的生活，赤裸裸地要求我們直視、反省社會的不義。

在農工群相的處理上，米勒的控訴稍微含蓄和緩，【牧羊女與羊群】（圖6–6）這幅似乎與負盛名的【晚禱】（圖6–7）的主題相近，人物依宗教畫的逆光處理，宗教的象徵（前者的陽光，後者的教堂鐘樓），與人物的祈禱姿勢面容等都相似。後者兩個人物面向彼此使畫面能量完整內蘊；前者亮度較高，女孩側面向我們而成較開放的構圖，因羊群的出現，向著觀者傳達謙卑、順服的信息。牧羊女的紅色頭巾與天際線的陽光相呼應，更點出天堂的希望。但在當時這幅滿載宗教涵義的畫，卻得不到保守派的青睞。在他們眼中，仍然是醜化法國鄉村的罪魁禍首。因為當時較受歡迎的是羅沙·邦賀 (Rosa [Marie-Rosalie] Bonheur, 1822–1899) 之流，羅沙·邦賀的【歐沃真的堆乾草圖】（圖6–8）將農村活動理想化，這種明亮如明信片般的折衷派，才是中產階級願意收藏的類型，以及樂意想像的農村生活。這幅畫可與半世紀前的斯塔布【堆乾草】歸為一類，同是權勢階級對農村勞動的刻意美化。

從盧梭到米勒，我們看到巴比松派的兩大動向：以寫實精神描繪法國鄉間

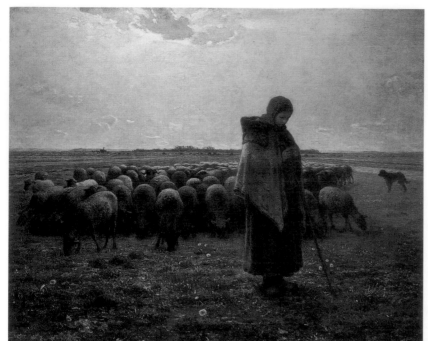

圖 6-6　米勒，牧羊
女與羊群，1864，油
彩、畫布，81×101 cm，
法國巴黎奧塞美術館
藏。

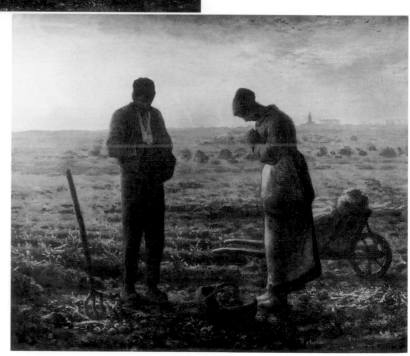

圖 6-7　米勒，晚禱，
1857-59，油彩、畫布，
55.5×66 cm，法國巴
黎奧塞美術館藏。

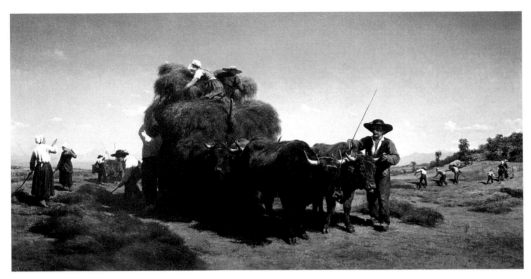

圖 6-8 羅沙·邦賀，歐沃真的堆乾草圖，1855，油彩、畫布，213×422 cm，法國楓丹白露宮藏。

的自然景觀，以更樸素的寫實精神呈現其間的人物甘苦。米勒一系列的禱告主題，在我們看來似乎代表法國鄉村浪漫的田園精神，樸實知分勤勞謙遜感恩，更是所謂天人和諧，自然慈善。但是如果我們對照其農工獨相，便容易明白為何米勒在當時動盪不安的社會中特別受到排擠。我們現在對其作品的鍾愛，認為它代表了工業社會高度發展下普世的鄉愁，以至於都會咖啡館、餐廳經常懸掛他的作品，尤其是禱告一系列的畫作，這其實是一次世界大戰前後才發展出來的觀點。當時受敵脅迫的法國，特別以米勒的禱告系列，作為號召有志之士護衛祖國的愛國宣傳。由此開始米勒的名聲一轉，成為傳統法國田園精神的正面象徵，甚至政治圖騰。其名聲評價的戲劇化轉變與康斯塔伯的際遇也有異曲同工之妙。康斯塔伯集中描繪家鄉風景，在生前也曾被貶為小傳統的風俗畫家，但死後卻儼然成為英國風景畫家的極致。其實所謂「自然主義」與「自然題材」在任何歷史脈絡中，都不可能不夾帶意識形態的解讀。

流轉與凝望

圖 6-9 布列東，召返拾穗者，1859，油彩、畫布，90×176 cm，法國巴黎奧塞美術館藏。

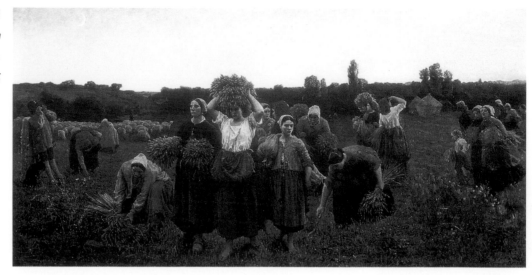

❺詳細討論請參考蕭瓊瑞，〈「自我的覺醒」與「自我的隱退」——對李梅樹晚期人物畫的一種解釋〉，《觀看與思維——臺灣美術史研究論集》，臺中：國立臺灣美術館，1995，頁217-241。

　　與米勒主題相近卻在農村描寫上更為寫實、不帶任何詩意象徵的有布列東 (Jules Breton, 1827-1906) 的【召返拾穗者】（圖 6-9）。日落時分，左方帶著狗負責監督拾穗者的警衛，喜劇般地召喚這些村裡最貧困的婦孺結束她們的撿拾。畫面中央的三位女子都可說收穫豐富，但臉上流露的似乎不是感謝，而是煩怨，撿拾工作太早結束，讓她們的生計受損。其中兩位甚至沒有著鞋。這或許才是當時法國鄉間的實際情形。「拾穗」這種自古以來所提倡、容忍的慈善行為，在工業資本主義看來既不敷成本，也不具經濟效益。很多地主都嚴禁窮人拾穗，即便允許，也雇用警衛嚴加管理，以防這些婦孺太靠近收割的隊伍，也防止收割工人收割不力，留下太多麥穗讓那些婦孺撿拾。所以可見，米勒的另一幅著名的畫【拾穗者】還比較理想化。布列東的畫後來成為臺籍前輩畫家李梅樹 (1902-1983) 作品【黃昏】（圖 6-10）的原型之一。❺李梅樹將布列東畫面中央

的婦女們獨立出來，暈黃的傍晚光線籠罩著，帶有些許浪漫色彩。這一幅婦女群像包含了女孩、少女、少婦、老婦，彷彿在黃昏時分，一日的盡頭，生命也呈現一個循環。她們在田地裡的尋常動作都在藝術家的凝視下昇華，因此她們的姿態不管是拿著鋤頭、或是抓取石塊，都似乎帶著淡淡的哀愁詩意。相對於布列東的寫實，李梅樹以巨幅歌頌土地上辛勤的婦女，她們與自然的連結比起男性更為緊密直接。但婦女臉部表情神祕內斂，有種認命且頑強的韌性。在此李梅樹對顏色使用非常拘謹，婦女的衣著一律黑白無彩，只有上面提到的少女頭上的花與她左邊女孩的紅衣領，顯示這群婦女拮据的生活，使人更尊敬、疼惜她們的刻苦。

圖 6-10　李梅樹，黃昏，1948，油彩、畫布，194×130 cm，李梅樹紀念館藏。

07 內心的風景

圖像系統(Iconography)：最早是指宗教的偶像，如基督教的耶穌、聖母瑪莉亞等；印度教、佛教也有個別的偶像系統。衍伸到藝術領域，是指作品中可辨識的人物或物件，有時具有傳統所賦予的象徵意義。

西方風景畫之所以在十八、十九世紀之交在質量上變得格外重要，與工業革命後基督教的式微也有密切的關聯。不僅基督教外在的教條與崇拜淪為表面儀式，由它而來作為藝術的圖像系統，如耶穌受難、東方三聖朝拜、童女受孕、耶穌復活、升天等等母題的固定公式，對時代巨變中人們不安的心靈也逐漸失去撫慰的力量。尤其是歐洲北方如英國、德國、荷蘭等新教傳統深厚的地區，藝術家們紛紛開始尋找一種更貼近個人需要、更能表達宗教情操的語彙與風格。最具代表性的是德國浪漫主義畫家佛烈德利赫 (Caspar David Friedrich, 1774–1840)。

佛烈德利赫將基督教的語彙轉譯在蕭瑟的自然景物中，以「世俗」取代「神聖」，這是一種近乎泛神論的態度，即一花一草一石無不具有神性，無不彰顯上帝的榮耀，這正是浪漫文藝的核心精神。誠如英國浪漫詩人布雷克 (William Blake, 1757–1827) 所言：「在一粒沙中看世界，在一朵花裡看天堂。」英國哲學家卡萊爾 (Thomas Carlyle) 稱之為「自然的超自然主義」(Natural Supernaturalism)。此風格最常見的主題是純粹的風景描繪，尤其是荒涼、危險之域。西方藝術史上對這類風景的處理，反映兩種截然不同的心態。十八世紀後半葉之前，歐洲普遍認為像阿爾卑斯山或極地這類人煙罕至的險境，太違反人類理性所習慣的秩序，一定是上帝懲罰人類的徵兆，是《聖經》上所說大洪水之後的結果，提

醒我們要敬畏上帝的紀律與憤怒。十八世紀後半葉這種敬而遠之的態度開始有了一百八十度的轉變。隨著地質學的進步，科學家發現阿爾卑斯山頂上居然蘊藏著海底生物的化石，可見山頂與海底可能屬於同一時期的地質結構。那樣高聳雄偉的山峰正是上帝崇高偉大的見證，同樣提醒我們要敬畏上帝的萬能、無所不在與高深不可測。從絕對鄙棄到絕對崇尚這種戲劇化的轉變，促使藝術家睜開雙眼，重新注視那些雄偉壯觀、超乎常人想像與理解的風景，特別是高聳的山陵。登山的活動不僅能強壯身體，更能強健精神，尤其是宗教情操的最佳鍛鍊。但由於基督教勢力逐漸式微，藝術家以自然取代宗教，繪畫也成為他們冥想上帝智慧最具個人性、也最真誠的崇拜方式。

　　從巴比松畫派帶有人道關懷的寫實風格走出，我們進入佛烈德利赫澄澈透亮的精神世界。他的作品中，一種孤絕超越的精神凌駕一切，是完全象徵性的風景。佛烈德利赫的【雲海上的旅者】（圖 7-1）清楚地點明了他繪畫的主要精神——孤立的人渴望與周遭自然對話。他背對觀者，所以他的態度與自然景物一樣神祕不可測。此種神祕反而鼓勵我們就站在他的位置來觀想此一景致。這正是佛烈德利赫最慣用的手法：一個或少數人物在自然環境中沉思，特別是背對觀者的姿態，引領我們浸入冥想的境界。旅人一身黑色裝扮，右手拄著杖，是貴族的模樣，風吹著他的棕色捲髮，他登上高峰眺望對面更高的山峰。他所站的山頭，由右向左的走勢強調他的眺望。由他肩膀以下成上揚的三角形展開的山際線，使得全幅構圖開闊非常。由他之下的雲彩看來，時刻正值清晨，他在雲彩之上，沉思著什麼呢？是希望如生命即將躍出的蓬勃朝日吧。雲彩這類最不可捉摸的元素，反而成為我們與上帝溝通的憑藉。佛烈德利赫的風景畫中，所有自然的景物都與人的心靈交通，物我的分際漸漸消失，自然景物逆轉成為

圖 7-1　佛烈德利赫，雲海上的旅者，1809-10，油彩、畫布，95.8×74.8 cm，德國漢堡美術館藏。

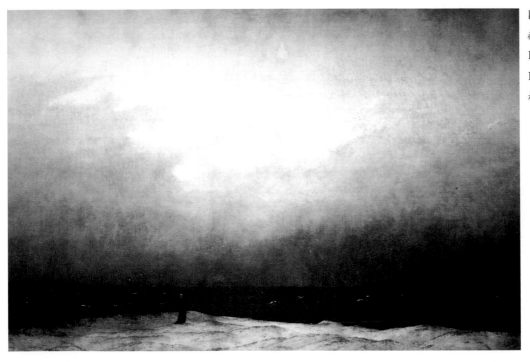

圖 7-2 佛烈德利赫，海邊的僧侶，1809-10，油彩、畫布，110×172 cm，德國柏林國家畫廊藏。

內在的風景。他曾說：「閉上你肉體的眼睛，首先以精神的眼睛來看你（想描繪的）影像。」佛烈德利赫以優秀的寫實技巧，弔詭地呈現直觀凝視下的心靈世界。我們不禁要問：這位旅人究竟是否能在此處尋獲心靈的慰藉？答案則取決於每位觀者本身。以如此私密、內省的風格，將浪漫主義最常探討的主題「流浪」（在德文裡是 Wanderlust，意味流浪的渴望、衝動）提升到純粹性靈的至高境界。「流浪」並不是為了逃避困境，或耽於逸樂，而是為了尋覓精神的故鄉。他另一幅作品【海邊的僧侶】（圖 7-2）裡，一名僧侶孑然獨立，站在蒼茫天空下、黝黑海域旁，因為大自然才是一切宗教情懷的源頭，也會是一切疑問的解答。極簡的構圖與形象似乎呈現了天地初開時的碩大混沌，人在其間顯得極為渺小

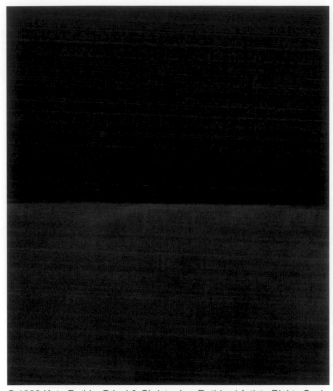

流轉與凝望

圖 7–3　羅斯科，無題（灰色上的黑），1969–70，壓克力顏料、畫布，203.8×175.6 cm，美國紐約古金漢美術館藏。

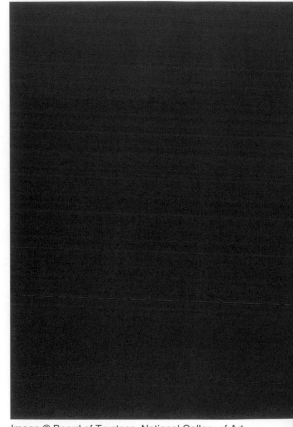

圖 7–4　羅斯科，無題，1967，壓克力顏料、紙，裱貼於硬質纖維畫板，60.6×47.9 cm，美國華盛頓區國家畫廊藏。

無助。就是這種敬畏天地的謙卑冥省，啟發美國抽象表現主義大家羅斯科 (Mark Rothko [Marcus Rothkowitz], 1903–1970) 單色調的巨幅作品系列。猶太裔的羅斯科從風景畫出發，逐漸發展出多層次、單色調、神祕氛圍的巨幅畫作。觀者被拋在一個屏除可辨識的形象卻又讓它們呼之欲出的邊緣世界。他的作品結構與形式一樣遵守極簡的原則。【無題（灰色上的黑）】（圖 7-3）似乎是【海邊的僧侶】的逆轉，後者如果是黎明時分，前者便是夜幕低垂。形象已經消弭，時間點當然變得更不重要，【無題】（圖 7-4）兩個紅色調的分別則更不明顯。這兩幅畫以及他其他以色域 (color field) 為表現方式的作品，似乎都在回應天地創造之初、秩序未明之際的渾沌。位於美國休斯頓的羅斯科教堂 (Rothko Chapel)，便是由畫家本人設計的複合建築，集教堂、博物館與會議中心等功能於一身，並展示畫家一組十四幅的作品。佛烈德利赫畫中孤立的人物引領觀者思考，還是有中介，畢竟還有「我」的存在執念，是參考點也是視覺與認知的重心。羅斯科將形象完全剔除，一整個展覽室只有巨幅的顏色環繞觀者，更直接地將觀者拋在色彩中，有色無相，像巨大的音響迴盪空氣、胸際，直到渾然忘我的境界。

　　羅斯科在自殺前最重要的一批作品，收藏於倫敦泰德現代館 (Tate Modern) 裡一間專門為他設計的展覽室，如此的禮遇是實至名歸。因為原本泰德畫廊 (Tate Gallery，現分為 Tate Britain、Tate Modern、Tate Liverpoor 及 Tate St. Ives 四館) 正是專門為收藏、展示泰納的作品而成立的。在十八、十九世紀交界的泰納，很早就領悟到這股消弭形象的意念與動力。相對於佛烈德利赫與羅斯科作品中開天闢地的原初情懷，泰納藉著消解形式傳達的是一種近乎末世、毀天滅地的省思。【陽光中的天使】（圖 7-5）與同年展出的對畫【嫵丁獻指環與拿

抽象表現主義 (Abstract Expressionism)：二次大戰後在美國蓬勃的藝術運動，也奠定了紐約成為世界藝術中心的角色。最早可以溯源到超現實主義，強調自發性、自動性的創作活動。名稱來源是德國表現主義的強烈情感與自我表現，以及歐洲抽象派如未來派、包浩斯派 (the Bauhaus) 與綜合立體主義。是在美國首次生發的藝術運動，展現戰後新大陸的生命活力。主要代表藝術家如波拉克的行動繪畫，德庫寧 (Willem de Kooning)、羅斯科等。三人的風格各異，但都偏好巨幅畫面、反叛傳統與經典。

圖 7-5　泰納，陽光中的天使，1846，油彩、畫布，78.7×78.7 cm，英國倫敦泰德英國館藏。

流轉與凝望

波里漁夫馬薩尼耶羅】（圖 7-6）以相對形式及構圖，鋪陳出泰納銷融形式的氣魄。【陽光中的天使】以離心的結構，描繪天使驅散受審判的人們。大天使米迦勒 (Michael)，在泰納筆下，除了依照傳統的圖像（手持劍或天平）呈現外，更與泰納畫作中經常出現的先知摩西相連，多了份畫家對自我的嚴峻期許。以天使為中心軸，散落畫面的是一骷髏與一嬰孩，以及三對《舊約》人物：亞當夏娃對遭殺害的亞伯哭泣，朱蒂絲與侯勒分尼斯 (Judith and Holofernes)，參孫與大利拉 (Samson and Delilah)。由揮劍天使正下方戴著鍊銬的蟒蛇可知，天使同時扮演著審判者大天使與守護伊甸園手拿火劍的二級天使雙重職責。

　　藝評家羅斯金 (John Ruskin, 1819-1900) 詮釋泰納的遺言為「太陽是神!」，

圖 7-6　泰納，嫵丁獻指環與拿波里漁夫馬薩尼耶羅，1846，油彩、畫布，79.1×79.1 cm，英國倫敦泰德英國館藏。

將泰納視為反對維多利亞時代物質主義的同志，並將他與啟示錄的偉大天使相提並論。維多利亞時代各界一度對太陽逐漸死亡產生諸多臆測，羅斯金認為泰納的畫表現了一種因精神力量的終將失敗，卻無法改變現狀，所發出的憤怒狂喊。但是畫面中戴著鍊銬的蟒蛇卻透露出些許樂觀。蛇也許是邪惡的象徵，在此卻遭受捆綁，正義的力量或許終將勝利。

　　【嫵丁獻指環與拿波里漁夫馬薩尼耶羅】在構圖與主題上與前幅環環相扣。後者以向心的結構，描繪嫵丁魅惑馬薩尼耶羅的過程。此畫基於 1647 年的歷史事件，以及相關的歌劇表演。泰納對此題材的興趣，透露出其對 1830 年復辟、1846 年 4 月 16 日甫逃過暗殺厄運的法王路易‧菲力的欣賞，以及對受此歌劇

圖 7-7　泰納，金樹枝，1834，油彩、畫布，104.1×163.8 cm，英國倫敦泰德英國館藏。

影響而成功的比利時獨立運動的支持，更重要的是，對正如火如荼進行的義大利拿波里革命運動的同情。

　　畫面中一精靈與男子互動的模式，影射泰納另一幅神話風景畫【金樹枝】(圖 7-7)，後者描繪魏吉爾 (Virgil) 的《依尼亞德》(*Aeneid*) 中，黛佛比 (Deiphobe) 將金樹枝交給伊尼亞斯 (Aeneas)，保佑他前往地府。金樹枝是伊尼亞斯的護身符，將引領他度過一切誘惑危機。在一片優美寧靜的義大利古典風光中，前景也有一蛇的出現預示潛伏的災難。這幅畫所含的光明與黑暗、美麗與醜惡、善循與誘淫的對比，更加濃縮表現在【嫵丁獻指環與拿波里漁夫馬薩尼耶羅】中。馬薩尼耶羅在他新婚前夕捕魚時，撈獲混在貝殼裡的嫵丁，她拿著魔戒從光中現身來引誘他。在這個璀燦的光圈周圍，是失足而求援的人們，右下方或許是

漁夫的未婚妻與家人，還有一些像蛇般蜷曲的水中動物。馬薩尼耶羅被強烈的光芒吸引，俯身正要接受魔戒。畫面中心的金黃色光芒由鄰近左方的深黑色調作為襯托，預示著即將來臨的危險。左上方噴出的紅色，或許真是維蘇威火山，象徵即將爆發的悲劇：馬薩尼耶羅將受惑降伏於嫵丁，而荒廢了革命志業。嫵丁炫惑的光圈也可能立刻轉變為失望的氣泡，甚至是審判的太陽。維蘇威火山的爆發也可因此視為革命的前兆，暗示革命在聲色感官的誘惑下必然失敗。泰納的人生到此，可說已離開早先的政治熱情，轉而採取懷疑審慎的態度。

　　【陽光中的天使】與【嫵丁】這兩幅畫一以離心驅散，一以向心凝固的動態構圖同時包含了兩種截然不同的解釋，表現的手法也介於消融化散或凝結成形之間。泰納要我們在消融或凝結兩種相對動勢之間，尋求屬於我們自己的意義，也同時不斷質疑此意義的真確與適切性。這兩幅畫即使具體而微地說明瓦解與冷凝兩種相反勢力的作用，但還離不開形象與其所背負的歷史、文藝等意義。泰納晚期對形式的參透更為徹底，如【諾漢城堡・日出】（圖 7-8），標題中城堡的實際形象完全不重要，只剩下一片淡藍的提示。地平線的分際十分模糊，初升的太陽與其水面的倒影一般真實，一樣籠罩在水光雲波裡。有人將這幅光線與色彩重於一切的畫，與莫內為法國印象派打出名氣的【日出・印象】（圖 7-9）作關聯，推測同樣為光線及色彩迷惑的莫內，一定是受了前輩泰納的影響。這種推論本身是印象式的，沒有可靠根據。泰納的這幅畫並未完成，在十九世紀從未公開展覽過，所以莫內不可能受到影響。但是我們依據泰納晚期其他作品同樣有銷毀形式的傾向來推斷，如果他最後完成了這幅作品，可能與現今我們所看到的相去不遠。至於莫內的畫，精神與泰納相似，其實他在小居倫敦前便已經朝此風格發展，所以只能說是歷史的巧合，並無直接的師承可

圖 7-8 泰納，諾漢城堡·日出，c. 1845，油彩、畫布，90.8× 121.9 cm，英國倫敦泰德英國館藏。

圖 7-9 莫內，日出·印象，1873，油彩、畫布，48×63 cm，法國巴黎馬蒙特美術館藏。

圖 7-10　梵谷，烏鴉飛過麥田，1890，油彩、畫布，50.5×103 cm，荷蘭阿姆斯特丹國立梵谷美術館藏。

以追溯，最多我們只能說兩位藝術家在不同的國度，同時感受到工業革命所帶來的壓力，而採取相近的態度來因應。

　　泰納畫中對觀者詮釋體系的挑戰，在梵谷 (Vincent van Gogh, 1853–1890) 的畫作中更赤裸裸的展現。他離開巴黎，也離開當時主流印象派對物體外象的捕捉，來到法國南部追求屬於他的真實自然。他不幸失去理智後在療養院裡所作的畫，更能貼切傳達他以自然為對象，追求極為個人性的宗教情操。【烏鴉飛過麥田】（圖 7-10）作於他自殺前幾天。濃烈的色彩，厚重的油墨，扭曲的線條，早已脫離物象的寫實，完全是瘋狂心靈的寫真。三個視覺動線都指向觀者，放棄了單點透視法的原則，使得整幅畫好像是觀者自己釋出的意象。烏鴉在東西方均是不祥之兆，在這裡更代表躁動不安的心靈。傍晚青黑色的天空包住地平線上兩朵雲，氣壓極為沉重。麥田好似要焚燒起來一樣，下方的麥梗向上伸，而靠近地平線的部分則被天空壓住，整體畫面完全是往下按壓的力道，三條小徑也因此彎曲，似乎在觀者眼裡聚合，但是由麥田飛出的烏鴉仍然衝破龐大往

流轉與凝望

圖 7-11　仇英，柳塘漁艇，明代，軸、紙本、水墨，102.9×47.2 cm，臺北故宮博物院藏。

內往下的力量，飛向觀者的眼睛。強有力的構圖，往內往外的兩股力量互相拉扯，我們幾乎可以聽見烏鴉像是勝利的叫聲。我們的確需要相當的勇氣來面對這樣一幅畫，這樣毫不遮掩地呈現內心理性與瘋狂的掙扎。其實由其內收的構圖看來，此畫也可以說是觀者內心掙扎的反映。

　　西方這番以「世俗」自然風景傳達「神聖」宗教情懷的做法，我們若以中國的山水思考模式來說很難理解。中國山水畫原本就是心靈的投射，很早便擺脫了紀實的要求，也無所謂「世俗」或「神聖」之分。若論以逃離塵世、追求心靈提升的「隱逸」為主題，倒有以陶淵明的〈桃花源記〉為藍本所作的抒發。仇英（約 1494–1552）的【柳塘漁艇】（圖 7–11）暫時離開了他原來秀麗的風格，以簡約的筆觸將陶潛歸隱山林，閒雲野鶴的疏散情懷表現得淋漓盡致。左下方輕舟裡的陶潛臨淵濯足，橫持釣竿，清風吹拂著帽帶，好不灑脫。仇英年輕時曾是漆工，後受周臣提拔，漸馳名於畫壇，其細緻工筆的功力展現在小船上，尤其是竹編的船頂。兩岸柳樹搖曳，右岸有一對鴛鴦戲水，沙洲則以淡墨渲染而成，流水則是樣式化的筆法，在工筆寫實中帶著古拙的趣味，不啻為陶潛歸園田居、忘情山水的寫照。陶潛的題材提供了中國文人畫歸隱意識的依據，不論是「採菊東籬下，悠然見南山」，還是「結廬在人境，而無車馬喧，問君何能爾，心遠地自偏」，經由自然的洗滌，清明的心靈足以超越一切塵囂繁瑣，也正是中國文人畫以筆墨經營心中山水的憑藉。

08 時間的追尋・空間的體現

流轉與凝望

印象派與立體派可說是西方現代繪畫的濫觴。這兩個畫派徹底表現了西方人面對自然時，永遠放不下的焦慮。印象派想要捕捉永遠變化、稍縱即逝的自然；立體派則拋開單點透視的陳規，盡可能集合我們從物體的各個方向所能得到的各種片面。這也可說是藝術逐漸專業化後，藝術家面對日精月進的理性科學，特別是視覺與光學的挑戰時，不得不採取的抵禦性措施。印象派不再謊稱藝術能掌握凝結的真相或「永恆」，而赤裸裸地表現藝術的拙態，只能緊緊跟隨真實在時間軸的種種變化，呈現瞬間的、片斷的真實。立體派則承認二度空間的畫面不足以呈現真實，進而打破空間的限制，呈現一物體在同一時間裡從不同角度所觀察到的面向。中國山水畫對時間空間的處理，從一開始與西方在結構、精神上均截然不同。直立軸式山水畫採散點透視，在同一畫面上可呈現不同時間點所觀察到的景色；卷軸式山水則採移動的視點，畫面所呈現的活動就在時間裡進行，觀畫過程也就是生命過程的一部分。或許這種不企圖凝結時間、框定空間，不奢望以藝術幻相迷惑觀者的態度，更能接近自然。

　　十九世紀下半葉的歐洲，工業革命的發達促成交通、通訊、科學、經濟上的變革，美學的形式、規章也推陳出新。印象畫派在技法、風格、主題上皆求新求變。畫家主要在色彩、光線、線條、透視角度四方面與前代區隔，創立新的構圖與屬於都會中產階級生活的圖像系統，以捕捉新時代的脈動。基本上，

他們最大的革新便是
對於時間的描繪，企
圖在戶外捕捉即時的
光影變化，所呈現的
是瞬間的印象，而非
以往藝術所企圖達到
所謂永恆不變的美
感。他們的藝術觀念
是同時性的 (syn-
chronic)，呈現某個凝
結瞬間自然景物的變

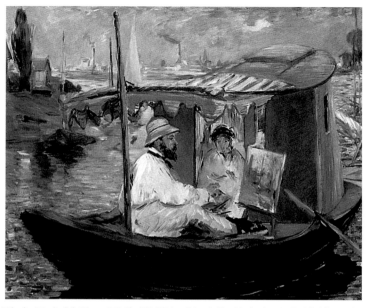

圖 8-1　馬奈，在
阿戎堆時，莫內於
船上繪畫，1874，
油彩、畫布，82.5
×100.5 cm，德國慕
尼黑現代藝術美術
館藏。

化。其畫作對觀者的挑戰也是空前的，因為仰賴色彩而非形式來強化結構，在
某個程度上消解了形式，因此觀者必須更主動、積極地參與意義形成過程。有
時因為原色與其互補色系的並置，觀者必須自行透過視覺重新建構形式，以揣
摩畫家創作當下的境界。我們一般認為印象派著重客觀描繪，輕視主觀表現。
其實印象派自一開始便強調主觀感覺，以呈現對世界的感覺為己任，而非忠實
地再現所見的世界。所以我們可以說印象派自始至終都包含了主觀的成分，只
是他們對現實的執著，並希望將藝術與科學相提並論，讓我們以為印象派只著
重客觀的描述現實。

　　印象派畫家最具革命性的一點便是將畫架從工作室移到戶外，在自然的光
線下作畫，甚至在移動的交通工具上作畫。我們從前一輩畫家馬奈的【在阿戎
堆時，莫內於船上繪畫】（圖 8-1）中可見一斑。阿戎堆位於巴黎近郊的塞納河

畔，是巴黎市民遊憩的好場所，也是印象派畫家聚集琢磨畫技的所在。畫家經常租了小船，在船上直接以油彩寫生，捕捉河水與光線瞬息的變化。畫面中間偏左的船桅將畫面一分為二，乾淨俐落地強調小船畫室是他們速寫自然的基地。莫內在阿戎堆從事大量的習作，此畫不啻宣示了莫內以自然為師，不假於學院範例的精神。此期的作品也啟發了其後秀拉的點描派或稱色光分析學派 (Divisionism)。馬奈雖然在色彩運用與構圖上啟發了年輕一輩的印象派畫家，但有趣的是，馬奈並不熱中於室外作畫。

　　莫內的【聖拉薩爾車站】（圖 8–2）揭示印象派的重要題材，即工業文明所帶來嶄新的生活方式。據說為了此畫，站長曾經一度命令火車在站內停住，好讓莫內能從容描繪火車的模樣。蒸氣火車這一新興的交通工具，尤其是蒸氣這一虛無飄渺的現象，究竟是否適宜作為嚴肅的繪畫題材，曾經引起不小的爭議。莫內此畫顯現了他對此類題材的著迷。位於畫面中央的火車頭正向我們駛來，正中央的構圖清楚地點出重心，車站三角形屋頂框住站外湛藍的天空，與往上升騰的蒸氣，車站因此似乎轉化成為一個教堂，新式交通工具儼然成為新的崇拜偶像。藍色的煙霧似乎帶著厚重的物質性，而非虛幻的雲煙，渾圓的形式與車站內幾何形規則的線條相對，似乎給予煙霧一種自然的生命。藍色煙霧與站外的藍天相呼應，也與金黃色主調的建築成對比，更使得站內外在精神上融為一體。莫內此幅以厚重油彩描繪輕渺煙雲的畫，在主題上可與英國畫家泰納的【雨、蒸氣與速度】（圖 8–3）相比較。後者繪於英國西部縱貫鐵路 (Great Western Railroad) 開通之初，全國上下無不為新交通工具所帶來的便利生活歡欣鼓舞。著名寫實主義小說《浮華世界》(Vanity Fair) 的作者佘克瑞 (Thackery) 曾論到在皇家藝術學院畫廊觀賞此畫時，彷彿可以感覺火車向我們急速奔來，根本來不

圖 8-2　莫內，聖拉薩爾車站，1877，油彩、畫布，75.5×104 cm，法國巴黎奧塞美術館藏。

及閃躲。與莫內最大的不同是後者開闊的布局,與充滿詩意的標題。在大雨裡唯一不受銷毀的物體是右下方的蒸氣火車頭與橋樑,疾駛的火車也是唯一可以與大雨墜落的速度相抗衡的實體。左方隱約可見舊橋樑的圓拱。新舊對比,卻非對立,舊橋代表永恆,象徵此地梅登黑 (Maidenhead) 享譽已久的「小田園」(little Arcadia) 美稱。火車通行並不影響此名勝的美景,反而促生了新的美感態度與形式,一種經由消解形式才能與新時代脈動接軌的美感經驗。從歷史考證的角度很難證明曾在普法戰爭期間旅居倫敦的莫內曾受泰納的影響。新的科技

流轉與凝望

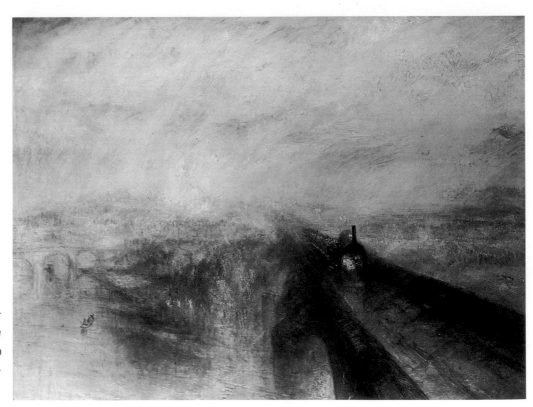

圖 8-3 泰納,雨、蒸氣與速度,1844,油彩、畫布,90.8×121.9 cm,英國倫敦國家畫廊藏。

發展與對新的時空感受，即使在不同的社會環境也容易激發相似的美感形式，這是可以理解的。但是這兩幅畫的對照，莫內的堅實，泰納的開闊，似乎也透露出兩位畫家日後不同的發展方向，前者仍然注重物體的形式與色彩所鋪陳的結構，而後者似乎更追求自由，即便是歷史畫題材仍以色彩消融形式為其基調。

　　莫內晚期的作品似乎遺忘了印象派對即時、在地的要求，而致力於對同一主題做一系列不同時間的光影探討。如【乾草堆】（圖 8-4-1～4）、睡蓮、與楊樹系列。莫內的作品就是需要透過系列式的觀賞，才能領略其奧妙。不過這些系列揭示了莫內內心深處對永恆，甚至是尋常事物所蘊含神性的追尋，不同於早期捕捉瞬間光影變化的強烈企圖。尤其是乾草堆系列，對物象作形式上的分析，還有近乎抽象表現畫境的睡蓮系列。我們可以比較第六篇提過米勒相似的主題畫作，便清楚看出莫內剔除任何社會性、意義上的聯想，純粹以色彩、形式為實驗的用心。或許就是這種「為藝術而藝術」(art for art's sake) 的基本態度，逼使原本前往巴黎學習印象派技巧的梵谷，很快便失望地離開繁華的藝術之都，前往法國南部普羅旺斯，追尋能滿足他飢渴心靈的土地與陽光。

　　但是梵谷對原色的熱愛與日本浮世繪截斷式構圖仍應該說是印象派對他的啟發。悲天憫人的宗教情操使得他放棄印象派所熱中的都市中產生活，而專注於窮苦農民的主題。他熱中於戶外寫生，卻不是局限於早期印象派呈現的光影變化，而是像米勒對景色人物注入深厚的關懷，以勞動接近土地上、豔陽下勞動的人們，更以顫動的筆觸描繪其內心世界。如【有杉樹的麥田】（圖 8-5），他直接用畫刀塗抹顏料，赤裸裸地流露急促易感的心境。擺動的麥田，造成一種動盪基韻，涵蓋小樹叢、起伏的山陵與支撐畫面重心的杉樹，一直到占據畫面大半的雲朵，都帶著令人不安甚至窒息的情緒，甚至連左方平直的橋樑也無

浮世繪：浮世繪版畫在江戶時代後期開始蓬勃發展。並於十九世紀後半，流傳到歐洲，莫內、梵谷等印象派畫家，皆受日本主義的影響，如截角的構圖與屬於東方的圖像等。此名稱帶著「近世」意味的「大和繪」，也就是描寫世間的型態的繪畫。浮世繪的三大主題分別是役者繪（演員畫）、美人畫與風景畫，如葛飾北齋的【富嶽三十六景】系列。

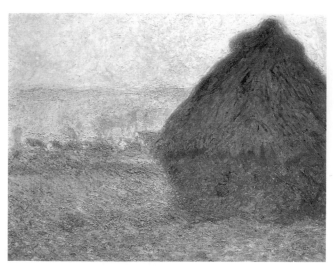

圖 8-4-1　莫內，乾草堆（日落），1891，油彩、畫布，73.3×92.7 cm，美國麻州波士頓美術館藏。

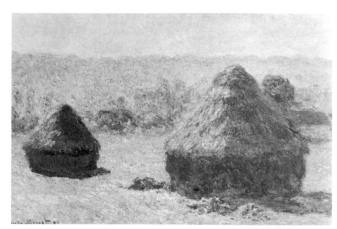

圖 8-4-2　莫內，乾草堆（夏末清晨），1891，油彩、畫布，60×100 cm，法國巴黎奧塞美術館藏。

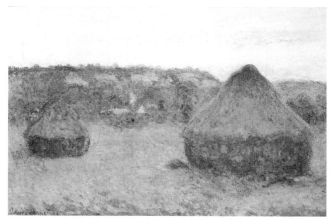

圖 8-4-3　莫內，乾草堆（秋末傍晚），1891，油彩、畫布，65.6×101 cm，美國伊利諾州芝加哥藝術中心藏。

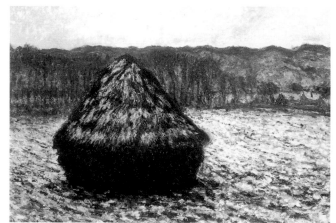

圖 8-4-4　莫內，乾草堆（冬景），1891，油彩、畫布，65.6×92 cm，美國伊利諾州芝加哥藝術中心藏。

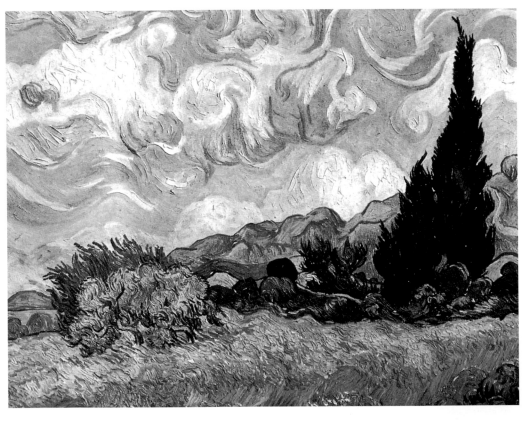

圖 8-5　梵谷，有杉樹的麥田，1889，油彩、畫布，72.1×90.9 cm，英國倫敦國家畫廊藏。

法鎮壓。梵谷將印象派的主觀情感發揮到了極點，客觀現實似乎完全為了主觀意識而存在。

　　梵谷扭曲的線條與狂野的色調，與塞尚 (Paul Cézanne, 1839–1906) 的嚴謹秩序形成鮮明對比。塞尚對自然景物也有份近乎宗教的虔誠，但與梵谷不同的是，塞尚以近似十七世紀法國古典大師普桑的精神，以幾何學的圓錐、圓筒和球體等來統攝多變樣的宇宙。塞尚十分重視形式與結構，以漸層的方式建立物

體的三度空間，而不似印象派追求光影與色彩的變化。如【聖維克多山】（圖 8–6）一系列，均由山的西南也就是他的故鄉艾克斯 (Aix-en-Provence) 取景，俯瞰阿爾 (Arc) 河谷。這一取景角度已儼然成為塞尚的註冊商標。畫面中央矗立的樹，有一種古樸之美，直立的形式毫不妥協，統一了山下平原其他景物的曲折，畫家執著於以簡單形式呈現多變的風景，選擇向事物的本質靠近，而不孜孜砭砭追尋稍縱即逝的光影。但在原色的運用上，精神還是與印象派相似的。他的筆觸安穩純淨，恢復印象派因光的分析而拒絕使用的褐色與諸多暗色系，並以色塊來堆積結構。他謹慎地卸去任何主觀的介入，企圖回歸古典的安靜秩序。此畫採紀念碑式的構圖，更透露自然的內在神性，以取代古典的《聖經》寓言。

有「現代繪畫之父」之譽的塞尚，揭開事物的表相，將其還原為幾何立體，影響了後來立體派的形成。後者的興起即是企圖修正印象派對結構與形式的輕視，和對色彩的濫用。立體派把事物的許多面向，統整於同一個對象上，然後又透過前面的事物看到其背後的東西，而把看到的或知道的統統

流轉與凝望

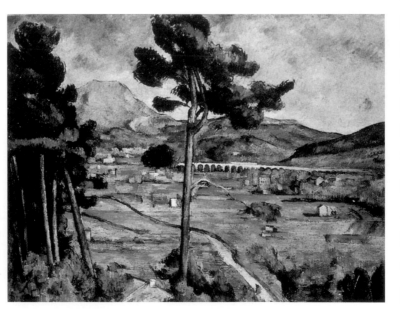

圖 8–6　塞尚，聖維克多山，1882–85，油彩、畫布，65.4×81 cm，美國紐約大都會美術館藏。

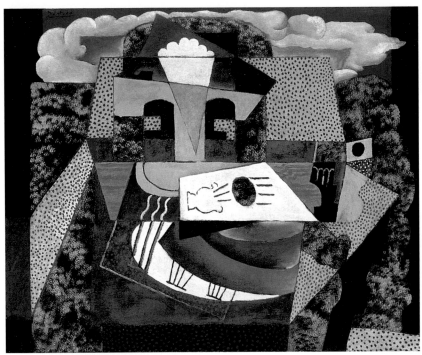

圖 8-7 畢卡索，風景前的靜物，1915，油彩、畫布，62.2×75.6 cm，美國德州達拉斯南美以美大學麥道斯美術館藏。

呈現在同一畫面上。這種 X 光透視般的精采手法，對於人類認知衝擊之深之鉅，甚至相當於愛因斯坦的相對論，或佛洛伊德的潛意識心理學。立體派所追求的，便是要擺脫單一視點所產生的偶然面向，而汲汲去探究對象永恆的本質。多元視點同時並存於二維的畫面，極需要時間的配合，所以其時間觀是貫時性的 (diachronic)。每一幅立體派的畫都可說是嚴肅知識論的理性探討，而非單純美感經驗的追尋。

畢卡索 (Pablo Ruiz y Picasso, 1881–1973) 的【風景前的靜物】（圖 8-7）可算是立體派晚期的作品，對象物依稀可見，將明亮與陰暗色面並置，因而釋放出另一個空間。同時也以拼貼的手法，將不同材質的平面融入畫面。多重視點

交錯，賦予各個對象固有的消失點，完全打破單點透視的局限。彷彿觀者也得跟著在平面的畫布上翻轉，想像不同時間點所觀察到的景象，再將其全部湊和在一塊，彼此穿插交錯。而左右兩方長條形的黑色塊，似乎以後設的手法，提醒我們這一切遊戲其實與單點透視在平面上所營造的空間一樣，不過是幻象。一位英國雕刻家卡羅 (Anthony Caro) 曾論道：「畢卡索拿起橘子，剝開它，切開它，與我們分享其中的奧祕。之後，藝術便再也不同了。」畢卡索大方地留給我們優遊觀畫的空間，不似印象派那樣將時間凝結，反而像是後設小說般，熱切地邀請我們進入畫面所經營的奇幻世界。

對時間的探討，一直也是中國繪畫重要的一環，甚至可以作為中西藝術最明顯的區別，可分為卷軸與直立軸山水畫兩種。前者由右方向左展開，而且每一次觀看都局限於雙手伸展的長度，觀者跟著畫軸前進，畫軸好像就是時間之流，觀看的經驗無疑體現了自然無始無終的循環。此移動的時間視點，是西方講求單點透視的傳統繪畫所不能想像甚至理解的。直立軸式山水長幅所蘊含的視點也是多重的，每一物體皆有其獨立的視覺消盡點，觀者也必須隨時移動才能理解全貌。或許立體派追求物體永恆本質的精神，也可以用來說明中國畫水平或垂直移動的視點，其實是明瞭繪畫原是幻象的經營此一初衷，所以不追求複製某一時間、某一定點的景象，而追求再現「認知」的動態過程。

元朝黃公望 (1269–1354)【富春山居圖】（圖 8–8）描繪黃氏晚年隱居位於杭州之西的富春山。其卷軸的形式，發揮了第九篇將要討論，約創作於五百年前的【明皇幸蜀圖】所潛藏的行動視點，除去畫面的人物，所有的戲劇性趣味都保留在山水之中。手卷則在距離一臂遠的地方欣賞，目光隨之平行移動。黃公望的風格「平淡有致」，不以奇巧取勝。此畫前後花了三年才告完成。意到筆

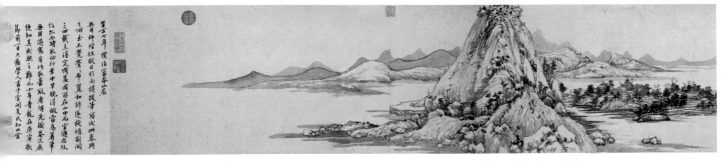

圖8-8　黃公望，富春山居圖（局部），1347-50，卷、紙本、設色，33×636.9 cm，臺北故宮博物院藏。

隨，顯示畫家半即興式的運筆過程。採取漸次累積的方式，以濃覆淡，以乾覆溼。觀者觀賞須在遠處且要花一段時間，因此，畫面必須具有明確的形式與穩定的結構。因為煙雲水氣有礙結構的清晰，黃公望完全屏除米式山水的空氣透視渲染法。此外卷軸在裱褙時就留下「引首」、「跋尾」或「詩堂」，以供後人加上題跋、印鑑，更是中國畫異於西方繪畫最精采之處。中國藝術作品無所謂「完成」、「結束」，畫家、收藏家與觀者都是鑑賞過程中主動的一員。中國藝術對時間空間的無限，不求以短暫、片段的幻相來討好觀者，在這幅整體看似即興、細部精巧獨具的畫中，可見一斑。

09 蕭疏清逸

流轉與凝望

自然作為藝術主題在中國的起源比西方更早。中國畫家幾乎從一開始便為人與自然相生相息的親密依存關係所深深著迷。傳東晉顧愷之 (c. 345–406) 的【洛神圖】（圖 9–1），是中國藝術中最早呈現自然景物的。一般藝術史認為其山水只是人物的陪襯，但我們也可以說，人物散居在孤立的山石、樹木排列之間。就像貝多芬的小提琴奏鳴曲「春」，寫就時奏鳴曲的形式、結構尚未確定，小提琴與鋼琴的旋律比重幾乎相當，難分軒輊。顧愷之似乎被自然簡單的形式所迷惑了，遲遲不能決定人物與自然景象孰重孰輕。在此人物與自然形式雖然尚未精神交融，但已足以看出中國畫對自然的格外迷戀。

山水的雛形始於唐，宋時奠基，元時獨尊。所謂「老莊告退，山水方滋」，山水似乎是玄學的替代品，也成了老莊精神具體而微的投射。中國山水從一開

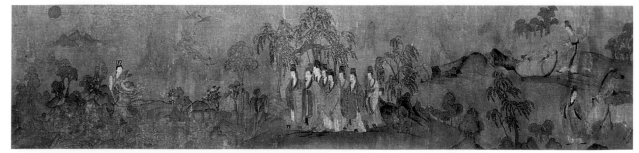

圖 9–1　（傳）顧愷之，洛神圖（局部），東晉、卷、絹本、設色，27.1×572.8 cm，北京故宮博物院藏。

始便展現精神的境界，而且越發純粹，甚至是哲學的況味。主流的中國繪畫史可以說就是一部記錄人與自然對話方式與內容變遷的歷史。元朝更發展出以筆墨逸趣為主的文人畫派，不似西方的專業畫家必須在個人理想與雇主喜好之間折衝，中國文人畫介於畫院與民間畫匠之間，其不涉利益及業餘性質促使他們將繪畫晉升為幾乎是純粹生命意境的表現。但因其非專業性，大膽地將文人最擅長的書法融入繪畫，也使得繪畫技巧停留在「筆墨逸趣」，不求形似，甚至貶抑畫院派寫實的追求，認為是次等的物質模擬。五代張璪的《畫論》有句名言：「外師造化，中得心源。」唐宋八大家之一蘇軾曾謂：「繪畫以形似，見與兒童鄰。」尤其是元朝復古風盛，似乎完全進入了一套代代相傳且封閉的重複戲碼。這些當然是文人畫家所推崇的原則，但融合了實際觀察的主觀審視仍將是藝術的最高境界。

　　中國山水畫中，人的角色渺小了，自宋朝以後幾乎消失隱沒在風景中。歐陽修曾說：「平蕪盡處是春山，行人更在青山外」；「曲終不見人，江上數峰青」。畫面山水等同於胸中塊壘，觀者與畫者的心靈溝通可直接透過畫面，不再需要人物的引領暗示。也充分展現畫家藉有形的筆墨，實踐中國哲學觀裡以直觀冥想達到天人合一的境界。

　　傳唐朝李昭道的【明皇幸蜀圖】（圖 9-2）以近乎歷史畫的格局逞山水之碩大。用色大膽、筆觸寫實，開啟北宋「青碧山水」之宗。雖然以後代標準來看，卷曲雲氣與嶙峋山石難免有些矯飾，仍然不失中國畫以山水為中心的本質，穿梭在高聳山林間的皇室與隨從，本應是畫的焦點，但其動線造成的曲流反而淪為我們觀看聳立山勢時的調劑。山水不只是歷史人物的背景，而是視覺與畫面精神的主角。畫面最下方有兩座橋，點出人物的動線，清楚地將人物與山峰分

青碧山水：或稱「青綠山水」，是初唐山水畫發展時期的主要風格，以筆法即線條構成畫面，筆卻沒有太大的變化，仍承襲魏晉「鈿飾犀櫛」的做法，色彩濃重，以傳隋朝展子虔的【遊春圖】傳唐人李昭道的【明皇幸蜀圖】為傑出代表。

0
9
蕭疏清逸

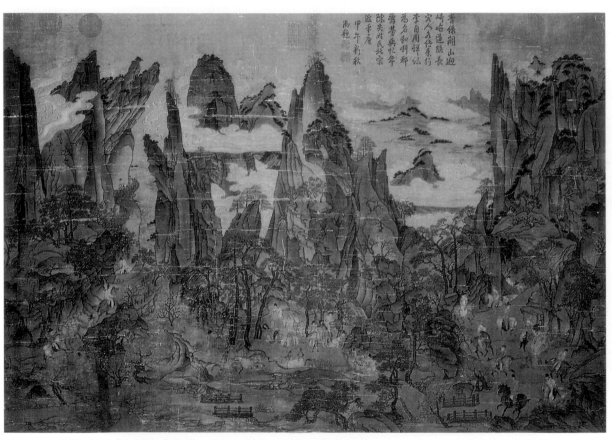

圖 9-2　（傳）李昭道，明皇幸蜀圖，唐代，橫幅、絹本、青綠設色，55.9×81 cm，臺北故宮博物院藏。

為三個部分，右方著紅色衣服的隨從騎著馬繞著山谷走，好像京劇中跑龍套，預示好戲正要開鑼。中間較大的平地就像是舞臺中心，在其上有隨從將行李卸下，馬兒嬉戲玩耍。左方隨從又開始進入山林的行動。這個由右而左的行動，好似一循環週期的任意橫截面，暗示人類在自然中的行動其實與自然一樣周而復始。橋樑與山峰之間的空地是故事鋪陳的舞臺，也為我們以視覺優遊四川山水時實質的提醒，高聳的山勢就是如此逼近觀者，造成一種莫大的壓力。這種近距離的視角安排在中國畫中少有，是以寫實精神貫穿，所以雲朵也以非常實質的存在與山峰交錯。以實際體積營造磅礡氣勢，再以人物與馬匹的動態造形添增情趣，還有飄逸的雲朵來調節此一偌大的壓力。此後中國所尊崇的山水畫，似乎都與此講求實際的精神相左，強調清逸淡疏，似乎只有等到元朝的王蒙(1301–1385)，此一塞滿畫面的原始衝勁才在中國畫壇再起。

【明皇幸蜀圖】描繪的是唐明皇因安史之亂避走蜀地的歷史場景，但這幅畫的設色、構圖卻將歷史上的恥辱化為一次出遊或甚至春季巡狩，領隊正是右前方身穿紅衣氣宇軒昂的皇帝本人，由坐騎紮成三束的馬鬃透露了他的身分。悲慘屈辱的事件與歡愉的畫面呈現似乎有著太大的落差，我們甚至可以說，李昭道只是藉這一事件來鋪陳蜀國山水的奇險。

與【明皇幸蜀圖】的金碧山水大異其趣的南宋馬遠 (c. 1190–1230)【山徑春行圖】（圖9–3），展現中國水墨的另一路徑。馬遠即是南宋有名的「馬一角」，構圖由畫面左邊展開，以靈活的書法線條點出詩仙李白的靈動詩意。以簡潔俐落的筆觸，勾勒出李白初春行吟，仰望天際，右上方有一對黃鸝鳥與其相映。最大的動線由疏落的垂柳枝形成，暗示空間的清靈，完全剔除了體積的呈現，左方遠處的山峰以淡墨兩筆帶過，右方近處的水岸也是一般輕盈。右上方的詩

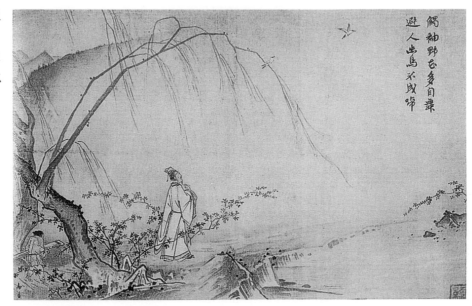

圖 9-3　馬遠，山徑春行圖，南宋，冊、絹本、設色，27.4×43.1 cm，臺北故宮博物院藏。

流轉與凝望

句說明畫的詩趣。「觸袖野花多自舞，避人幽鳥不成啼」點出了在這種看似輕鬆、不經意的構圖安排，在所謂「不成啼」裡，成就最高的詩意。中國畫強調「詩中有畫，畫中有詩」，旨在意趣，而非實質上的互相對應。完全沒有空間布局的憂慮，反而能以少勝多，以無制有，以簡御繁，或許就是禪宗的精神。左下方李白的書僮，拿著琴跟隨詩人。他與詩人相對的比例，顯示出馬遠忽視寫實的透視原則，或許也暗示此畫未受注意的幽默層面，畫家拼命地輕蔑自己的畫作，謂之「不成畫」，而就像李白的詩意早已在琴音彈出前便已傳達，邊角的構圖更是表現了畫家一隅以觀全的智慧，經由構圖的輕巧詼諧來彰顯一種時間上的快意。

　　此幅畫是山水畫留白的典型。由中軸線到邊線到對角線，山水畫留白在南宋時儼然成為重要的表現手法。留白不是空洞，而是道家的「無用之用」，留白

處更是想像力無盡延伸的可能，使山水的意境由呈現人生的藝術推向冥想的哲學，是陶淵明「但識琴中趣，何勞指上音」對視聽感官的參破。這種風格的盛行在歷史上可能有三方面的因素：南宋偏安引起「殘山剩水」的聯想；江南水鄉澤國的啟發；宋徽宗畫院以詩題取士的影響。不論何種原因，「留白」的技法，最後都指向「虛實相生」的道家精神。

　　將南宋以來文人畫的風格與精神實踐到極致，有人品與畫品一致第一人美譽的倪瓚 (1301–1374)，將馬遠空透清靈的「留白」推到一個蕭瑟遠揚的境界。【容膝齋】（圖 9–4）是他存世作品中的傑作，畫的是故鄉太湖邊的無錫。第二次題款時，轉贈任仲醫師，即容膝齋齋主。倪瓚屏除人物，只留下山水與詩句構成的宇宙。筆墨乾澀，造形拙樸，山石便直指其心理世界。沿用他著名的「一河兩岸」的典型構圖，只畫一弧遠山，近處則是一小亭一湖石，極單純靜寂之致。遠近山石相呼應，中景僅右方一塊石頭突出河面，形成畫面的縱深，前景則有五棵樹撐起空洞的中景。亭子幾何造形極致簡略，而無人的亭子暗示容膝齋實際的狹小局促，卻向天地開放的豪情。淡墨是他的基調，唯有遠近山石稀疏的苔點與中央樹木的少數樹葉有些許濃重墨色。疏簡平淡的風格，揭露事物與人世的本質，也許是了解了人的脆弱渺小後，所採取的儉約安寧，體現了渴求逃離污濁塵世的願望。像極了西方的鉛筆素描，卻凝冷蕭穆地令人為之噤聲，又像幾何數學的簡明、俐落。倪瓚曾說：「以天真幽淡為宗」，「余之竹，聊以寫胸中之逸氣耳」，「僕之所謂畫者，不過逸筆草草，不求形似，聊以自娛耳」，不愧為疏逸風格的極致代表。

　　明末文人畫逐漸轉向世俗，可歸因於資本主義興起，城市商賈階級影響藝術品味，這些變遷均反映在唐寅 (1470–1523) 的為人與藝術上。唐寅的生平十分

09
蕭
疏
清
逸

流轉與凝望

圖 9–4　倪瓚，容膝齋，元代 (1372)，軸、絹本、墨筆，74.7×35.5 cm，臺北故宮博物院藏。

傳奇，十五歲便兩次連中鄉試榜首。後來進京趕考，也榮登榜首，卻因有人作弊受到牽連而作廢，失去了晉身官階的機會。一生遂在縱情歡樂與禪思冥想之間擺盪，也由於其出身非仕紳行列，藝術成就代表一種程度的社會流動性，其藝術風格也徘徊於文人的素雅與畫院的趣味及技巧之間。他的畫有時更勝於兩者。【溪山漁隱】（圖 9-5）主要傳達「楓落吳江吟」詩意。畫的中央，有兩人泊舟楓林之下，一雙足臨溪橫吹玉笛，一半坐臥小船上擊節唱和。這兩位清晰描繪的人物，在楓紅的襯托下，格外動人。背景的山崖上以源自李唐的斧劈皴，加上靛青與赭紅的渲染，加強石頭的體積與實感。在瀑布旁，更以淡墨痕空留出斧劈皴，創造出「計白當黑」的效果。以墨色的深淺來強化視覺的區隔。皴法的運用主要並不描繪物質表面，而是光影的深淺。唐寅更以中國水墨裡罕見的色彩，將音樂寫入畫中。此畫的主題其實也是「隱逸」，但唐寅所描繪的天地，比起倪瓚的荒漠天地較為入世，較容易親近。

斧劈皴：透過中國歷代水墨山水名家的不斷開創，以筆墨為媒材的中國畫，也開發出各種不同的皴法和描法。斧劈皴是利用毛筆的側鋒，以斧劈式的手法，作出岩石堅硬、雄挺的氣勢，有大小斧劈之分。和披麻皴同被視為中國傳統山水畫皴法的兩大主要類別。

圖 9-6 李可染，柳溪漁艇圖，1960，68.8×42.2 cm。

民國以來，中國藝術精粹的山水畫，受到西方風格理論的衝擊也最大最直接。李可染 (1907-1989)、傅抱石 (1904-1965)、林風眠 (1900-1991) 各自以不同的角度與精神將山水畫帶到一個大不同的境界。若說唐寅的【溪山漁隱】企圖在畫面融入音樂性，李可染的【柳溪漁艇圖】(圖9-6)則表現速度，正說明了中國水墨畫潛在的多樣性。以書法線條入畫，動態的構圖，展現中國繪畫中難見的力與美感的結合。以淺藍淡墨渲染為底，再加上濃墨點出運動的方向。最精彩的還是飄揚的柳絲，襯托出漁船的行進速度。此幅無疑是動態造景的佼佼者，將中國畫以線條見長的特色發揮到極致。中間的三艘船，簡單的筆觸卻非常立體，尤其是最中央的一艘。風勢由下方的柳絲表現，其實上方的題字早就以最濃的墨色宣示了風的線條，彷彿畫家就在風中創作。

傅抱石曾受徐悲鴻資助，以公費留學日本帝國美術學校。其山水畫受石濤與王蒙影響很大。傅抱石最著稱的技法革新，即是將紙揉皺後，用筆皴擦，渲

流轉與凝望

以水墨，待乾後，再皴擦，再渲染，如此重複步驟，呈現畫漬斑駁。【松亭觀泉】（圖9-7）最能表現大自然浩瀚勢力對觀者的影響。標題所指的泉，其實是瀑布，大筆揮灑，展現一瀉千里的氣勢，右方煙霧瀰漫。前景濃密松樹籠罩下，亭子裡有兩人分別穿著紅與藍色衣服，巧妙點出人類的活動。觀者無不被此氣勢震懾。反覆皴擦渲染的結果，表現出瀑布拍打在松樹與亭子上的淋漓水氣。傅抱石的酣暢重墨，預示了現代中國水墨畫強調水墨物質性的傾向。此幅更捨棄了傳統長軸前中後景的三層結構，縮短了中景的可能，造成對觀者直接、無可逃避的震撼。

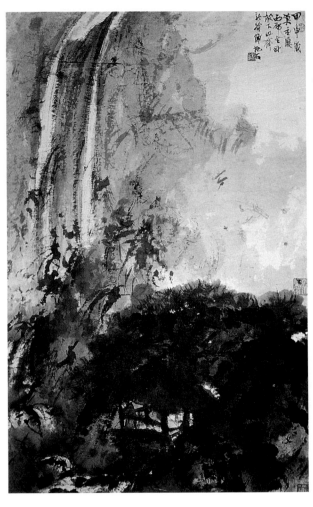

圖9-7 傅抱石，松亭觀泉，1944，軸、紙本、著色，90×60 cm，臺北張添根先生藏。

　　林風眠和上世紀同齡，生於廣東梅縣，父親是位石匠。民國八年赴法國，致力於中國畫的革新，強調中西合璧。民國十五年回上海，後赴北平藝專任教。民國十八年在杭州成立國立藝術學院，出任校長。他提出「藝術，一方面創造

圖 9-8 林風眠，江舟，1940 年代，墨彩，68×69 cm，上海畫院藏。

者得以自滿其感情之欲，一方面以其作品為一切人類社會的一切事物之助」。他並重述蔡元培的「以藝術代宗教」的理論。作家無名氏曾稱讚他為「東方文藝復興的先驅者」。他企求綜合中西藝術之長處，即中國的主觀情感表現，融合西方客觀的形式變化。他將眼光擴延到文人畫之外的民間藝術，如漢代畫像磚、唐代人物畫、民間皮影戲等。中共執政以來，林風眠自知自己的風格與共產黨倡導的社會寫實主義相牴觸，所以深居簡出，但在文化大革命期間，仍遭批鬥，他忍下心將逾千幅作品浸在浴缸裡，溶為紙漿。1976 年他獲准出國探視移居巴西的妻女，最後定居香港，病逝於此。

　　這幅【江舟】（圖 9-8）是林風眠眾多「風景」作品中最具「文人畫」氣質，

描寫戰時陪都重慶嘉陵江畔。磅礴大山的澎湃氣勢由矗立的形式直接傳達，不必倚靠典故或文字。此外，方形構圖也是林風眠旅居重慶以來的新技巧。他離開了文人畫一貫採用的強調高遠的立軸或必須融入時空轉換的橫卷，而選擇了這種較近西方習慣的方形構圖，以傳統的皴法，運筆揮灑俐落，淡藍渲染後加上深藍強調輪廓線，後面的遠山則是大筆的渲染。山腰下的小山丘以濃烈藍色與對岸近景的山丘相呼應，這也就是【明皇幸蜀圖】所描繪的險峻地帶。江上一孤舟在局促的江面上行駛，我們彷彿能感受到它的速度。平行的線條與由上而下尖聳的山勢形成戲劇性的對比。此畫表現了畫家對自然的直觀，而不是傳統文人的孤傲冷峻、遺世避人。用特寫近景而避開傳統全景式觀點，逼使我們重視山陵物質性的存在，但因其長寬一致，先天具有一奇妙的平衡安靜感，符合畫家淡化文學性、強調繪畫性的傾向，這種構圖也透露了他與世無爭的平淡心境。

10　充塞天地

　　中國文人畫在元朝臻於極致，儼然成為中國藝術的最高境界，卻有著判若兩極的風格發展：倪瓚的疏簡平澹，與王蒙的山水滿盈。後者的新樣貌未見主要的追隨者，一直等到民國李可染的黑重山水，與渡海來臺、非學院派的余承堯才有新的契機。

　　王蒙，字叔明，是宋朝遺民趙孟頫的外孫，吳興人。倪瓚曾在他的作品上題：「叔明絕力能扛鼎，五百年來無此君」。王蒙比較關心空間、體積和表面質地感，即事物的內在本質，而非外在的形體表象。曾自謂其精神出自北宋及北宋前的畫家，如董源、郭熙。【具區林屋圖】（圖10–1）的「具區」就是太湖，全畫以太湖山石的透明窟窿為主體，又稱骷髏皴，具有老年返老還童的樸拙意味。古樸的水紋與極為老成的山石似乎以相對立的軸線拉扯著我們的視線與神經，鋪陳出一個完全沒有喘息餘地的空間，只剩下右上方小小的天窗，也是滿溢水紋，寫著標題。其實這個天窗，與三個山石中的亭樓一樣，邀請我們與畫一齊上升，以視點的移動來領略畫中意境於萬一。就像是范寬作品的局部放大，強迫我們在漫雜的形式堆疊中，理出頭緒。設色更是對觀者的挑戰，描寫夏季紅花盛開，滿篇充斥的紅色預示了李可染日後的發展。紅花與太湖山石的透明窟窿互為主體，滿盈的紅讓人透不過氣來，而本來可供喘息的水面，也為形式化的水紋所塞滿，有些叫人無所適從。

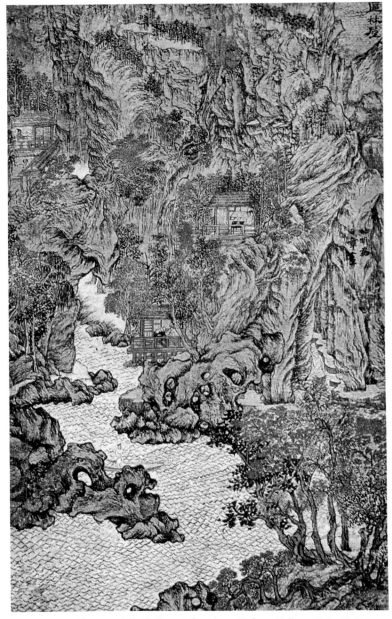

圖 10-1　王蒙，具區林屋圖，元代，軸、紙本、設色，68.6×42.5 cm，
臺北故宮博物院藏。

由於畫面滿塞，我們被迫尋找視線可以暫時休憩的深處，也就是由前景最高的樹幹所指的、右方中景被流水穿蝕的洞穴。這個縱深引領我們往上攀升，來到中央大石，以及環石而立的兩個亭子。亭子裡的人物是傳統的文人作息，或吟詩讀書，或飲茶休憩，其實也是一幅安居自然的傳統文人畫。只是此幅不尋常的結構使觀者不禁懷疑，其傳統意涵與實際畫面之間的張力。山石 S 形的縱向發展，是傳統山水畫罕見的，或許暗示著如敦煌壁畫常見的飛天仙女的肢體與衣袖線條。王蒙滿塞的空間表現出一種不安，一種對南宋安於一邊一角的結構典型，與留白以虛御實的傳統繪畫精神的不信任。他寧願用形式將空間塞滿，相信實際的體積，而不相信道家那一套虛實相生的說辭。或許可以將此畫與郭熙的【早春圖】相比，後者圓形模稜的形式傳達生命的躍動與種種變化的可能性，兩幅畫兼備一種類似西方洛可可藝術歡暢的圓形線條。郭熙表現早春融雪時的瞬息變化，而王蒙對夏季的繁茂比較注重。但王蒙滿塞的空間中似乎有一種焦慮，明知畫面無法承載天下仍為之的莽撞。相對於倪瓚以類似塞尚的極簡形式與蕭疏構圖，來呈現自然的千變萬化的執著，王蒙似乎嗅到一種時代的新氣息，夾雜著樂觀、期待與憂慮。這種奇特的氛圍或許跟他遺民的身分有關。元朝在蒙古人統治下，文人畫的極度發展，就政治上說，是心繫漢文化的文人退而求其次的結果，實際生活上不能馳騁其志，只得寄情筆墨山水。藝術表現於是成了現世欲望的昇華或壓抑。

對留白技法存著相同質疑的是有「第二個王蒙」之稱的余承堯。余承堯曾入日本軍校留學，回國後在黃埔軍校執教。一生轉戰大江南北，隨國民政府播遷來臺後，卸去軍職，曾從商，但屢次失敗，五十六歲才開始作畫，一直未受任何畫評家或收藏家的青睞。直到 1966 年，也就是畫家六十八歲，畫作才被李

鑄晉教授推薦到美國參加「中國山水畫的新傳統」聯展。共同參展者有王季遷、陳其寬、劉國松等人。與在體制內力求革新、最後另樹一格的劉國松不同，余承堯寓居臺北斗室，傾心書畫並研究南管音樂，不問名利，由衷體現了中國名士文人的傲然風骨。

由於民間雕刻藝匠及農村子弟的背景，使得他唾棄學院派陳陳相因的文人畫傳統，也完全無視西方潮流的影響。中國傳統文人畫著重蕭疏簡逸，余承堯則不斷地堆疊形式，展現山水豐厚的結構。他所繪山水大多數是記憶中的大陸神州，如華山、三峽等，也有部分和他家鄉福建永春的山形有關。這種大量回溯的題材或許是渡海來臺同輩畫家的共同重擔。他有首詩可說明：「峻峰盤石積，險路玉泉飛。白雲留翠壑，何日始能歸。」漫漫歸鄉路，只憑筆與墨。

不滿傳統畫著重虛實相生的「紙上雲煙」，他相應以「以實生實」。在無師自學的情況下，他捨棄優雅的筆墨，改以單純的點、線來描摹山水的形體。他的線條不像他的書法講究抑揚頓挫等技巧，岩石的肌理也完全不憑藉皴法，僅以平塗，加上濃淡色彩分出層次。再將這些細碎的筆跡堆疊成奇石異岩，然後以似北宋中軸大塊分割的構圖將其組合在一張畫面上。如【重巖倚天際】（圖10-2）這幅圖，他先以中軸線在畫面上分出三大塊，各塊以不穩定的造形變化及位置錯落，造成向中間擠壓的動勢。比起王蒙，余承堯更表達了塊狀豐實的體積感，踏實地在二度空間以層疊的方式表現三度的立體。其上的鮮豔原色，是後來加上的廣告顏料。此一不透明質材的介入，打破傳統筆墨所強調的通透靈俐，正巧代表一勇於創新突破的精神。從天際沿流而下的溪水，硬生生地分割了畫面，像是不得不的停頓，好提供我們在王蒙畫中被剝奪的喘息空間。也提醒我們此動態的畫便是在天地初生的渾沌中，以嚴謹理性所調和出的秩序。

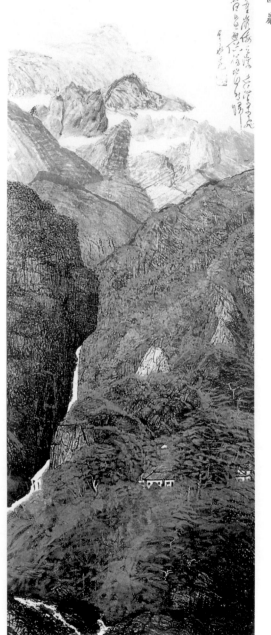

圖 10-2　余承堯，重
巖倚天際。

流轉與凝望

他的筆墨因無章法反而顯得充滿變化，表現最大自由，著重的不是秩序本身，而是初分天地時的新鮮、神奇、不安、惶恐。雖然平面的畫已然完成，石塊似乎仍在擠壓著，瀑布隨時都會將山石沖刷下來，山石隨時可能合併阻擋溪流。然而濃密樹林間兀自站立的房舍又傳達出恬靜祥和，真是充滿強烈的矛盾。余承堯所繪的山水與其說是記憶的神州，不如說是獨自面對創造時的驚悸。像是英國浪漫詩人柯利芝 (S. T. Coleridge) 在〈忽必烈罕〉(Kubla Khan) 一詩中所描繪，夢裡才能窺見渾沌雄秀的太初。余承堯曾說：「山是有生命、有變化的，如果不用亂筆而採用規矩筆墨線條，則山勢易成呆板堆積、不符自然。」他的亂筆近看雖亂，但遠眺卻能悟出山石撼人的生命力。

【華山圖】（圖 10–3）是畫家唯一重複著墨的主題與構圖。可能是因為華山的山勢實在太特殊了，陡峭直入雲霄，沒有一點喘息的空間。沿山鋪設的步道就倚在山壁上，像垂直而上的天梯。畫家也毫無妥協地在畫面上營造山壁凌人的氣勢，幾乎是孜孜不倦的寫實精神，但所鋪陳的氣魄卻遠超越於實際的畫面之外。山是實實在在的山，沒有傳統煙雲蔽障、暗示，而是一筆筆確確實實堆疊而成。遠景向右上發展的山，特別陪襯中景主峰的雄偉。前景的流水像是從山石裡擠壓出來，乾乾淨淨的一條清流，卻暗藏著切割堅硬山石的巨大力量。流水的走向與遠景的山勢成相反的對角線，交叉強調筆直的主峰。畫面右方的題字也順著主峰的走勢，人文與自然相得益彰。

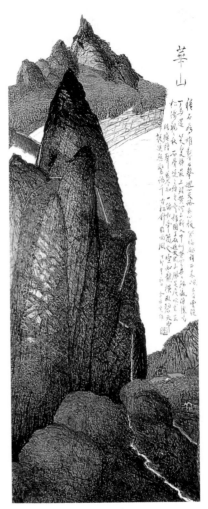

圖 10–3　余承堯，華山圖，1987，142×59 cm。

相對於王蒙、余承堯以細筆堆疊出厚重體積，李可染的厚重則是靠濃烈的墨色渲染，兼具南宋傳統的詩意，及西方衝擊下的再思。「黑、重、狠、辣」是其成熟期的特色。濃密流暢的筆墨其實在清末的黃賓虹 (1864–1955) 便已完成，其【桃花溪】（圖 10–4）猛一看一團雜亂無章，但仔細觀察，才能領略其中分明的層次。亂中有序，頗富戲劇性的快意，不愧其「渾厚華滋」的封號。

李可染承繼黃賓虹的酣暢淋漓，再配以碩大堅實的結構。李可染曾師事林風眠、齊白石、黃賓虹，致力為中國畫注入新的活力，亦即林風眠所謂「調和中西」。自 1954 年開始，李可染長途寫生，赴江南、黃山、兩廣等地，謂之「十進十出」，像西畫般對景琢磨。創造屬於寫實風格的潮流，即他所謂「筆墨當隨時代」，如同 1986 年一幅書法所誓言，他一生矢志「為祖國河山立傳」。五十年代以後，更由線性轉為團塊性筆墨，在中國山水畫是一大突破。

【黃海煙霞】（圖 10–5）是動態山水最佳的代表，山石與雲霞的相互消長，加上適當色彩的渲染，展現盛名的李氏潑墨，烘托出黃山煙霧繚繞的特殊氛圍。精采的皴法與墨染相生相成，卸除了此類厚重山水的壓迫感，反而使黃山可愛可親。構圖上採取傳統的移動視點，但也許是西畫觀點的介入，左下方的觀景臺，彷彿邀請我們共遊，有一種寬容大度的氣魄。在山陵與山陵的擠壓處，雲霧由留白與淡墨渲染來呈現，容許筆墨自由的發揮，在有無、虛實之間遊走，非常具有戲劇性。傳統的皴法與密不透風的細筆，正足以呈現「遠觀其勢，近取其質」的宋畫精神。厚重筆墨更顯得留白雲霧的輕盈動態，彌補傳統米氏山水風格化的呆板。在李可染筆下，黑還原為「色」，而不僅是「墨」，他也因此注意到中國繪畫極少處理的光線問題，所謂「黑入太陰，白摧朽骨」。此圖與余承堯的嚴謹結構及敬謙態度相較，實是瀟灑之作，流暢快意，全無斧鑿之跡。

主要媒介，生前最後十年卻悄悄回到水墨畫，以大塊渲染飽含水分的墨色，經營他已儼然視為家鄉的臺灣風景。一幅【海山相照】（圖 10-7），卻又寫道：「遊九份得此景始知臺灣山水不能以傳統皴法寫之蜀人席德進客居寶島卅又二年矣一九七九」。有趣的是，他經常在題詞時強調自己的客居身分，二十五歲隨軍隊來臺，此時其實已停留了三十二年，超過他在大陸所度過的年月。這樣堅持以「外鄉人」的身分看待自己，側面點出他孤寂潦倒又病痛纏身的晚年情境。或許就是這種「外鄉人」的清醒，維持了他敏銳的藝術感知，在看似中國傳統式的山水裡，精確地掌握出臺灣雨量豐沛、氣候潮濕的亞熱帶海島特質。

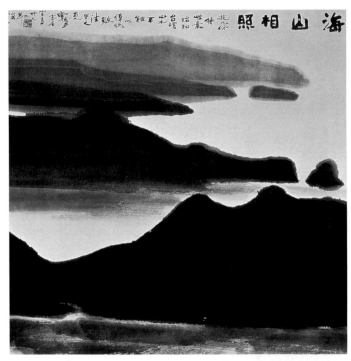

圖 10-7 席德進，海山相照，1979，水墨，120×120 cm，臺中國立臺灣美術館藏。

另一位臺灣畫家鄭善禧 (1932–)，以較清靈幽默的風格，為中國山水畫注入新的活力。他的【山村薄暮】（圖 10-8）使用較乾的濃墨大筆覆蓋在青色與淡褐色的渲染上，於無形中醞釀出形式來。山腳下的屋舍散落，也為高聳樹林（或許是杉樹）所包圍。色彩的運用恰巧透露出清晨的青黑。山形與樹林籠罩在迷茫的薄霧中。屋內屋外有著畫家最典型的漫畫式線條的人物，將山陵高壓的氣勢以人的趣味淡化了。人物不是因為形體渺小所以在巨大的山形面前消失無蹤，

流
轉
與
凝
望

圖 10-8　鄭善禧，山村薄暮，1978，60×39 cm。

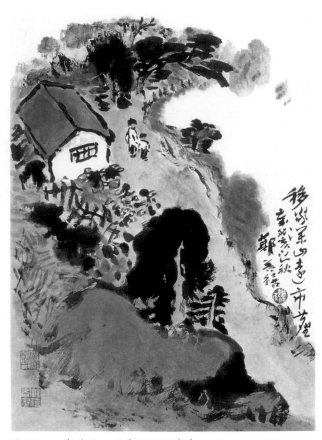

圖 10-9　鄭善禧，移家深山遠市塵，1983，52.5×38 cm。

而是平靜、童趣式的與山形共存。有一份安靜、不焦躁、不矯揉的穩重。有傳統文人畫的氣魄，卻免於文人的切切探問與清遠孤高。

【移家深山遠市塵】（圖 10-9）具體而微地徵顯了鄭善禧專致國畫現代化的苦心。墨色與彩色並備，運墨處氣韻生動，著彩處生趣盎然。雖然是簡單幾筆，已顯其書法的深厚功力，但最重要的是畫家一點也不炫耀其傳統繪畫的素養，反而安於以樸拙與觀者共享。右方留白與題跋以及題材本身仍保存文人畫的雅趣，我們的視線由右下方的小徑引領，最後終於上方的松樹，樹枝的彎度剛好配合著山崖或河流的留白。小徑旁有一枝葉茂密的樹，大筆揮灑而出，彷彿是畫家的個性簽名，在許多畫中都可見。中景左上方的房舍，紅色的屋頂與旁邊的紅花相映，屋前兩個小孩，也是漫畫式的簡筆成就。一切怡然自得，輕鬆快活。小童的出現更點出山居生活的趣味。鄭善禧除了向中國傳統書畫學習，更從木刻年畫學習色彩對比和簡潔造形，從素人畫體會天真。他著名的「禿筆濃墨」，為現代國畫立下典範，「樸拙加意境、民主化的題材、現代的風貌」是他對自己的期許。他的繪畫深富色彩與量感。在中國傳統與西方經典的衝擊下，他開創出自己的風格，清新、平穩，安靜地引人親近自然。

中國山水畫便在倪瓚的蕭索肅淨與王蒙的豐盈滿溢兩種風格之間，游移擺盪，此間最根本的差別在於觀視點的不同，前者嚴謹冷凝因為畫者觀點超然，自立於山水之外，是平息了殷殷求問而不得之後的通達；而後者的歡愉迷惑正因為畫者發現自己被拋於山水之中，主客體的分別不再清晰可靠，也似乎不必要，他滿塞的畫面其實傳達一種放浪形骸，一種因為了解天地之遼闊，而願意委身以微小的充盈來映照。

11 自然中的建築

流轉與凝望

界畫：以表現建築為主的畫，宋代因其用界尺引線作畫，稱之為「界畫」。界畫之發展甚早，最初見於東晉顧愷之論述，至隋唐始具規模。五代與宋之際為界畫鼎盛期，隨著文人畫的提倡，至元代已衰退，擅長的畫家往往被視為工匠。康熙、乾隆年間宮廷畫家焦秉貞與丁觀鵬，以西方透視圖法與傳統題材形式相結合，繪製【山水樓閣】以及【太簇始和】，使宮殿樓閣有立體空間感，但這股新生力量，在清中期後逐漸式微。

　　自然環境中的建築，是人類文明與大自然互動關係最顯著且具體的指標。這個課題在西方，比較有系統性的探討；在經典中國山水畫裡，則很少以建築為主題，多半視之為自然景觀的附屬。若以建築物為中心，則有些風俗畫，甚或界畫的意味。約創作於北宋的【漢宮圖】（圖 11–1），便介於風俗畫與山水畫之間，自然景物與人為形式相互交織，提供人們一個優遊的舞臺。畫裡所描繪的是宮廷的七夕慶典，宮殿前成列的宮女們正忙著慶祝活動，前景階梯下，宮妃們粉墨登場扮演牛郎織女鵲橋會，是深居內殿的宮妃們一年一度的大事。左下方延伸出去的舞臺或走廊，強化一對角動線，指向右方宮殿。工筆畫的建築就像是鑲嵌在山石裡的珍寶，殿內燈火通明，金碧輝煌。左方另一殿更是築於山丘之上，不禁令人稱奇。宮女們穿越石橋才能接近此殿，她們輕靈的動線提醒我們畫面的縱深與層次。畫面中央的嶙峋山石成了兩殿的橋樑，山石上端有枝幹參差的老樹，對稱下端碩大茂盛的蕨類植物，所以我們可說這座偌大的山石正是精心設計的庭園一角，而非純粹天然之物。原屬風俗畫的精密寫實，在遠景中央的高聳山陵又回到文人畫的飄渺逸氣。此幅畫可謂描繪庭園景觀的翹楚，將中國園林借遠山入內庭的精神，以活潑的節慶活動來表現。中前景的建築、人物與遠景的山陵在透視比例與風格上皆有落差，但就像達文西的【蒙娜麗莎】中，寫實人物與象徵性強的山石背景之間的落差一樣，正因為不同，所

以饒增豐富趣味。

　　建築在前一篇曾提到的席德進的作品裡，逐漸形成重要的關心課題。席德進是一位「客居」臺灣的四川畫家，一生為了中國繪畫的現代化奮鬥。早年在嘉義教書，後赴臺北專心從事創作。1966 年，浸淫歐美文藝數年後返國，積極引介歐美當代藝術潮流與理論。又恰巧正值臺灣文藝界的「鄉土文學運動」，在此向臺灣民間尋根的運動中，他所持的切入焦點，便是將臺灣民間藝術活絡的生命力，注入中國藝術的主流。他特別在臺灣的小傳統中尋找素材，並且嘗試運用西方普普藝術的手法，將日常生活的器物融於看似高蹈的藝術作品

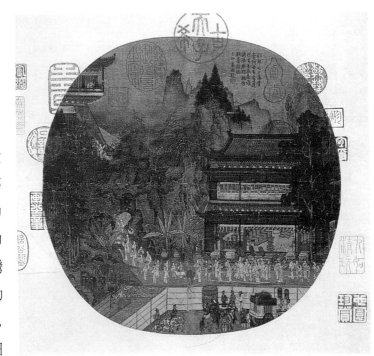

圖 11–1　漢宮圖，無款，十二世紀末，誤鑑為趙伯駒，冊頁、絹本、設色，直徑 24.4 cm，臺北故宮博物院藏。

裡。就在這向鄉野尋根的運動裡，他逐漸了解到個人生命藝術的依歸在於臺灣的古建築，這個主題成為他在「自然」與「人文」，「現代」與「傳統」之探究上的著力點。席德進常常透過撰寫文章、生動的演講，並帶領學生實地探勘，大力鼓吹古蹟的維護。正由於他的努力，促進了臺灣古建築的維護與保存，終致引導臺灣社會重視古蹟的全面覺醒。席德進作品中的古建築，表現中國傳統天人合一的氣魄，與臺灣民間對土地的濃厚感情。在表現形式上，此題材也提供他在傳統水墨與現代水彩間折衝的空間。他的水彩畫包含了水彩、油畫、素描、水墨的技巧和特徵，從來就不是純粹的西式水彩畫。

席德進非常鍾愛金門的傳統閩式建築。【金門古厝】（圖11-2）嚴謹忠實地記錄建築的原貌，用藝術的形式維護悠遠的文化遺產，也是他日後藝術創作的資本。除了造訪著名古蹟之外，席德進對散布在鄉間角落無數無名的小廟宇也情有獨鍾，它們更成為他作品中自然與建築互動的原型。【廟】（圖11-3）是席德進典型的建築構圖，小廟佇立在寫意潑墨的大山前。正方形構圖，透露了樸拙的意圖。溫柔的曲線一高一低地合唱著山的綿延不盡，最上層的山稜還加上暗紅的水洗，增加一些夕陽的風味，與廟宇的紅瓦、小溪岸所反映的夕照相呼應。山是最寫意的，最不受拘束的，它橫向躺臥，大塊刷洗的體積，暗示著極動態、極靈性的生存體，與廟宇的關係不僅是單純的背景，而是主動的應和。廟宇的輪廓鮮明，顯示席德進書法的功力，尤其是筆直的線條，彷彿穩當的矗立在天地間，雖然形體小，但正氣凜然。鮮明清楚的輪廓，勾出了人文的秩序，在浩然天地間的位置，以「有限」交涉「無盡」的志氣，也以此微小而精悍的形式，表現對自然的敬謙。就是這種為古建築「恢復」在自然中的地位與助其「重返」自然的企圖心，使建築物重新拾起靈秀之氣，也重新喚回我們對這片土地人文的敬意與感懷。

「大樹」、「小廟」是構成席德進 1970 年代風景畫的主

流轉與凝望

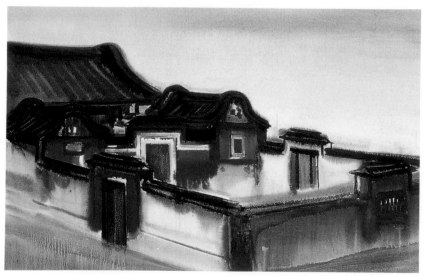

圖11-2　席德進，金門古厝，1978，水彩，64.3×102.3 cm，臺中國立臺灣美術館藏。

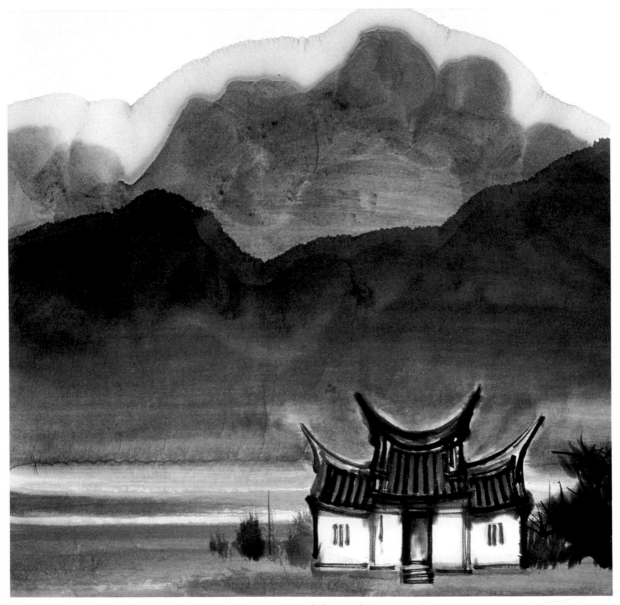

圖 11-3　席德進，廟，約 1979-80，水墨，68×68 cm，臺中國立臺灣美術館藏。

圖 11-4 席德進，
土地廟與樹，1972，
水墨，68×135 cm，
臺中國立臺灣美術
館藏。

流轉與凝望

要形式語彙。【土地廟與樹】（圖 11-4）裡，土地廟以奇特的馬背屋頂造形首先
吸引我們的目光，其黑重的輪廓線似乎特意突出畫面，要求我們重視它的存在。
紅與黑的強烈對比，由樹下閒聊的鄉間小民再次強調，是屬於人文的色彩，也
是屬於亞熱帶臺灣的民間色彩，因為廟與人均彷彿根植於褐紅色的泥土。兩人
極為舒坦地坐在大樹蔭下，是臺灣人最平常輕鬆的坐姿，或許正討論著農事或
鄉野軼聞。大樹的濃密枝幹是以書法的方式入畫，濃淡墨之間彷彿沾染著陽光，
帶些屬天的神聖光彩。橫向蔓生的枝幹，提供人們最佳的蔽蔭與保佑，就像土
地廟在人間的角色，或許土地廟的神力，就是來自自然界，廟具體地就是神在
人世的居所。此幅傳統形式的樹，強調它提供了文化上溫柔的慰藉，除了是我
們肉身休憩之所，也是文化心靈的看護。

　　在西方繪畫史上，建築的題材一直提供自然與人文對話的舞臺。首先來看
十七世紀歐洲大師克勞德·吉雷所立下的典範，所謂溫文的「如畫風格」。【正
午】（圖 11-5）是一系列有關時間的作品之一，源於《聖經》寓言。構圖屬於

圖 11-5 克勞德‧吉雷，正午，1661，油彩、畫布，116×159.6 cm，俄羅斯聖彼得堡艾米塔吉博物館藏。

流轉與凝望

巴洛克(Baroque)：是十八世紀末新古典主義理論家用來嘲笑十七世紀義大利那些背離古典傳統風格的一種稱呼，原意為「扭曲的珍珠」或「荒謬的思想」。以今天的眼光看來，這類風格，充滿了雄壯、渾厚的男性傾向，及動態與誇張的手法，反而十分令人感動。

柯林斯式(Corinthian)：希臘古典列柱形式之一，最繁複具裝飾性的，較符合現代人的品味。在類似艾亞尼克式的柱頭上再加花與葉的裝飾。柱身有凹槽，底座也像艾亞尼克式。唯一的不同是，多力克與艾亞尼克式的上楣是傾斜的，而柯林斯式的上楣是平的，所以後者的頂端也是平的。羅馬人比較偏愛此式。最有名的代表是羅馬的女先知神廟(The Temple of the Sybil)。

多力克式(Doric)：希臘古典列柱之一，最為俐落大方。由柱

典型克勞德的之字形由前景一步步逐漸連接中景、往後景延伸。右方是聖家庭瑪莉亞、約瑟夫與耶穌在他們前往埃及的路上，在樹下休憩。時間是正午，有一名天使單腳跪著以清涼的水果服侍小耶穌，所有的目光集中在小耶穌拿水果的動作上。一隻驢子悠閒地在一旁吃草休息。由這一組人物我們的視線經過一座橋，一個牧羊人與其牧羊犬正在過橋，最後到左側荒廢的希臘式建築，此一頹圮的列柱建築，位於濃密的樹蔭之後，也是自然與人文和諧的象徵，引領我們的視線沿著樹幹前進，到中景的空地有一群牧羊人與動物，羊隻或牛群在水中休息，後面還有一座連環拱形的橋樑，其後是和緩的山丘。就自然環境來說，克勞德將《聖經》故事由乾旱的中東，搬移到義大利羅馬近郊有世外桃源盛名的坎巴尼亞 (Campagne)，聖家庭的打扮也是十七世紀當時義大利的時尚，有將《聖經》故事當代化的範例可尋。建築物所扮演的角色，屬於藝術史，欲將所描繪的田園景觀加上時代與人文的色彩，增加古典的雅興，也有強調人文隸屬於自然秩序的大和諧的作用。與聖家庭在構圖上成動態對角線的頹圮古建築，或許預示小耶穌將是人類新文明的肇始者，這古典的田園風景將因耶穌而神聖化。

義大利熱內瓦 (Genoa) 地區的畫家曼格納斯可 (Alessandro Magnasco, 1667–1749) 所作【強盜歇腳處】(圖 11–6) 將「如畫風格」發揮得更淋漓盡致，以近乎巴洛克的誇張手法，將廢墟與其中人物類似奇觀式地呈現在觀者面前。頹圮建築上布滿藤蔓，是自然終將戰勝人類文明的表徵，但畫家更將藤蔓揭開，露出文明敗落的景象。廢墟僅剩三面牆，已足以透露其全盛時期的榮耀，由右向左分別是繁複的柯林斯式 (Corinthian)、素淨的多力克式 (Doric)、以及典雅的艾亞尼克式 (Ionic) 的列柱建築。或許是清晨時分，太陽由畫面左方漸漸升起，

圖 11–6　曼格納斯可，強盜歇腳處，c. 1710，油彩、畫布，112×162 cm，俄羅斯聖彼得堡艾米塔吉博物館藏。

一步一步向右方照亮。最右方也許是強盜頭目休息之所，我們看見一人在生火，一女子正餵食懷中嬰孩。這組強盜家庭或許可與克勞德的神聖家庭作為對比。他們左方一男子裸著上身似乎正在梳洗或療傷，其他散落各處的盜匪也作休憩狀。他們的長槍靠著牆與列柱站著，威脅著優美的古典列柱，到處可見他們掠奪來的戰利品。中央列柱鑲嵌一美麗的女子雕像，也與中景那位裸身的老兄相對照，點出文明的凋敝。其實我們也不必一定要作如此嚴肅的解讀，此畫所展現的也可能只是一種為偷窺者所展現的異國情調，由盜匪們閒適的姿態可見一種幽默、譏諷。文明秩序退去，反而留下舞臺供這些社會的邊緣人徜徉其間。就在這文明與自然的交接地帶，他們席地而眠，居無定所，到處掠奪，也是一種浪漫情懷的表現。

　　十九世紀浪漫時期對於哥德式建築分外著迷。主要因為哥德風格生成在講

頭、柱身組成，沒有底座。最適合長方形的建築，氣勢非凡，最著名的古蹟便是雅典的帕德嫩神廟。

艾亞尼克式 (Ionic)：希臘古典列柱風格之一，柱身比多力克式長而纖細，柱身上有凹槽，底座大就像疊起的圈圈。柱身頂端有一個捲軸。位於雅典的雅典女神廟 (The Temple of Athena Nike) 是最佳的代表。

哥德式 (Gothic)：希臘、羅馬式的建築全面主宰歐洲數世紀之後，在十二世紀初，法國開始產生一種新的藝術形式，之後擴展至全歐洲，且延續至十五世紀，是中古時期最具代表性的建築風格，即稱哥德式。哥德原是歐洲人對蠻族的稱呼，哥德式有貶抑的意思；但這種以高聳入天的尖拱結構，配合圓花窗及彩色鑲嵌玻璃的建築樣式，已成為中古時代最精彩動人的文化成就。

自然中的建築

圖 11–7　泰納，汀騰修道院的內部，1794，水彩、紙，32.1×25.1 cm，英國倫敦維多利亞與艾伯特博物館藏。

求理性和諧的文藝復興之前，比較能展現各地獨特的傳統色彩。哥德式建築往往被視為自然的一部分，尤其是爬滿藤蔓的廢墟遺跡，好似已成為有機宇宙的一個環節，逐漸褪去其人為的痕跡。我們可以比較兩個典型，泰納的典雅與佛烈德利赫的神祕，來進一步了解浪漫風格的包容性。

　　在泰納成為正式皇家藝術學院院士之前，曾經前往英國各地名勝古蹟寫生，主要以水彩畫記錄所聞。位於英國西南方靠近布里斯托 (Bristol) 的汀騰修道院 (Tintern Abbey)，正是如此名景之一。在【汀騰修道院的內部】（圖 11–7）中，泰納的處理符合當時「如畫風格」的要求，將頹圮的汀騰修道院化為藤蔓叢生的所在。其實修道院原先宗教的功能早在十五世紀宗教改革時，亨利八世改立英國國教以來便已喪失。藤蔓叢生的修道院遂變成一露天的聖地，前來的遊客得以欣賞並想像其昔日之美，反倒更像古希臘露天的寺廟，更能接近神性。畫中前景的中產階級遊客，細細觀察傾倒的斷垣殘壁，或許討論著年代歸屬、風格鑑定的問題。他們正是觀者的代表。哥德式的修道院尖聳的門廊現為藤蔓所柔化了，產生了一嶄新的美感經驗。

德國浪漫主義畫家佛烈德利赫的作品中，建築物往往占著樞紐的地位。【橡樹林的修道院】（圖11-8）基本上承襲克勞德對自然中廢墟的處理，更將廢墟置於畫面中央，要求我們像畫中的朝聖者一樣，膜拜這個代表德意志精神的修道院。中央行走的人們抬著一個棺木，顯然是送葬隊伍，他們正通過一扇較低矮的門，朝著修道院的深處走去，象徵著人生旅程是一個過程。時間或許是冬天的黎明，濃重的霧氣籠罩著大地，即將散去，天明在望，象徵新時代即一個統一的德意志即將成形。霧氣碩大的橫向壓力，由修道院仍站立的一面牆與旁邊枯竭的橡樹枝幹所刺穿。就像堅定往上的橡樹一樣，修道院也將屹立不搖。倒落在右手邊的十字架將被重新豎立，德國也將從分裂的現狀中重生。佛烈德利赫的風景畫通常帶有濃厚的宗教氣息與國族意識，宗教氣氛是由自然與人文同時烘托而出。佛烈德利赫代表歐洲北方風景，以荒涼見長，相對於克勞德所代表的南方溫和富庶。在北方嚴酷的自然環境所孕生的觀念，並不強調人與自然的和諧，而是一種爭鬥，一種類似「天行健，君子以自強不息」的對人文的堅毅信仰。

圖 11-8　佛烈德利赫，橡樹林的修道院，1809-10，油彩、畫布，110.4×171 cm，德國柏林夏洛坦堡宮殿藏。

自然中的建築

12 南國風光

　　前兩篇介紹傳統中國山水畫兩種風格的極致，現在回到我們的所在地臺灣。日治時代的臺籍畫家發展出一種親近土地的本土風格，是廣義的山水畫傳統中的異數。這裡強調是廣義的傳統，因為這些畫家用的媒材不是水墨，而是西方的水彩、油畫，或源自唐代金碧山水的傳統而在日本繼續發揚光大的膠彩。所謂「臺灣風味」的藝術主題與風格，曾在當時為臺灣前輩畫家在東京日展爭露頭角，如有臺展「三少年」之稱的陳進 (1907–1998)、郭雪湖 (1908–)、林玉山 (1907–2004)，還有廖繼春 (1902–1967)、陳澄波 (1895–1947) 等。這些畫家創造出一系列符合日籍裁判眼中所謂「南國風光」般異國情調的風景及人物圖像。1934 年臺灣光復後，國民政府倡導自大陸移植的所謂「正統國畫」，硬生生地斬斷臺灣第一代畫家自日本師承的東洋畫與西畫傳統。為了明哲保身，他們只能謹慎地把題材專注於靜物、人物、風景。這些圖像也是畫家一再重新考量、反覆摸索的主題。相對於英國畫家康斯塔伯的田園鄉愁，將農村高度理想化，臺灣畫家筆下的家鄉不是一成不變、封存於記憶中的，而是隨著時代的呼吸脈搏而變動。在不斷變遷的大環境下，家鄉主題扮演穩定人心的秤錘。

　　曾入選 1928 年第九屆日本帝展的廖繼春【芭蕉之庭】（圖 12-1），也是畫家首度入選帝展的作品，此畫反映臺灣南部自然與人文的氣息。廖繼春以安靜的寫實與詩意交錯，呈現臺灣鄉間的活動。所繪正是廖繼春臺南老家的前院，

徑連接前後景，也通往現代。構圖非常簡單，將所有的變化留給濃密的香蕉樹。深重的筆觸，流露出難捨的情感。色彩雖濃厚，精彩的明暗描繪頗能展現陽光的濃烈和香蕉園的繁複層次。或許是正午或下午，太陽的光線明亮甚至刺眼，是南國特有的光線。通篇以黃綠色調為主，特別是香蕉樹叢中央，略帶紅褐色的部分彩度最高，成為視覺的焦點，好像引領我們直視香蕉園，和畫家一樣，凝聚我們的心神，追想香蕉樹所曾經代表的鄉愁。❻

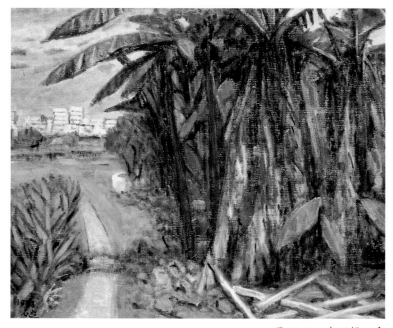

圖 12-2　李石樵，香蕉園，1983，油彩、畫布，45.5×53 cm，畫家家族收藏。

　　有徹底的「田園寫實主義者」之稱的李澤藩 (1907–1989)，是臺灣前輩畫家中水彩運用最具特色的一位。他最常描繪的地區是桃園、新竹、苗栗一帶的丘陵、臺地，而臺籍前輩畫家的共同老師，有「臺灣早期繪畫的播種者」之稱的石川欽一郎 (1871–1945) 特別鍾愛的是臺灣中南部平原的農村景致和竹林。李澤藩的寫實技巧是在戒嚴時期對山林的嚴格管制下，憑著記憶訓練出來的。他述說一次在尖石地方寫生的經驗：「當時管制站的警察很嚴，相機畫具都不能攜入，只好和學生空手入山，在那著名的尖石附近，選好角度，撿起小石子在一塊大石頭上畫了起來，很認真的寫生一次，抹去後只憑記憶畫出來再對照實景，修正差異，如此一番訓練，回家後，就可以很細膩地完成了一幅尖石的風景寫生作品了。」

❻黃光男，《李澤藩》，臺北：藝術家出版社，1994，頁36。

李澤藩的【老師作品的印象】（圖 12-3）陳述對日本老師的敬意與懷念。此幅表現了石川欽一郎的特色：穩定的中景，強調理性畫面分割，筆法有細膩有粗獷以表現率意的觸感，高明度與高彩度的色彩以表現大地的明朗，更以房舍點出對景物之感情。早期臺籍畫家透過日本老師的教導，呈現略帶詩意與文人色彩的臺灣景色，承襲英國的水彩傳統，強調色彩的透明感。但李澤藩畫裡的臺灣卻是豐厚堅實的，在【五龍】（圖 12-4）一圖中可見一斑。磚紅的傳統合院緊貼於山腳下，前面一排樹籬，分隔著平坦的農地，前景有小溪經過，溪中隱約有房舍紅色的倒影，房舍明亮的磚紅色更由右側的深綠樹蔭所襯托。空間概念由一層層物件堆疊而出，繁複中有秩序。左方前景的樹由深黑色點出，似國畫的堅實筆觸，下方則是畫家的紅豆筆簽名，其實這株樹也可算是簽名了。樹與房舍成一對角線遙遙相望，以一種秀麗昂然的人文精神和小溪的流向正好形成一交叉的十字形，和緩地拉長畫面的橫寬，再加上山陵的直立走向，十分悠閒自在，似乎是臺灣西北部客家山居村舍的典型。白色的運用十分靈巧，多在屋簷或屋角，顯示陽光的反射。在溪水兩旁的小草以乾澀的黑色表現，有著水墨畫的蕭蕭感。天空中快意飛揚的雲朵，顯出臺灣山間多變的天氣。全幅圖畫寫實中帶有獨創的詩意，在大紅大綠之間配以黑色穩定結構，足以代表臺灣山間鄉村的恬適寧靜。

　　李澤藩最拿手的水彩不透明感，在【香茅油工廠】（圖 12-5）一圖中最為明顯。與前一幅的靈秀安適形成對比的觀照，此圖的山間正是勞動的所在。前景的距離縮短，逼迫我們近距離觀看工人的工作，吸聞瀰漫山間的香茅油氣味。右方的房舍幾乎是臨時搭造的簡陋工寮，木頭樑柱似乎承受不住重量，茅草屋頂也快要拆散，香茅油濃烈刺鼻的煙霧太過強烈，彷彿要衝散這些結構。中景

圖 12-3　李澤藩，老
師作品的印象，1923，
水彩、紙，15×19 cm，
畫家家族收藏。

圖 12-4　李澤藩，五
龍，1968，水彩、紙，
36×50 cm，畫家家族
收藏。

左方由石頭堆起燒油的窯，與工寮的形式重複強調山渾圓略尖的形式。李澤藩最為人稱道的技巧便是他「洗」的功夫，原來因為省紙，把不盡理想的部分用水洗掉，經過多次擦拭後，畫面反而呈現統一的色調，畫面每一物象藉由底色加強彼此的關聯。層層疊疊的水彩，產生一種音樂的韻律感。整體色調統一，透露出這些工人與工作是這片山林的一部分。只是煙霧實在太大，連山都要消融了。工寮緊貼著山壁，也是臺灣山林聚落的特色之一。空間的侷促，與工人們彎著腰努力工作，傳達時間之緊迫，生活之不易。在此也可看出李澤藩對前景的使用，是將第一人稱的「我」放在畫面之中，強烈表示畫家涉入自然的個人主觀意圖，也要求觀者積極參與。

流轉與凝望

圖 12-5　李澤藩，香茅油工廠，1956，水彩、紙，55.5×70.5 cm，畫家家族收藏。

從李澤藩的山林工作圖，我們來到觀音山的另一面泰山鄉，李石樵的【田家樂】（圖 12-6）描繪農家小憩的情景。李石樵以人物群像著稱，此畫描繪早期臺灣北部農村情形，此地與臺灣畫家經常描寫的淡水隔山相望，風情也各異。正午的陽光，只有右方一女子戴帽，可見當時農民的辛勤勞苦，就連老公公也得出來工作。是用餐的時候了，左前方的婦女或許為家人們帶來午餐，她還得同時哺育懷中幼小的嬰孩。中景的壯丁們用餐完畢，正要上工。竹籬笆外是待收割的田地，他們工作的性質或許是收拾並篩檢稻穀，準備曝曬。這四名男子就在泰山的下面，是結構的重心，他們辛勤的工作，正是此畫的主題。老弱婦孺正要開始用餐，奇怪的是他們臉上絲毫沒有欣喜之情，連天真的小女孩坐在母親身旁也是一臉憂悽，茫茫然注視著前方。人與自然之間的關係似乎非常緊張，人必須非常努力才能換取溫飽，而且還得擔心很多其他的事情。畫面卻是極度的穩定，由中央四個工人的三角形，與同樣也是三角形的泰山相望，左方站立拿著扁擔的半裸男子，或許正要加入中景的四人。他與右方女子一反一正站立的形象，捍衛坐著的老弱婦孺，與婦女小孩形成另一三角形，右方坐著的長者與拿著工具站立的女子形成第三個三角形。極穩定的結構，似乎暗示著生活的艱苦，難以逃脫，就像泰山壓在每一個人的身上。但由人物組成的多重三角形結構，暗示著社群的團結力量，親密的家人必會幫助他們度過時代的難關。

李石樵以其家人為本，創作這幅富有自傳性質的作品，呈現一個社會的橫切面，傳達當時艱困時代人們的心聲。田家樂，即使辛苦也是甜蜜，至少全家人緊密的連結在一起，面對畫外並未說明的大社會。襯著泰山的山形，一家人一副愚公移山，明知不行而為之的氣魄。

同樣是農事也包含著休憩，老彼得‧布魯格爾的【穀物的收穫】（圖 12-7）

圖 12-6　李石樵，田家樂，1946，油彩、畫布，157×146 cm，臺北市立美術館藏。

顯得輕鬆得多。這也是第二篇提過，銀行家永根林克委託所畫的月令圖之一。或許是中午用餐時間，農工輪流吃飯休息。前景枝葉分明的樹提供人們蔭涼，工人們就在樹下用飯，由小孩、女性、男性圍成一圓圈，有幾個人望向觀者，似乎要求回應。一女子頭戴斗笠背對我們筆直地坐在紮好的麥草堆上。一人拿著酒甕子喝酒，還有一人可能已經喝醉了，躺在一旁睡覺。他的腰帶鬆開，連褲襠也鬆開，神情呆滯。右後方收割過後的麥

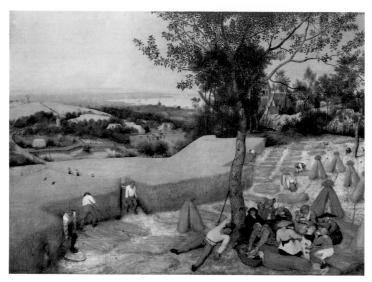

圖 12-7 老彼得·布魯格爾，穀物的收穫（八月月令圖），1565，油彩、木板，119×162 cm，美國紐約大都會美術館藏。

田裡三五工人繼續捆紮麥稈，左方厚實與人齊高的麥田裡也有工人拿著鐮刀收割。中景較低的田地，由麥田形成的凹陷，種著其他作物，也有工人工作其間。有一道路通向遠處的麥田，更遠處則是出海口。工人的辛勞、休憩、偷懶都在這一幅畫中，一副平實自在的態度。唯一具有《聖經》寓言風味的細節，便是左前方拿著鐮刀的工人，他的鐮刀隱約指向酒醉平躺的人，似乎意味著偷懶的人必得上帝的懲罰。此幅寫實風格濃厚的風俗畫，也包含了「收割」這個在西方必然帶有神聖審判的主題。圖中社會結構清楚可見，右方樹林後的古堡與中景的房舍，工人的活動則從午餐、小睡到工作，暗示人在自然裡依循著季節變化的活動，是一個永恆的循環。李石樵的【田家樂】，其向內凝煉的圖像與色彩，含有強烈的個人性，更似乎有「避秦」的意涵。相對地，老彼得·布魯格爾的畫正如其構圖是向外開展的，畫家站在超然的立場，提出一個社會面向，供我們回味省思。

13 臺灣・色彩

流轉與凝望

臺灣前輩畫家建立鮮明的南國風光系列，更對色彩有著獨特運用，尤其是原色的並置，最能表現屬於南太平洋的氣息，有兩位畫家可作為代表。生於臺中的廖繼春，其中期以後的作品裡充滿了接近法國野獸派的用色，追究根源其實是臺灣的民俗色彩。他幼時受到母親繪製鞋面繡花圖案的感染，其他民俗文物諸如陶瓷彩紋圖案及節日慶典裝飾，還有廟宇民舍的雕砌色澤，對他也有相當大的影響。就是這一種在生活中原色的氛圍，在藝術中暈染開來。林惺嶽在論廖繼春的色彩時，曾提到「中華民族有強烈的色彩感覺，例如：明朝的瓷器，在白色的底子上，畫上藍色的、紅色的、綠色的圖案，這種幽雅的，強烈的色彩感覺是在別的民族藝術中較難發現的」。❼但是廖繼春的色彩，幾乎違反中國文人畫貶抑色彩的傳統。中國的繪畫自宋朝以降逐漸離開色彩，進入主觀、精神的世界。在中晚唐的張彥遠（約 815–875）《歷代名畫記》可見雛形：「草木敷榮，不待丹碌之彩。雲雪飄揚，不待鉛粉而白。山不待空青而翠，鳳不待五色而綷。是故運墨而五色具，謂之得意。意在五色，則物象乖矣。夫畫者特忌形貌，采章歷歷具足，甚謹甚細，而外露巧密。」當然南宋以後中國的重心南移，從乾晴明爽的黃土高原，遷到水氣淋漓的江南，對水墨酣暢的文人畫有舉足輕重的影響。廖繼春離開了此一傳統，完全向臺灣民間、向生活汲取養分，具體而微地，希望呈現屬於這一塊土地的色澤氣味。

❼林惺嶽，《廖繼春》，臺北：藝術家，1992，頁30。

廖繼春的【春秋閣】（圖 13–1）以接近平塗的方式，大量運用紅綠藍原色色系。構圖近乎樸拙，兩個亭子好似就要向我們走來，像濃妝豔抹的廟會乩童，搖搖晃晃，幾乎支撐不住三層樓閣的重量。右方前一幢的第一層結實穩固，在湖面也有清楚的倒影，觀者以仰視的角度觀賞，所以可見其紅色的斗拱與廊柱。後面一幢似乎違反透視原則，雖然形體比例小了，卻將綠色琉璃瓦的屋頂暴露太多，彷彿我們升高由半空中俯瞰。所以綠色廟頂的安排幾乎不是透視考量，而純粹是色彩緣故了。天空的藍色似乎是先上了接近膚色的黃色後再加上的，偶有幾朵形狀不一的白雲，更加強調畫家快速的筆觸，極欲捕捉陽光下的色彩慶典。左方狹長的道路上一株高樹，也帶著廟宇的赭紅，還有廟宇後面的一排樹林，一齊參加這一場色彩的野宴。紅色廟宇屋頂對稱著藍色的天空，連青天白雲都跟著舞動起來。或許也可以說，廟宇像樹木，也是從這塊土地紮根生長出來的。但是色彩的活潑運用並未影響到形式的穩固。白色的道路與右方廟宇紮實的第一層白色建築，便有烘托安定的作用，將臺灣廟宇與傳統民間建築常用的原色對比，表露得淋漓盡致，生氣盎然。湖心大片翠綠倒影與左方的紅色樹木對照，暗示樹木在畫框之外的綠蔭，更是神來之筆。

廖繼春十五年後另一幅作品【東港舊屋】（圖 13–2），則完全以色彩來鋪陳形式，濃得化不開的紅與綠向觀者直撲而來，傳達南臺灣豔陽的火辣。中景的房舍幾乎為太陽所融化了，只剩下一片如火般的紅。鄉間道路也化為稻穗般的金黃。天空為了襯托這種熱帶的氛圍而展現如地中海般的湛藍，在豔陽照射下幾乎一切活動都暫停，只有中央有一片雲悠悠地飄過，其他的生物都屏氣凝神。這裡的紅，不只是法國野獸派的原色之一，而是洋紅，是臺灣民間建築、民俗慶典中常見的洋紅，如屋瓦、煙囪、門聯等。左方的樹木以幾乎平塗的方式襯

圖 13-1　廖繼春，春秋閣，1960，油彩、畫布，45.5×53.5 cm，畫家家族收藏。

托右方房舍略帶重複抹擦的筆觸。
在這樣熱鬧滾滾的色彩歡唱中，右
方屋子的白色更扮演穩定畫面、凝
煉感情的作用。我們若比較這兩幅
畫與前一篇所提廖繼春年輕時的成
名作【芭蕉之庭】，便容易體會畫家
經過近五十年的歷練後，藉著對原
色系爐火純青的運用，表現他對陽
光近乎本質上的探究，以及對這片
土地的濃烈情感。

　　在色彩運用上別出心裁的臺灣
前輩畫家還有郭柏川 (1901–1974)。
兩人的藝術風格與題材都與南臺灣
深厚的文化傳統與熱帶環境息息相

圖 13–2　廖繼春，東
港舊屋，1975，油彩、
畫布，38×45.5 cm，畫
家家族收藏。

關。但是相對於廖繼春向臺灣民間取經，郭柏川的色彩運用比較帶有傳統中國
文人的雅致韻味。郭柏川生於臺南，曾赴日習畫。但有別於同輩接受日式教育
的畫家，他並不熱中於帝展所青睞的「臺灣趣味」，堅持要以人體畫打進去。1937
年由東京經過東北前往中國，在北平淪陷區一停留便是十二年，郭柏川一身傲
骨，一貫堅持「不教日文、不領日方配領、不畫宣傳畫」。對於博大精深的中國
書畫傳統，他主張「書法入畫，古意創新機」。在北平時期，故都富麗堂皇的朱
紅、翠綠、天青和金黃，深深地吸引他。他作品中色彩組合的靈感卻主要來自
臺南畫室裡，所繫掛的一幅民間刺繡上的粉紅、綠、湛藍等歡天喜地的臺灣民

俗色彩，這也逐漸成為郭柏川特有的色彩模式。他的作畫方式更是與眾不同，以大量松節油大筆在宣紙作為底色，產生溫和的色澤。然後再用筆「挑」寫出線條，由於底色柔和加上高彩度的相近色線畫於其上，達成渾厚紮實的效果。他的線條圓潤，色彩明淨，也顯露東方筆墨與西方油畫結合的特殊趣味。關於他的畫介於大筆抽象與細膩具象之間，他曾說道：「繪畫所求的絕非表面上五彩繽紛的美而已，這正如和尚念經，必須盡去雜念方能悟道一樣。作畫也必須能滌除那些不相干的美，盡量求色調單純、畫面簡潔，在一種看似『不在乎』中求『在乎』，當這些漂浮於表面美的塵埃除盡，內在蘊涵顯露後，才能算是真正的畫。」❽郭柏川停留北平期間交結國畫大師黃賓虹，深受影響。黃賓虹著稱的「亂柴皴」，在其作品【溪山深處】（圖13-3）中可見端倪。黃賓虹筆法亂中有序，參差不齊有如亂柴堆疊，影響郭柏川類似渴筆的皴擦，我們可以論定北京這個人文薈萃的文化古都，對年輕的郭柏川有絕對的影響。

　　【北平故宮A】（圖13-4）描繪郭柏川滯留北京時最喜愛的題材。以紫禁城中心軸線的鼓樓大街為縱軸，以濃密的樹蔭將橫向擴展的建築群遮掩起來，強調由四道牌樓組成的垂直中軸，鋪陳其恢弘的氣勢。建築、樹木、山勢皆以清楚短筆成就，朱紅屋頂與濃綠樹林正是典型中國色彩的表徵。宮殿後緩緩起伏的山陵與天空幾乎滿是幾何形式的直筆，襯托這個以天朝自居的中國首都，駕馭自然卻又躺臥自然之中的精神。1948年返臺初期，郭柏川曾環島寫生，【臺灣景色】（圖13-5）就是這批作品中的傑作。典型的臺灣原色如紅與綠的交互調配，在藍色天空與青色山巒的襯托下更加戲劇性。或許描寫的是早晨景致，我們視覺焦點不得不停留在左方嚴謹排列的磚紅高樓與其附屬建築，它們形成連續排列、多組重疊的平行四邊形，以穩定畫面結構，確定深度。不似前幅廖

亂柴皴：傳統山水畫的技法以皴法表現山石，概括為三大類：線皴（以披麻為主），面皴（以斧劈為主），點皴（以豆瓣、雨點為主）。其中線皴的筆法如披開的麻披狀，呈長線條，表現山石的明暗凹凸，充實結構和體積感，尤其是江南多見有草木的鬆軟土質。其中鯁直而亂叫亂柴皴；短而鬆散叫解索皴；細而短叫牛毛皴。

❽黃才郎，《郭柏川》。臺北：藝術家，1993，頁26。

158

流轉與凝望

圖 13-3　黃賓虹，溪
山深處，87.3×47 cm。

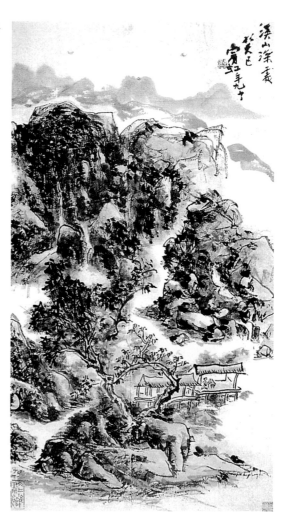

圖 13-4　郭柏川，北
平故宮 A，1944，油
彩、畫布，45.5×38
cm，私人收藏。

圖 13-5　郭柏川，臺灣景色，1948，油彩、宣紙，42×52 cm，私人收藏。

繼春作品的活潑躍動，郭柏川是以隨風搖曳的椰子樹與其他樹叢，來增加畫面的溫柔動感。近景的屋簷比較寫意，與遠景的山勢相呼應，疏清愉悅。山岳也沾染著房屋的紅色，山形非常特殊，格外強調輪廓線，幾乎是小孩子著色似的樸拙無慮、自在歡欣，在此我們看到郭柏川以書法入畫的精神，但求自然輕疏，毫無造作矯飾。天空則是一片雲淡風輕，留給我們呼吸喘息。對角線結構，由磚紅高樓與中景仔細勾勒的角樓拉出，最後由最前景左下角的深藍綠樹叢結束。這個線條的走勢由右方好幾幢建築的屋頂斜線重新加強，右下方疏落的屋簷好似要飛躍起來，這番能量由一株高聳椰子樹升到最高點，看似稀鬆平常的構圖其實非常特出，全然是紅色與綠色的舞蹈合唱。屏繞山巒的溫厚形式，由右前景的屋頂呼應而出，減緩磚紅高樓直襯山陵的突兀戲劇性。天空的雲朵是留白所致，藍色的筆觸暗示著風的速度，與中景右方搖曳的椰子樹相應。

　　郭柏川通常採取高視點、留白、近似圖章的簽名等趣味，顯示他企圖捍衛傳統藝術的用心。他的線條，類似傳統書法裡的行草，筆強而有力又帶著迴鋒，而且在筆觸裡含有不同速度的筆法，造成飛白的效果，線條的輕重快慢形成一種罕見的韻律。純粹西方的油畫並不強調線條的藝術，只有中國的水墨才能達到。然而傳統水墨慣以線條作白描，無法表達光線。郭柏川憑藉明確的線條來強調受光的亮面，使線條除了表現輪廓之外，還加上光的向度。因此在他筆下，傳統書畫結合了西方三次元的空間表現，晚期的作品【鳳凰城（臺南一景）】（圖13-6）可作為說明。畫面沿著地平線分隔為三，前景的鳳凰樹頂上滿是火紅的鳳凰花，中景的文昌閣與海神廟以正面呈現，遠景的天空以白色在藍色中擦出放射狀的雲朵。構圖與物象看似樸實，但熱情疾速的筆法最足以表徵畫家純熟的技巧。南臺灣火焰般的陽光都被鳳凰花吸收了，像花束一般向天仰望。最有

飛白：中國毛筆在快速書寫或繪畫之間，常因筆毛的自然分叉，或墨汁的不足，而產生一種線中露白的現象，成為速度與筆力的象徵，也被視為特別的美感形式。是許多講究心性表現或氣勢豪邁的風格作品喜愛運用的手法。

白描（Outline Drawing）：以墨筆勾勒畫中物體輪廓，但不上色，藉由運筆力道強弱的靈活掌握，使線條充滿律動與生命。其畫面呈現之視覺效果簡單、樸素，充滿著清逸、素雅的美感。宋代李公麟擅長以此法作畫。

圖 13-6　郭柏川，鳳凰城（臺南一景），1972，油彩、宣紙，47×39.5 cm，畫家家族收藏。

趣的是樹幹以重複的筆墨勾勒輪廓，竟有立體的效果，是這些遒勁有力的樹幹使鳳凰樹帶上了人體雕塑的趣味。正面呈現的建築正是臺南的地標，在鳳凰樹與天空的雙重襯托下，有著紀念碑般的莊重意義。左下方畫家的簽名頗有中國印章的風味，可說是以小見大，紮實呈現郭柏川以中國畫精神融合西洋物質材料的企圖。

　　郭柏川直接以油彩短筆急速堆疊的鳳凰花，不禁使我們想起梵谷的【播種者】（圖 13-7）。此幅正是梵谷色彩論的具體呈現，他深信色彩本身便能完美的表達情感。以像電流通過般的色彩互置，不一定會符合寫實原則，卻能捕捉平凡事物的精髓。剛剛犁過的麥田上充斥著青、藍色調，遠方地平線上則是金黃的麥田，還有光芒四射的太陽，我們的眼睛正好停留在地平線上。時間是上午，太陽正緩緩升起，右方的農夫似乎是遠、近景的聯絡點，他黝紅的皮膚是除了太陽之外最能集中我們視線的物體，他的皮膚與後方的麥稈屬於同一色系，但更深沉，襯托出背光的效果，也強調他出於泥土，與他悉心照顧下的農作物一樣吸收太陽與土地的精華。他往右下方行進的動線由中景的小徑再度加強。構圖非常簡單，像是小孩的作品，初升的太陽無限向外放射

的能量，冷凝在農作物青藍的色澤上。就是藉著這樣簡單不過的構圖，透過大膽嘗試互補原色的並置，明確傳達出法國南方最純粹的自然環境下，人最原初的活動。太陽的精華能量要藉著播種工人的勞動才能釋放給農作物。藝術家就像是播種工人，吸收天地日月精華後，以油彩播下靈性的種子。

　　我們將郭柏川與梵谷的畫相比較，輕鬆地點出相似的陽光氛圍下，梵谷赤裸裸地體現驕陽下農人的辛勤勞動，而郭柏川則巧妙地以燦爛的鳳凰花來禮讚臺南的人文薈萃。兩相比較後，我們可以更清楚了解郭柏川輕鬆並準確掌握中國筆墨的精神，還有西方油畫傳統所不容許的留白，雖然色彩喧鬧，整體仍是一種典雅的文人逸趣。

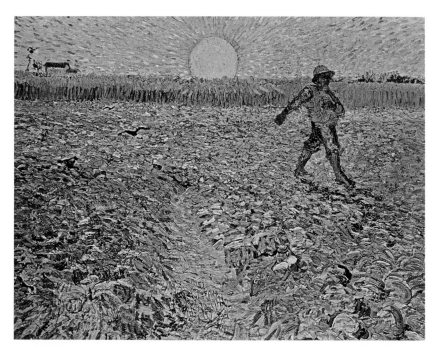

圖 13-7　梵谷，播種者，1888，油彩、畫布，64×80.5 cm，荷蘭歐特婁克羅勒—米勒國立博物館藏。

陳植棋 (1906–1931) 是臺灣前輩畫家的奇葩，生於汐止的一個富豪家庭，個性爽朗具領袖氣質。在臺北師範學院就讀時，因參加學生抗議運動而遭退學，之後前往東京學習美術。旅居東京期間，時常寫信鼓勵臺北師範學院的學弟們，前來東京開拓視野。李石樵、洪瑞麟 (1912–1996) 等均受過他的鼓舞。陳植棋二十五歲便因肺膜炎併發症去世，從留下的作品中我們不禁要讚嘆、惋惜這位早逝的天才。其【淡水風景】（圖 13–8）是他針對這個景色所作一系列的圖畫之一。淡水河的入海口，得天獨厚地有著觀音山與兩岸中西雜陳的房舍，一向是臺灣畫家鍾愛的題材。這幅畫以明亮如鏡的淡水河一分為二，河面上有輕帆幾許。觀音山的渾圓山勢、傳統房舍的屋頂，皆在簡單的形式下加以統一，濃厚的油彩與互補的原色系展現畫家對家鄉的獨特視野，就是這種厚重的原色，傳達一種濃郁的亞熱帶韻味。左方的高聳洋樓，與對岸的觀音山遙遙相望，有統整畫面的功能。山腰下房舍的紅屋瓦，與對岸的房舍相呼應。紅色在陳植棋的畫中似乎扮演著舉足輕重的角色。這不是強調對比色彩的

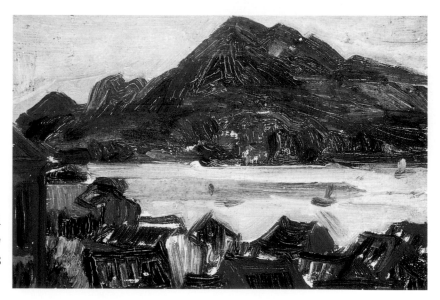

圖 13–8　陳植棋，淡水風景，1925–30，油彩、木板，15.8×22.8 cm，畫家家族收藏。

流轉與凝望

法國野獸派所常見的紅，而是中國民間傳
統的大紅系列。此畫最特別的還有一點，
就是畫家畫完後再用刮刀刮出輪廓線條，
格外強調色彩的質感、筆觸與勁道，突顯
其物質性。

　　陳植棋的【臺北橋】（圖 13-9），畫的
是橫跨淡水河的臺北大橋，銜接臺北與三
重，通車於 1925 年 6 月。它不僅是北臺
灣重要的地標，並和觀音山形成「鐵橋夕
照」，是「臺灣八景」之一。此畫從三重
取景，對岸的白色樓房就在几號水門附
近。這幅畫完成時，畫家才十九歲。主要

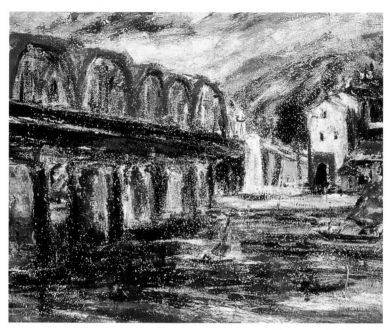

以用藍、橙兩色作出強烈對比，占據畫面大半的黑色鐵橋上，有著橙紅的圓拱
形式，對稱著下方的橋墩，這樣科學理性的形式，因鮮豔色彩而顯活潑生氣，
帶著對新時代的憧憬。淡水河上幾艘小船，相對著新式鐵橋，悄悄點出此地的
交通樞紐位置。天空與河面是一樣的蔚藍，但筆觸的不同，一稍微傾斜，一水
平，便呈現不同的速度與空間感。鐵橋盡頭附近的藍色天空最為深邃，呼應著
左下方水面最深藍的部分，緩和並平衡了鐵橋所形成的對角線構圖所容易產生，
像渦漩一般的視覺消失點。前景赭紅的土地最是重要，它將鐵橋的紅、對岸房
屋的紅瓦、紅門、河上的紅帆等都聯繫在一起，為這幅描繪交通要道的圖畫提
供詩意的想像空間。

流轉與凝望

臺灣前輩畫家在思索自我道路時，無可避免地會面臨身分認同的問題，究竟是迎合日本的東洋風味，還是遙祭中國深厚的傳統。有三位著名畫家前往中國大陸，親炙悠久傳統的洗禮：例如前文提及的郭柏川，還有這裡將要介紹的陳澄波與劉錦堂 (1894–1937)。他們三位共同的特點就是將水墨的技法融入西洋油畫中，創造出具有新時代精神的中國繪畫。

陳澄波，生於嘉義。遲至三十歲才入東京學習美術，之後前往上海任教，光復後返臺，積極參與家鄉重建的大業，卻因為理念奔走，不幸在二二八事變中犧牲。他對自我的藝術志業有著深遠的抱負，他曾用一個寓言說明自己的高遠理想與嚴厲期許：

> 我是顏料。我不知道出生何處，不知道什麼時候有一群人將我運到了某一工場經過很多女工的手我一再被分解，終於變成像原料的東西。從此有一陣子不問世事。不知不覺間被搬進了機械工場嘰嘰叫的噪音中，轉眼間我已成了粉末。自此備受折磨，許多同伴也成了犧牲者。在嘎達嘎達聲中，通過長長的管子落入水中，有些浮出來有些沉入水底，也有些半浮不沉。勞工們低聲地說：「如果不多淘汰些犧牲品，我們無法達到所期望的。」我們聽了都完全困惑了。然後，或放入油裡加工，或放在水裡加入糖份。接著才開始捶鍊，

有了黏性後變成為一塊塊。其次被塞擠入管內，在貼上青、赤、黃、紅等不同的名字，放入一定的箱內才送出世間。然後美術家把我買下，一面仰視山景，一面把我們從管內擠出，厚厚地塗抹在畫面上。在美術展覽會上擺出時，受到眾人的褒獎，「呀！真好哪！優雅的畫啊！色彩很美啊！」感覺很好，但是迄今我們所受的種種辛苦，實在不是三言兩語可以交代的。❾

　　他曾入選日本第十五屆帝展的【西湖春色】（圖 14-1）有著繁複的構圖，極具野心，輕易便打破知名藝評家謝里法為其創出的「素人」畫家封號。觀畫時，我們立刻受邀採取右前景站在小徑上的兩位遊客的視角，由右前方的房舍出發，向左上方中心西湖著名的斷橋前進，是初春時節，右方三棵樹挺直的枝幹，只有中央的一株略帶綠意。這三株樹與左方的兩棵似乎像西方經典風景畫一般，扮演舞臺兩側的畫屏，但是因為它們前後距離與角度，特意玩弄西方的透視原則，反而造成了一戲劇性的靈巧空間，加強了畫面縱深。最前景被畫框截斷的曲徑，增加了前面空間的蜿蜒感，與幾乎幾何線條的斷橋與長堤形成對照。靠近河岸的樹叢開著或許是櫻花，籠罩在一片迷茫中，幾乎遮蓋住了山腰上的房舍。畫面中央的斷橋，集結了千年來中國詩文藝術的吟詠，橋孔夾在左方兩棵樹之間，與岸上兩人以對角線相望。最遠的山勢平緩，將整個畫面總結成一個菱形結構，又像一隻眼睛，對著我們觀看。對於空間的調度，屬於中國式的寫意，又企圖符合西方的精準。櫻花的迷茫或許不符合整體的嚴謹風格，但卻襯托了左方樹木的娟秀。此幅是陳澄波以中國題材，配合油畫結構的佳作。在他謹慎地磨練透過東洋所習得的西方技巧的同時，或許兩種不同系統的融合運用尚未臻於成熟，卻不能絲毫削減陳澄波對古典氛圍敏銳的感知。

❾《臺灣藝術》，臺陽展號 1940.6。引自顏娟英，《陳澄波》，臺北：藝術家，頁47–48。

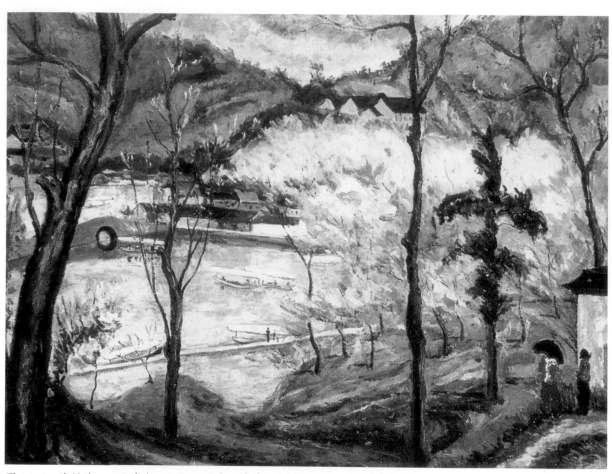

圖 14-1　陳澄波，西湖春色，1934，油彩、畫布，45.5×53 cm，林良明收藏。

視的角度由近拉高拉遠，由左到右的道路將畫面一分為二，茂盛的植物像是出自原始主義的法國畫家盧梭 (Henri Rousseau, 1844–1910) 的童趣筆觸，但遠處房舍的精密描繪又展現畫家的藝術素養，但是房子不完全符合透視原則，觀者必須稍微轉個角度才能理解其形式。鄉間景物流露出濃郁的情感，就像母親的懷抱。黃褐色道路溫婉厚實的韻律，展現土地血濃於水的情懷。色調豐富活潑，黃綠為主色，配以建築的磚紅、天空的青藍，離開了日治時代由石川欽一郎所領導的透明清亮，以濃稠凝重的油彩勾勒他深愛的這片家園。

　　與陳澄波同樣生於甲午戰爭前後，也是從臺灣前往中國大陸的畫家劉錦堂，在大陸停留的時間更長，對其作品的影響更深遠。劉錦堂於 1894 年生於臺中，1914 年畢業於臺北國語學校師範科，以優秀成績考入日本東京美術學校西洋畫科，同期赴日的還有雕刻家黃土水 (1895–1930)。1920 年從東京赴中國上海，正是「五四運動」爆發的第二年，劉錦堂此時尚未完成學業，卻立刻求見孫中山先生，請纓革命。孫先生請同盟會會員王法勤代為接見，王法勤為劉錦堂的才華所動，遂收為義子，並改名為王悅之，在義父的堅持下，暫時放下革命志業，返回東京於 1921 年完成學業。隔年立即返回北平，展開其藝術志業。

　　劉錦堂在北平停留十六年，最後病逝於此，除了 1925 年回過臺灣短期考察，與臺灣美術界幾乎沒有任何接觸。在北平期間，劉錦堂致力於藝術創作與創辦美術學校。力作多是人物畫、靜物畫。只有 1928–30 年間應林風眠之聘，前往杭州出任國立西湖藝術院西畫系主任時，因為西湖的秀麗景色不同於北方的蕭瑟，啟發他製作較多的風景畫。他倡導「中西融合」，主要呈現在三方面：大量使用黑色勾勒物體輪廓，富有中國水墨的效果；以中國畫的中堂形式並立軸裝裱；時以中國黃絹替代西洋畫布從事油畫。⓫

原始主義 (Primitivism)：十九世紀晚期一股文化感知或氛圍，對歐洲以外的藝術有著憧憬，可追溯到盧梭所提出的「高貴的野蠻人」的浪漫概念，認為異地，就像失落的伊甸園。一方面是對人性本真本善的信念，一方面也將西方基督教教條所壓抑的欲望轉嫁於異地文明上，如法國畫家高更筆下的大溪地、德國表現主義的橋派 (Die Brücke) 與畢卡索的【阿維儂的姑娘們】師法非洲原始部落雕刻的作品。

⓫關於劉錦堂「中西融合」的評價，請參閱蕭瓊瑞，〈王悅之與中國美術現代化運動——從「融合中西」角度所作的觀察〉，《臺灣美術》，12 卷 2 期（1999年11月），頁10–22。

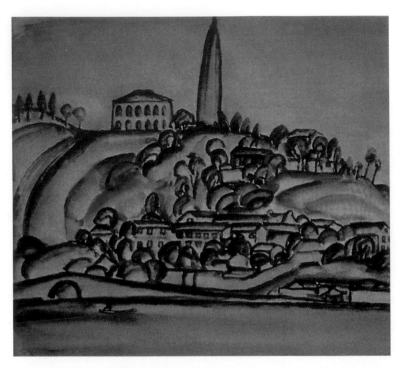

圖 14-4　劉錦堂，保叔塔，1928-29，水彩、紙，24.5×30.5 cm。

流轉與凝望

　　在杭州停留期間，他風景水彩畫的風格趨向一致，多以黑色勾勒輪廓，未乾之際施以薄薄淡彩，造成黑色與淡彩間相互混融的效果，類似國畫的沒骨花鳥畫法，此種技法使我們想起陳澄波。這兩位畫家作品中常見的圓弧形與曲線，似乎也與敦煌壁畫有幾分神似。

　　或許是曲橋的影響，圓弧形似乎成了劉錦堂描繪西湖時的主要形式。【保叔塔】（圖 14-4）裡樹叢與拱橋皆以類似圓弧形的較深輪廓線來表現，此幅構圖乍看複雜，其實層次分明，前景的湖面淡刷，中景的房舍與樹林夾雜，中後景紅色迴廊的建築與遠景的高塔在中央形成我們視覺的中心。左方圓弧形的道路暗示山丘的高度。略有塞尚以圓錐形、三角形等幾何形式統御所有自然形式的

況味。這樣的簡約正是畫家與自然交涉的基礎。尤其最遠的山陵深淺兩色交接處，似乎帶著塞尚立體派對光面的解析。中國的題材、西方現代的技法在此融合得貼切恰如其分。

【芭蕉圖】（圖 14-5）不同於廖繼春、李澤藩等臺籍畫家對芭蕉樹屬於南國風光的熱情，此幅畫依右後方的長堤與拱橋看來，仍屬於畫家西湖系列的作品。樸素的布景安排，似乎從畫家西湖速寫系列中抽離出來，有著雨後天青一般的爽朗闊約。兩株芭蕉樹直立占據畫面，巨大的芭蕉葉也以極誇張的姿態指向畫面兩個主題：西湖與樹下沉思的和尚。根據畫家的自畫像來判斷，這裡的和尚應指畫家自己，他所靜坐打禪的蓮花座，以兩個圓弧形呼應遠方的拱橋，也結合身旁右手邊葉子的圓形，還有其左上方一株乾枯的蓮蓬。沒有廖繼春、李澤藩同題材作品中南方陽光的耀眼閃爍，唯一的動態由長堤前的一葉扁舟來暗示。和尚的左眉上揚，目光直視觀者，似乎向我們質疑、詢問、打趣著什麼，或許以此戲劇性的姿態，挑戰我們既定的概念。畫面左上方的芭蕉已結實，直指向和尚光禿的頭顱，蓮蓬是乾枯的，左方的花朵綻放著，自然的時序正悄悄地進行著，清靜疏簡如後方的遠山與湖面。在這滿荷中國文學藝術歷史的景色裡，虛實、

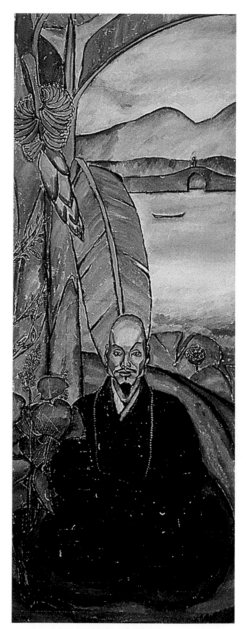

圖 14-5　劉錦堂，芭蕉圖，1928-29，油彩、畫布，176×67 cm，藝術家家族藏。

173

1
4
臺
灣
與
中
國

盈虧、自在或許是和尚沉思的主題。人物衣著的深黑集合了自然景物的黑色線條輪廓，使畫面穩重平靜。

　　這幅畫或許可以歸為逸致歸隱圖一類。在宋人【柳蔭高士圖】（圖 14-6）我們可以看出劉錦堂的傳承與新意。柳樹下有一隱士赤膊坐在豹皮上，身前有一盞油燈，一卷書，士人眼神猶疑不定，或許是微醺使然。衣褶與肌膚鬍鬚的表現栩栩如生。柳樹枝幹與葉片更是有寫實的企圖，圓弧形的柳樹將高士環抱，更形強調高士像坐佛一樣舒坦的坐姿。高士後方還有另一樹幹，表示自然對他的呵護庇蔭，垂下的枝葉呼應著高士垂下的左手，彷彿柳樹也醺然共舞一般，更象徵高士完全體會自然清疏的趣味。柳樹一向是陶潛五柳先生的代表，畫中央的題詞出自乾隆之手，設問畫中人若不是晉朝陶潛便是唐朝李白。其實這種怡然自得直接由人物的神態與自然的對應表現出來，不一定需要真實的歷史典故。

　　劉錦堂的畫其實與宋代馬麟的【靜聽松風圖】（圖 14-7）在精神上較為接近。與大多數類似題材的處理不同，首先映入眼簾的便是那半閉眼衣襟敞開的高士，他似乎斜睨著左方拿著扇子的小廝，也似乎斜睨著觀者。他左腿盤坐在松樹樹根上，右手握著像是腰帶的布條，象徵道士清高的拂塵擺在腳旁。飄逸的衣褶由白色線條更加強調立體的流動感。他坐在溪畔兩株盤根錯節的松樹之間，不似前一幅人物與松樹間的和諧呼應，在此高士與松樹、風聲的互動更富委婉的戲劇性。兩株松樹枝幹的姿態好似嫵媚的舞孃，尤其是右方這一株，往右傾斜的走勢由左下方的小廝來平衡，因為比例不對的緣故，而顯得有些詼諧。風的線條由松葉與飄動的細枝條表現，有一條甚至要飄到高士頭上了。左方松樹倚著石塊，增加畫面的不穩定，以表現松風的動態，但面對這一切，高士只

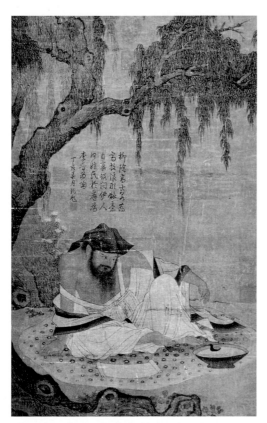

圖 14-6 宋人，柳蔭高士圖，十一世紀，軸、
絹本、設色，65.4×40.2 cm，臺北故宮博物院藏。

圖 14-7 馬麟，靜聽松
風圖，南宋 (1246)，絹本、
設色，226.6×110.3 cm，
臺北故宮博物院藏。

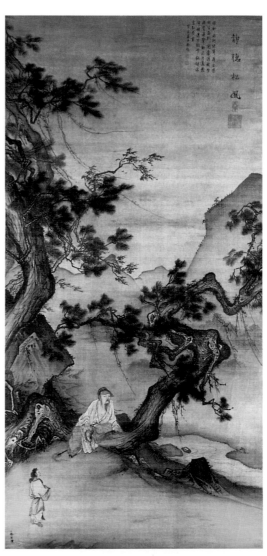

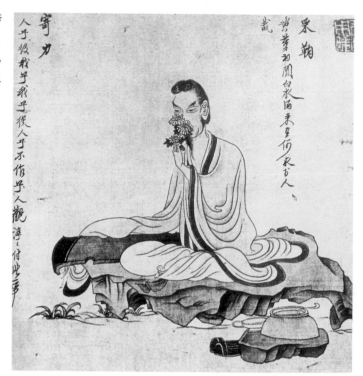

圖 14-8　陳洪綬，歸去來圖（局部），明代，卷、絹本、設色，高 30 cm，美國夏威夷美術學院藏。

瞇著眼來回應。遠山是輕得不能再輕的淡墨。最高的山峰可以拉一條直線穿過松樹枝葉，到達高士的頭，這一條線拉出高遠的空間。高士的眼神與態勢，似乎輕輕的質問我們聽見松風了沒有？這種望向畫面外的眼神在中國畫裡可說是少之又少。

　　「樹下高士」的題材到了精於人物畫的明朝陳洪綬 (1599–1652) 手中，又是一番新的況味。【歸去來圖】（圖 14–8）中陶潛脫鞋盤腿坐於石上，右手撫琴，左手捧著菊花聞拭，左前方小石桌上有酒一甕。人物的線條彷彿回歸到東晉顧愷之素簡卻連綿不絕的線條形式，但仍然隱約保留肩膀、雙腿的體積感。石頭

的線條彷彿擷取自唐朝【明皇幸蜀圖】裡的青碧山水。這些復古形式看似刻意的笨拙，卻傳達出一種漫畫式的怪誕幽默。身處晚明政爭紛擾的陳洪綬，雖然畫名早就遠播京城，還受崇禎皇帝的召見，但他特意避開官場，企求清靜保身。此畫似乎表現了畫家遠託古意，自我解嘲。

　　臺灣前輩畫家在藝術的道路上與所有民國以來的藝術家所面臨的衝擊是相似的：一方面是正待振興的中國傳統，另一方面是日新月異的西方思潮。但是他們更因為在青年期曾受日本殖民教育的規範，而被迫陷入更錯綜複雜的抉擇泥淖裡。陳澄波與劉錦堂，幾乎在同時回到中國，一個在杭州、一個在北京，都是人文薈萃、孕育優秀傳統的所在。盡日面對那樣滋養著、滲透著人文傳統的自然景物，陳澄波的腳步是小心的，不斷地揣摩、經營一個存在自然形式與書畫傳統之間，仍屬於自由創作的舞臺。劉錦堂則採取相似的恭謹態度，但多保留了一些懷疑、未決的情愫。

附錄: 圖版說明

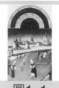
圖1-1

林本兄弟
貝依公爵的風調兩順日課經（六月），c.1415，不透明水彩顏料、犢皮紙，29×20 cm，法國香替葉孔戴美術館（Musée Condé）藏。(p. 15)

圖1-6

布歇
夏季，1749，油彩、畫布，259×197 cm，英國倫敦華萊士收藏館藏。(p. 22)

圖1-2

林本兄弟
貝依公爵的風調兩順日課經（十月），c.1415，不透明水彩顏料、犢皮紙，29×20 cm，法國香替葉孔戴美術館（Musée Condé）藏。(p. 16)

圖1-7

作者不詳（義大利，十九世紀）
四季，陶土，高2.34 m，臺南奇美博物館藏。(p. 23)

圖1-3

十二月令圖之三月圖
清代，軸、絹本、設色，175.5×97 cm，臺北故宮博物院藏。(p. 19)

圖1-8

劉國松
四序山水圖卷，1983，墨彩、紙本，58.5×846.5 cm，英國水松石山房藏。(p. 24、25)

圖1-4

文徵明
蘭亭修禊圖，明代，軸、紙本、著色，105.5×31 cm，臺北仙麓居藏。(p. 20)

圖1-9

劉國松
洒落的山音，1964，墨彩、紙本，54×94.5 cm，畫家自藏。(p. 26)

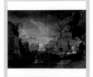
圖1-5

普桑
四季圖之冬，1660-64，油彩、畫布，118×160 cm，法國巴黎羅浮宮美術館藏。(p. 21)

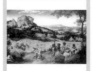
圖2-1

老彼得·布魯格爾
曬乾草，c.1565，油彩、木板，114×158 cm，捷克布拉格國家畫廊藏。(p. 30)

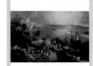

老彼得・布魯格爾
風景與伊卡若斯的墜落，1558，油彩、畫布，73.5×112 cm，比利時布魯塞爾皇家美術館藏。(p. 33)

圖2-2

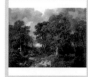

根茲巴羅
柯納樹林，1748，油彩、畫布，122×155 cm，英國倫敦國家畫廊藏。(p. 42)

圖3-3

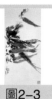

齊白石
蘿蔔豆莢，1957，軸、水墨設色、紙本，68×33 cm。(p. 35)

圖2-3

康斯塔伯
艾塞克斯的威文豪公園，1816，油彩、畫布，56.1×101.2 cm，美國華盛頓區國家畫廊藏。(p. 43)

圖3-4

齊白石
小魚都來，1951，軸、水墨、紙本，141×40 cm。(p. 36)

圖2-4

巴特爾
凡爾賽宮與花園，1668，油彩、畫布，115×161 cm，法國巴黎凡爾賽宮藏。(p. 44)

圖3-5

張澤端
清明上河圖（局部），北宋，卷、絹本、設色，24.8×528 cm，北京故宮博物院藏。(p. 37)

圖2-5

位於英國威特郡的思陶黑德，1714年起建。(p. 45)

圖3-6

老楊・布魯格爾
馬瑞蒙城堡，1612，油彩、畫布，186×292 cm，法國第戎藝術博物館藏。(p. 39)

圖3-1

上萊因區的大師
小天堂，c.1410，蛋彩、畫板，26.3×33.4 cm，德國法蘭克福市立美術館藏。(p. 46)

圖3-7

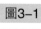

根茲巴羅
安德魯斯夫婦，c.1750，油彩、畫布，69.8×119.4 cm，英國倫敦國家畫廊藏。(p. 40)

圖3-2

莫利索
從特卡德羅看巴黎，1871–72，油彩、畫布，45.9×81.4 cm，美國加州聖塔芭芭拉美術館藏。(p. 47)

圖3-8

流轉與凝望

馬麟

秉燭夜遊，南宋(1246)，冊、絹本、設色，24.8×25.2 cm，臺北故宮博物院藏。(p. 48)

圖3-9

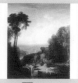

泰納

涉溪而行，1815，油彩、畫布，193×165.1 cm，英國倫敦泰德英國館藏。

圖5-1

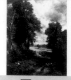

康斯塔伯

玉米田，1826，油彩、畫布，143×122 cm，英國倫敦國家畫廊藏。(p. 52)

圖4-1

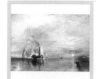

泰納

「無畏號」於1838年被拖到拆船塢，1839，油彩、畫布，90.7×121.6 cm，英國倫敦國家畫廊藏。(p. 63)

圖5-2

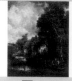

康斯塔伯

河谷農莊，1835，油彩、畫布，147.3×125.1 cm，英國倫敦泰德英國館藏。(p. 54)

圖4-2

秀拉

星期日午后的嘉特島，1884-86，油彩、畫布，207.5×308 cm，美國伊利諾州芝加哥藝術中心藏。(p. 65)

圖5-3

康斯塔伯

沙福克郡的犁田圖，1814，油彩、畫布，42.5×76 cm，美國耶魯大學英國藝術中心保羅・梅隆藏。(p. 55)

圖4-3

華鐸

公園的慶典，c.1718-20，油彩、畫布，127.2×191.7 cm，英國倫敦華萊士收藏館藏。(p. 66)

圖5-4

泰納

掘蘿蔔，靠近斯勞，1809，油彩、畫布，101.9×130.2 cm，英國倫敦泰德英國館藏。(p. 57)

圖4-4

米雷

盲女，1854-56，油彩、畫布，82.6×62.2 cm，英國伯明罕市立博物館與藝廊藏。(p. 67)

圖5-5

泰納

降霜的清晨，1813，油彩、畫布，113.7×174.6 cm，英國倫敦泰德英國館藏。(p. 58)

圖4-5

賽佛瑞尼

郊區火車駛進巴黎，1915，油彩、畫布，88.6×115.6 cm，英國倫敦泰德現代館藏。(p. 69)

圖5-6

圖5-7

伯奇歐尼
街景進入屋內，1911，油彩、畫布，100×100.6 cm，德國漢諾威史匹倫基爾博物館藏。(p. 70)

圖6-5

米勒
播種工人，1850，油彩、畫布，101.6×82.6 cm，美國麻州波士頓美術館藏。(p. 78)

圖5-8

馬奈
陽臺，1868–69，油彩、畫布，170×124.5 cm，法國巴黎奧塞美術館藏。(p. 71)

圖6-6

米勒
牧羊女與羊群，1864，油彩、畫布，81×101 cm，法國巴黎奧塞美術館藏。(p. 80)

圖6-1

盧梭
飲水處，年代不詳，油彩、畫板，41.7×63.7 cm。(p. 74)

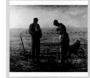
圖6-7

米勒
晚禱，1857–59，油彩、畫布，55.5×66 cm，法國巴黎奧塞美術館藏。(p. 80)

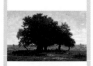
圖6-2

盧梭
橡樹林，1850–52，油彩、畫布，63.5×99.5 cm，法國巴黎羅浮宮美術館藏。(p. 74)

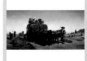
圖6-8

羅沙·邦賀
歐沃真的堆乾草圖，1855，油彩、畫布，213×422 cm，法國楓丹白露宮藏。(p. 81)

圖6-3

米勒
簸穀工人，1847–48，油彩、畫布，100.5×71 cm，英國倫敦國家畫廊藏。(p. 76)

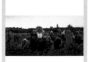
圖6-9

布列東
召返拾穗者，1859，油彩、畫布，90×176 cm，法國巴黎奧塞美術館藏。(p. 82)

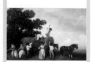
圖6-4

斯塔布
堆乾草，1785，油彩、木板，89.5×135.5 cm，英國倫敦泰德英國館藏。(p. 77)

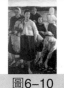
圖6-10

李梅樹
黃昏，1948，油彩、畫布，194×130 cm，李梅樹美術館藏。(p. 83)

流轉與凝望

佛烈德利赫
雲海上的旅者，1809-10，油彩、畫布，
95.8×74.8 cm，德國漢堡美術館藏。(p. 86)

圖7-1

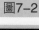

佛烈德利赫
海邊的僧侶，1809-10，油彩、畫布，110
×172 cm，德國柏林國家畫廊藏。(p. 87)

圖7-2

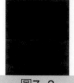

羅斯科
無題（灰色上的黑），1969-70，壓克力
顏料、畫布，203.8×175.6 cm，美國紐約
古金漢美術館藏。(p. 88)

圖7-3

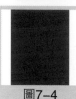

羅斯科
無題，1967，壓克力顏料、紙，裱貼於
硬質纖維畫板，60.6×47.9 cm，美國華盛
頓區國家畫廊藏。(p. 88)

圖7-4

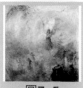

泰納
陽光中的天使，1846，油彩、畫布，78.7
×78.7 cm，英國倫敦泰德英國館藏。
(p. 90)

圖7-5

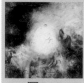

泰納
嫵丁獻指環與拿波里漁夫馬薩尼耶羅，
1846，油彩、畫布，79.1×79.1 cm，英國
倫敦泰德英國館藏。(p. 91)

圖7-6

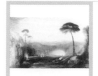

泰納
金樹枝，1834，油彩、畫布，104.1×163.8
cm，英國倫敦泰德英國館藏。(p. 92)

圖7-7

泰納
諾漢城堡．日出，c.1845，油彩、畫布，
90.8×121.9 cm，英國倫敦泰德英國館藏。
(p. 94)

圖7-8

莫內
日出．印象，1873，油彩、畫布，48×63
cm，法國巴黎馬蒙特美術館藏。(p. 94)

圖7-9

梵谷
烏鴉飛過麥田，1890，油彩、畫布，50.5
×103 cm，荷蘭阿姆斯特丹國立梵谷美術
館藏。(p. 95)

圖7-10

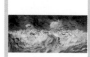

仇英
柳塘漁艇，明代，軸、紙本、水墨，102.9
×47.2 cm，臺北故宮博物院藏。(p. 96)

圖7-11

馬奈
在阿戎堆時，莫內於船上繪畫，1874，
油彩、畫布，82.5×100.5 cm，德國慕尼
黑現代藝術美術館藏。(p. 99)

圖8-1

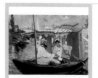

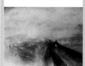

莫內

聖拉薩爾車站，1877，油彩、畫布，75.5×104 cm，法國巴黎奧塞美術館藏。(p. 101)

圖8-2

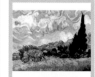

梵谷

有杉樹的麥田，1889，油彩、畫布，72.1×90.9 cm，英國倫敦國家畫廊藏。(p. 105)

圖8-5

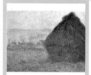

泰納

雨、蒸汽與速度，1844，油彩、畫布，90.8×121.9 cm，英國倫敦國家畫廊藏。(p. 102)

圖8-3

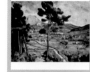

塞尚

聖維克多山，1882-85，油彩、畫布，65.4×81 cm，美國紐約大都會美術館藏。(p. 106)

圖8-6

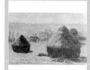

莫內

乾草堆（日落），1891，油彩、畫布，73.3×92.7 cm，美國麻州波士頓美術館藏。(p. 104)

圖8-4-1

畢卡索

風景前的靜物，1915，油彩、畫布，62.2×75.6 cm，美國德州達拉斯南美以美大學麥道斯美術館(Meadows Museum)藏。(p. 107)

圖8-7

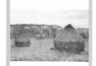

莫內

乾草堆（夏末清晨），1891，油彩、畫布，60×100 cm，法國巴黎奧塞美術館藏。(p. 104)

圖8-4-2

黃公望

富春山居圖（局部），1347-50，卷、紙本、設色，33×636.9 cm，臺北故宮博物院藏。(p. 109)

圖8-8

莫內

乾草堆（秋末傍晚），1891，油彩、畫布，65.6×101 cm，美國伊利諾州芝加哥藝術中心藏。(p. 104)

圖8-4-3

（傳）顧愷之

洛神圖（局部），東晉，卷、絹本、設色，27.1×572.8 cm，北京故宮博物院藏。(p. 110)

圖9-1

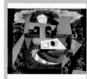

莫內

乾草堆(冬景)，1891，油彩、畫布，65.6×92 cm，美國伊利諾州芝加哥藝術中心藏。(p. 104)

圖8-4-4

（傳）李昭道

明皇幸蜀圖，唐代，橫幅、絹本、青綠設色，55.9×81 cm，臺北故宮博物院藏。(p. 112)

圖9-2

附錄：圖版說明

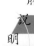

流轉與凝望

馬遠

山徑春行圖，南宋，冊、絹本、設色，27.4×43.1 cm，臺北故宮博物院藏。(p. 114)

圖9-3

倪瓚

容膝齋，元代(1372)，軸、絹本、墨筆，74.7×35.5 cm，臺北故宮博物院藏。(p. 116)

圖9-4

唐寅

溪山漁隱（局部），明代（約1523），卷、絹本、設色，24.4×351 cm，臺北故宮博物院藏。(p. 117)

圖9-5

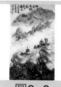

李可染

柳溪漁艇圖，1960，68.8×42.2 cm。(p. 118)

圖9-6

傅抱石

松亭觀泉，1944，軸、紙本、著色，90×60 cm，臺北張添根先生藏。(p. 119)

圖9-7

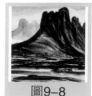

林風眠

江舟，1940年代，墨彩，68×69 cm，上海畫院藏。(p. 120)

圖9-8

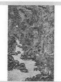

王蒙

具區林屋圖，元代，軸、紙本、設色，68.6×42.5 cm，臺北故宮博物院藏。(p. 123)

圖10-1

余承堯

重巖倚天際。(p. 126)

圖10-2

余承堯

華山圖，1987，142×59 cm。(p. 127)

圖10-3

黃賓虹

桃花溪，1953，38.5×51 cm。(p. 129)

圖10-4

李可染

黃海煙霞，1962，68×46.3 cm。(p. 129)

圖10-5

李可染

人在萬點梅花中，1961，設色，57.5×45.7 cm，藝術家家族藏。(p. 130)

圖10-6

席德進
海山相照，1979，水墨，120×120 cm，
臺中國立臺灣美術館藏。(p. 131)
圖10-7

鄭善禧
山村薄暮，1978，60×39 cm。(p. 132)
圖10-8

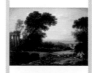
席德進
土地廟與樹，1972，水墨，68×135 cm，
臺中國立臺灣美術館藏。(p. 138)
圖11-4

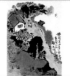
鄭善禧
移家深山遠市塵，1983，52.5×38 cm。
(p. 132)
圖10-9

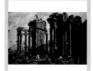
克勞德・吉雷
正午，1661，油彩、畫布，116×159.6 cm，
俄羅斯聖彼得堡艾米塔吉博物館藏。
(p. 139)
圖11-5

漢宮圖
無款，十二世紀末，誤鑑為趙伯駒，冊
頁，絹本、設色，直徑24.4 cm，臺北故
宮博物院藏。(p. 135)
圖11-1

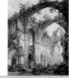
曼格納斯可
強盜歇腳處，c.1710，油彩、畫布，112×162
cm，俄羅斯聖彼得堡艾米塔吉博物館藏。
(p. 141)
圖11-6

席德進
金門古厝，1978，水彩，64.3×102.3 cm，
臺中國立臺灣美術館藏。(p. 136)
圖11-2

泰納
汀騰修道院的內部，1794，水彩、紙，
32.1×25.1 cm，英國倫敦維多利亞與艾伯
特博物館藏。(p. 142)
圖11-7

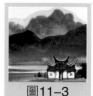
席德進
廟，約1979-80，水墨，68×68 cm，臺中
國立臺灣美術館藏。(p. 137)
圖11-3

佛烈德利赫
橡樹林的修道院，1809-10，油彩、畫布，
110.4×171 cm，德國柏林夏洛坦堡宮殿
藏。(p. 143)
圖11-8

廖繼春
芭蕉之庭，1928，油彩、畫布，130×97 cm，
臺北市立美術館藏。(p. 145)
圖12-1

附
錄
：
圖
版
說
明

圖12-2

李石樵
香蕉園，1983，油彩、畫布，45.5×53 cm，
畫家家族收藏。(p. 147)

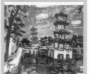
圖13-1

廖繼春
春秋閣，1960，油彩、畫布，45.5×53.5 cm，
畫家家族收藏。(p. 156)

圖12-3

李澤藩
老師作品的印象，1923，水彩、紙，15×19
cm，畫家家族收藏。(p. 149)

圖13-2

廖繼春
東港舊屋，1975，油彩、畫布，38×45.5
cm，畫家家族收藏。(p. 157)

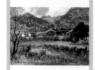
圖12-4

李澤藩
五龍，1968，水彩、紙，36×50 cm，畫
家家族收藏。(p. 149)

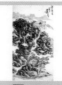
圖13-3

黃賓虹
溪山深處，87.3×47 cm。(p. 159)

圖12-5

李澤藩
香茅油工廠，1956，水彩、紙，55.5×70.5
cm，畫家家族收藏。(p. 150)

圖13-4

郭柏川
北平故宮A，1944，油彩、畫布，45.5×38
cm，私人收藏。(p. 159)

圖12-6

李石樵
田園樂，1946，油彩、畫布，157×146 cm，
臺北市立美術館藏。(p. 152)

圖13-5

郭柏川
臺灣景色，1948，油彩、宣紙，42×52 cm，
私人收藏。(p. 160)

圖12-7

老彼得·布魯格爾
穀物的收穫（八月月令圖），1565，油彩、
木板，119×162 cm，美國紐約大都會美
術館藏。(p. 153)

圖13-6

郭柏川
鳳凰城（臺南一景），1972，油彩、宣紙，
47×39.5 cm，畫家家族收藏。(p. 162)

流轉與凝望

圖13-7

梵谷
播種者，1888，油彩、畫布，64×80.5 cm，
荷蘭歐特婁克羅勒－米勒國立博物館
藏。(p. 163)

圖14-4

劉錦堂
保叔塔，1928-29，水彩、紙，24.5×30.5
cm。(p. 172)

圖13-8

陳植棋
淡水風景，1925-30，油彩、木板，15.8
×22.8 cm，畫家家族收藏。(p. 164)

圖14-5

劉錦堂
芭蕉圖，1928-29，油彩、畫布，176×67
cm，藝術家家族藏。(p. 173)

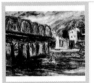
圖13-9

陳植棋
臺北橋，1925，油彩、畫布，45.5×53 cm，
私人收藏。(p. 165)

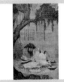
圖14-6

宋人
柳蔭高士圖，十一世紀，軸、絹本、設
色，65.4×40.2 cm，臺北故宮博物院藏。
(p. 175)

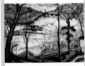
圖14-1

陳澄波
西湖春色，1934，油彩、畫布，45.5×53
cm，林良明收藏。(p. 168)

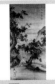
圖14-7

馬麟
靜聽松風圖，南宋(1246)，絹本、設色，
226.6×110.3 cm，臺北故宮博物院藏。
(p. 175)

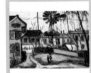

圖14-2

陳澄波
上海風車，1930，油彩、畫布，31.5×41
cm，畫家家族收藏。(p. 169)

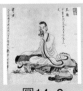
圖14-8

陳洪綬
歸去來圖（局部），明代，卷、絹本、設
色，高30 cm，美國夏威夷美術學院藏。
(p. 176)

陳澄波
淡水中學，1936，油彩、畫布，91×116.5
cm，畫家家族收藏。(p. 170)
圖14-3

附
錄
：
圖
版
說
明

187

藝術家小檔案

仇英（約1509–1552）

明代畫家。字實父，號十洲，太倉（今屬江蘇）人。早年為漆工，後拜周臣學畫以工匠出身，後竟與沈周、文徵明和唐寅並稱為「明四家」。仇英擅長畫人物、山水、花鳥、樓閣界畫，尤精臨摹。畫法師承南宋「院體」，青綠山水纖密俊雅，並兼有文人畫的韻致。作品有【漢宮春曉圖】、【文姬歸漢圖】、【蓮溪漁隱】等。

巴特爾(Pièrre Patel, c. 1605–1676)

法國巴洛克畫家。風格近似義大利大師克勞德(Claude)的如畫風格，往往在風景中加上古典希臘羅馬的建築遺跡，巨幅風景常用於房舍的景觀設計。最有名的作品包括位於巴黎的藍柏特旅館(Hôtel Lambert)的「愛之閣」(Cabinet de l'Amour)。

文徵明(1470–1559)

明代畫家。名壁，字徵明，長洲（今江蘇蘇州）人，與沈周、唐寅、仇英合稱「明四家」，亦工行草。五十四歲時以歲貢生詣吏部試，授翰林院待詔，故稱「文待詔」。畫山水、人物、花卉都極出色。畫風細緻溫雅，氣韻神采，是「吳門派」創始人之一。重要作品如【東園圖】(1530)、【古木寒泉圖】(1549)等。

王蒙(1308–1385)

元代畫家。字叔明，號香光居士，湖州（今浙江吳興）人。趙孟頫甥。元末棄官後隱居臨平（今浙江餘杭臨平縣）黃鶴山，自號黃鶴山樵。明初出任泰安（今屬山東）知州，受胡惟庸案牽累，死於獄中。能詩文，工書法。尤擅畫山水，得舅父趙孟頫筆法，以董源、巨然為宗，自成面目。寫景稠密，布局多重山復水，善用解索皴和渴墨苔點，表現林巒鬱茂蒼茫的氣氛，人亦稱牛毛皴。對明、清山水畫影響極大。後人把他和黃公望、吳鎮、倪瓚合稱「元四家」。存世代表作品有【青卞隱居】、【夏日山居】等圖。

布列東(Jules Breton, 1827–1906)

法國寫實主義大師，作品以鄉間工人、村景為主，表現勞動者的辛勤與尊嚴。布列東生長於法國西北部的鄉間，這便是他特別鍾愛的地區。他曾赴比利時習畫，法蘭德斯大師的風格對他影響甚大。他最負盛名的便是寫實的鄉村風景，晚期漸有象徵主義式風格，特別是【雲雀之歌】(Song of the Lark, 1884)，描寫一年輕農村女子，單獨站立在暈黃夕照裡，手持鐮刀，一身疲憊。此畫廣受歡迎，現收藏於美國芝加哥藝術中心。布列東對當時農村的描寫，大抵以古典技法，呈現寫實功力，使得畫面精緻且富詩意，深受當時學院的推崇，與市場的青睞。

布歇(François Boucher, 1703–1770)

法國洛可可畫家、版畫家、設計師。擅長以華麗、雅緻又不失貴族氣質的技法，輕鬆精巧的線條，深受路易十五情婦龐巴杜夫人的寵愛。其畫中人物纖細可愛的形象為十八世紀洛可可風格最佳代言人。曾經短暫受教於當時法國主要裝飾畫家莫勒安(Le Moyne)門下。布歇的作品喜愛詮釋當時上流社會們的生活情景，如【梳妝】(1742)、悠閒的【下午茶時間】(1739)、或是描寫適意居家生活的【休憩中的女子】(1752)等。雖然布歇的作品於當時受到貴族們的喜愛，然而其過於甜美與飽和的色彩呈現，隨著新古典主義的日漸興起而備受批評。其中又以啟蒙主義大師狄得羅最為嚴厲，給予無情的評價。

布雷克(William Blake, 1757–1827)

英國浪漫時期詩人兼畫家。詩畫常以神祕主義為中心，作品皆由布雷克與夫人親自手工繪製印刷。布雷克正值資本主義、工業革命盛行之時，他強調想像力的靈視超越理性及物質主義。生於倫敦，布雷克自小學習雕版畫，生前以繪畫、插畫為職業，其詩作在死後才為人知曉。水彩畫的風格注重線條的表現性，作品裡詩與畫的緊密結合並包含理性辨證，影響拉斐爾前派兄弟會的風格。最有名的詩集是《天真與世故之歌》(1794)，最佳的插畫作品則是為但丁《神曲》及舊約聖經的《約伯記》所繪。

石川欽一郎(1871–1945)

生於日本靜岡縣。曾留英學習水彩，並在日俄戰爭中擔任英文翻譯。1907年來臺灣任總督府陸軍翻譯，兼任臺北國語學校美術老師，之後返回日本定居，1923年再度來臺任教，總共在臺十八年，培育了許多在地學子，如現在著名的倪蔣懷、陳澄波、廖繼春、李石樵、李梅樹、藍蔭鼎、李澤藩、洪瑞麟等，均出其門下。在石川欽一郎師生的投入之下，先後創立臺灣最早的美術運動團體「七星畫壇」與「臺灣水彩畫會」。石川欽一郎接受正統英國水彩畫技法，田園山水為題材，以文人流利的筆法，採用明、彩度較高的色調，以及強調中景的視野，將臺灣恬靜的農村氣息表現無遺。

石濤（1642–約1718）

清初畫家、畫論家。姓朱，名若極，廣西全州人。明王族之後。父朱亨嘉於南明隆武時，在廣西自稱「監國」，為南明廣西巡撫瞿式耜俘殺。時若極年齡尚幼，乃削髮隱蔽為僧，法名原濟，亦作元濟；後號石濤，又號苦瓜和尚、大滌子、清湘陳人等。早年屢遊安徽敬亭山、黃山。中年住南京，曾在南京、揚州兩次見康熙帝。在京師亦與輔國將軍博爾都等交遊。晚年定居揚州賣畫。擅畫山水，常體察自然景物，主張「脫胎於山水」、「搜盡奇峰打草稿」，進而「法自我立」。所畫山水、蘭竹、花果、人物，講求獨創，構圖善於變化，筆墨恣肆，意境蒼莽新奇，一反當時仿古之風，王原祁也嘆服：「大江以南，當推石濤第一。」著有《畫語錄》傳世，思維精闢，對揚州畫派和近代中國繪畫影響極大。

米勒(Jean Francois Millet, 1814–1875)

法國畫家。出身農家，一生描繪農村生活及大自然景物，而被稱為自然主義畫家，也是巴黎近郊楓丹白露森林邊巴比松村的代表畫家之一。米勒雖出身農家，但仍接受正規的學院教育，也追隨幾位知名的畫家學習。1849年正式落腳巴比松之前，曾經歷一段流離、困頓時光。後來政府訂製一張【乾草工人的休息】(現藏羅浮宮)，才使他如願搬至巴比松定居，並在這裡畫下了許多傳世的知名作品，如【播種者】、【拾穗】和【晚禱】等，對後來的梵谷等人，產生極大影響。

米雷(John Everett Millais, 1829–1896)

英國繪畫神童，自小即嶄露藝術天分，十一歲進入英國皇家美術學院。十七歲則於學院展出。1848年米雷與當時同為學院同僚的羅塞提、亨特共組拉斐爾前派兄弟會。取自詩歌〈伊莎貝爾〉的【拉羅佐與伊莎貝爾】(1849)，是第一件拉斐爾前派風格的作品。米雷在1870年代早期創作了不少具有英國精神的肖像畫。他是一位自我要求嚴格的畫家，對畫中每一個部分都能細心關注，擁有別出心裁的構圖與清晰明確的主題，特別擅長營造畫面唯美效果，像是【奧菲利亞】(1851–52)、【聖母瑪莉亞的信徒】(1851)、【盲女】(1854–56)等。

老彼得·布魯格爾(Pieter Bruegel the Elder, c. 1525–1569)

荷蘭畫家。又稱彼得一世，以與兒子小彼得或彼得二世區別。另又稱「農夫的布魯格爾」，以與兒子的「地獄的布魯格爾」區別。老彼得以描繪農夫生活而知名，而這種風俗畫題材，也成為日後美術史上的特殊畫種。他的生平未詳，尤其童年時代，幾乎不得而知。和他綽號不同的是，他並非農夫，而是一個受過高等教育，且與人文主義學者相交甚篤的知識分子。他的作品類別繁多，有繪畫、版畫、素描等，包含幻想畫、寓意畫、

風俗畫，和《聖經》故事等，其中尤以「十二月令圖」連作，特別膾炙人口。兒子小彼得繼承乃父之風，除風俗畫外，亦畫了許多宗教畫。

老揚・布魯格爾(Jan Brueghel the Elder, 1568–1625)
法蘭德斯第二代大師，因其精巧淳厚的質感，而有「絲絨布魯格爾」的美譽。常以花卉、動物等靜物為主題。他將矯飾主義(Mannerism)傳統的巧思融合了向自然取法的現代精神。經常合作的對象有魯本斯(Peter Paul Rubens)等。老揚・布魯格爾的兒子小揚・布魯格爾承襲乃父北方寫實風格。重要作品如【聖約翰】(1598)、【諾亞方舟】(1613)等。

佛烈德利赫(Caspar David Friedrich, 1774–1840)
德國畫家。哥本哈根學院畢業後，便永久定居在德勒斯登。早期多作細膩的地形風景素描，略施淡彩，表現薩克森地區山間海邊的種種特殊地形景觀，如：多岩的海岸、不毛的山脊，和參天的樹木。1807年之後，開始以油彩作畫，尤其祭壇畫，往往在風景中蘊含特殊的象徵意義，成為浪漫主義畫家。其具象徵意味濃厚的風景畫作，往往予人以宗教性或悲劇性的想像，呈顯人的渺小與無奈，富浪漫主義的思想特色；但畫面形式規整嚴謹，又具古典主義般的崇高莊嚴感。

伯奇歐尼(Umberto Boccioni, 1882–1916)
義大利未來派畫家。曾前往羅馬，與賽佛瑞尼(Gino Severini)同拜巴拉(Giacomo Balla)門下，學習分離派(Divisionism)。1902年至巴黎浸淫印象派與後期印象派技法。1907年定居米蘭，加入馬瑞內堤(Marinetti)主導的未來派運動。他曾積極投入未來派運動為雜誌撰稿等。1915年響應馬瑞內堤的號召而從軍，在一次騎兵練習的意外中去世。重要作品有【疾速行進的馬與房舍】(1914–15)、【行動中的腳踏車騎士】(1913)等。

余承堯(1898–1993)
福建永春人。曾留學日本，於早稻田大學攻讀經濟。後轉入日本陸軍士官學校，鑽研戰術。回國後，投入軍旅，以中將官階退伍。1949年隨國民政府遷臺。一度從事商業，頗為成功，擔任董事長。後自商場退休，獨居作畫賞樂，精通南管。作畫則完全來自我法，無所師承，以乾墨重彩構築出如鐵齒一般的石巒群峰，被視為戰後臺灣水墨畫壇的一則傳奇。1988年由國立歷史博物館為其舉辦九十回顧大展。1993年，以九十五高齡辭世。

克勞德・吉雷(Claude Gellée [Lorrain], c. 1602–1682)
法國畫家。生於洛林省，因此人稱「洛林人」。很早的時候，他便到了羅馬，在此接受有關海洋風景描繪的訓練。他和長他八歲的普桑一樣，一生大部分的時間，都在羅馬度過；但他似乎受到更多著名人士的資助，包括教皇烏爾班八世、西班牙國王，和羅馬王公等等。吉雷擅長在古典、神祕的風景中，加入許多形象被刻意拉長的人物，並且在畫面中融入富有詩意的故事性，形成史詩般的磅礡氣象。也由於他的努力，使得風景畫在西方傳統藝術的分類上，得以大幅提升等級。在法國美術史上，他和普桑是並駕齊驅的兩位大師級人物。

李可染(1907–1989)
生於江蘇徐州，1929年以優異的成績入杭州（國際）西湖藝術院，從林風眠等教授研習西畫。1943年應聘為重慶國立藝專講師；1946年應徐悲鴻之聘為國立北平藝專中國畫教授，並師從齊白石、黃賓虹，潛心於傳統繪畫的研究與創作。1949年後他進一步致力於中國畫的革新，曾深入中國各地紮實寫生，寫實的技巧深厚。李氏山水層疊凝重，博大雄渾，人稱「黑入太陰、白摧朽骨」；其鍾愛的牧牛圖卻又簡明清朗。重要作品如【峽江輕舟圖】(1986)、【五牛圖】(1987)、【黃山雲海】(1982)等。

李石樵(1908–1995)
出生於臺北縣泰山鄉，曾在石川欽一郎門下習畫。1931年考入東京美術學校，後因為家庭因素，不得不暫停學業返臺。待其父與妻病情好轉，卻在其父反對下，仍返回東京繼續學業。1944年返臺定居，曾參與創辦春陽美術協會。光復初期，擅以人物群像表達對社會的觀察與批判。後因為二二八事件後政治戒嚴而轉向其他題材，如風景、靜物等。五十年代並進行抽象風格

的嘗試。晚年旅居美國期間與其後，再度回歸寫實風格。重要作品有【合唱】(1943)、【河邊洗衣】(1946)等。

李昭道（生卒年不詳）

唐代畫家。李思訓之子，擅畫山水樓閣人馬，與其父李思訓共為「青綠山水」之傑出畫家。李昭道繼承家學，並能有所創新，後世稱之為「小李將軍」。李昭道的作品現今罕見，據說是他畫的【春山行旅圖】、【明皇幸蜀圖】等，有可能是後人的摹本。

李梅樹(1902–1983)

世居臺北縣三峽鎮，家境富裕。師範畢業後，從事教職。1928年順利考入東京美術學校，就讀西洋畫科。1935年以【休息之女】獲臺展特選第一席。1939年以【紅衣】入選帝展。1934年李梅樹與陳澄波、顏水龍、廖繼春、楊三郎、李石樵等八人，在臺北成立臺陽美術協會，多年來熱心於美術教學與運動。李梅樹也活躍於地方政壇，曾任三峽鎮農會理事長等職，尤專注於長福巖祖師廟的第三次修建工程，耗費了半生的心血在建廟工程上。他到全省各地名廟參觀，親自繪製設計圖，廣徵匠師。並以民間藝術與學院教學結合，使得祖師廟成為臺灣廟宇難得的瑰寶。李梅樹的作品以人物為主，常以家人為模特兒，用秀美之筆記錄家鄉生活的點滴，寫實之中帶著濃郁情感及永恆的詩意。重要作品除了上述幾幅外還包括【三峽春曉】(1977)等。重要作品藏於位於三峽的李梅樹美術館。

李澤藩(1907–1989)

出生於新竹，進入師範學校，接受石川欽一郎的指導，從此投入水彩畫的世界。畢業後，李澤藩進入當時新竹第一公校（即今之新竹國小）任教，之後並曾到師大及國立藝專開課授業，一生獻身於美術教育。他將鍾愛的桃竹苗一帶客家聚落的風物，化為藝術。最有名的技法是「洗」的功夫。重要作品【吊桶（滿雅村農家風光）】(1937)、【清水斷崖】(1972)等。主要作品藏於新竹的李澤藩美術館。

秀拉(Georges Seurat, 1859–1891)

法國畫家。新印象畫派（點描派）創始人。認為印象派的用色不夠嚴謹，難免出現不透明的灰色；為了充分發揮色彩分割的效果，主張運用不同的色點並列，來構成畫面，追求陽光般明亮的效果。畫法雖然機械單板，但形式極端單純中，反而展現一股詩般的靜謐氣質。【星期日午后的嘉特島】為其代表力作，可惜三十三歲即英年早逝。

林本兄弟(The Limbourg Brothers)

林本三兄弟，均為法蘭德斯哥德派古籍插畫家，大哥最有名，但很難區分三位個別的風格。他們的叔叔正是柏根第公爵的宮廷畫師，在柏根第公爵去世後，三兄弟進入其弟貝利公爵庭下，為私人祈禱書繪製華麗的插畫，合稱【月令圖系列】或稱「風調雨順日課經」(le Très Riches Heures du duc de Berry)，成功結合義大利風格與法蘭德斯的寫實精神，也正是國際哥德派的經典之一。【月令圖系列】並未完成，1416年中斷，約1485年由可隆波(Jean Colombe)接續完成。林本三兄弟對早期低地國區的藝術風格有舉足輕重的影響。

林玉山(1907–2004)

出生於嘉義美街，本名英貴，號雲樵子。幼時受到民間畫師啟蒙，留學東京川端畫學校，開始接受完整的專業美術教育。一年後暑假返臺期間，參加第一回臺灣美術展覽會即獲入選，並與郭雪湖、陳進被譽為「臺展三少年」，自此崛起畫壇。林玉山將其淵博詩文，融入傳統中國繪畫。光復初期時，林玉山擔任省立嘉義中學美術教師，1951年轉往師大美術系執教，直到退休，不論在藝術成就或氣度上均受景仰，桃李滿天下，影響深遠。重要作品如【蓮池】(1930)、【放牛圖】(1948)等。

林風眠(1900–1991)

生於廣東省梅州市，先後進入第戎美術學院及巴黎高等美術學院；1925年返國，即擔任國立北京藝專校長，1928至1938年擔任國立杭州藝專校長，為中國新美術教育的奠基者之一。1938年辭去教職後，輾轉至重慶，潛心探索中西融合的彩墨。文革期間，林風眠曾遭監禁四年，大量傑作被浸入澡缸；1977年以探親為由出國，兩年後定居香港直到去世。林風眠的彩墨實驗

融合中西，畫美女和戲曲人物，採近距離取景，他的人物、花鳥則由漢代畫像磚和瓷畫中得到啟發；並借鑑西洋大師馬諦斯、畢卡索和中國民間剪紙、皮影的變形與簡化法塑形，可謂雅俗兼具。1980年代末期，林風眠的許多作品變得粗糲強悍，似乎又回到早年所致力的揭示社會不義的藝術使命。重要作品如【生之欲】(1924)、【宇宙鋒】（約1950年代）、【水上】(1961)等。

洪瑞麟(1912–1996)

生於臺北縣大稻埕。1927年進入由倪蔣懷出資的「臺灣繪畫研究所」，接受石川欽一郎的指導。1930年進入日本帝國美術學校。1938年7月回到臺灣，並到倪蔣懷經營的瑞芳煤礦工作，自此開始以礦工為題材，建立獨樹一格的風格。洪瑞麟的礦工畫，擅以簡練、粗獷卻又流暢的筆觸來勾畫輪廓，表現對弱勢族群的深切關懷，充滿悲天憫人的情懷。評者常以米勒、盧奧與其比較。重要作品有【礦工頌】(1960)、【礦工萬仔】(1946)等。

范寬（？–約1026)

北宋畫家，生卒年未詳，天聖年間(1023–1032)尚在。字仲立，因性情寬和，人稱范寬。華原（今陝西耀縣）人。常往來汴京、洛陽。初學李成，繼法荊浩，後感「與其師人，不若師諸造化」，而移居終南山、太華山，對景造意，不取繁飾，自成一家。落筆雄健凝煉，使用狀如雨點、豆瓣、釘頭的皴法畫山。山頂植密林，水邊置大石，屋宇籠染黑色，畫出秦隴間峰巒渾厚、峻拔逼人之景象，評者以為「得山之骨」。與關仝、李成形成五代、北宋間北方山水畫的三個主要流派。存世巨作【谿山行旅圖】現藏臺北故宮博物院。

倪瓚(1301–1374)

元書畫家。初名珽，字元鎮，號雲林子、幻霞子、荊蠻民等。無錫（今江蘇）人。家豪富，築「雲林堂」、「清閟閣」收藏圖書文玩，並為吟詩作畫之所。初奉禪宗佛教，後入全真教。元末，盡散家財，浪跡太湖、泖湖一帶，寄居田莊佛寺。擅畫水墨山水，宗法董源，參以荊浩、關仝，自創「折帶皴」寫畫山石；畫樹則兼師李成。所作多取材太湖一帶景色，疏林坡岸、淺水遙岑，意境清遠蕭疏，自謂「逸筆草草，不求形似」，聊寫胸中逸氣。其簡中寓繁、似嫩實蒼之風格，對明清文人水墨山水頗具深遠影響，被視為「文人畫」之代表。後人把他與黃公望、吳鎮、王蒙合稱「元四家」。存世作品有【雨後空林】、【江岸望山】等。

唐寅(1470–1523)

明代名畫家，吳縣（今江蘇蘇州）人，字伯虎，號桃花庵主，是南京解元，江南第一風流才子。與仇英、沈周、文徵明，世稱「吳門四家」即「明四大家」。唐寅博學多能，吟詩作曲，能書善畫，卻經歷坎坷，在進京考試時，曾因鄉人作弊受連累而被取消資格，導致日後行為放浪不羈。在繪畫中則獨樹一幟，巧妙結合文人畫的蕭逸傳統與當時市場品味。重要作品有【溪山漁隱圖】、【杏花仕女圖】、【山路松聲】等。

席德進(1923–1981)

出生於四川省，五歲開始習畫，1948年畢業於杭州藝專，隨後來臺任教於嘉義中學。1952年辭職到臺北專事創作，1962年應美國國務院之邀請，走訪美國各地美術館，親炙現代藝術的原創地。此時正值普普藝術(Pop Art)、歐普藝術(Op Art)、硬邊藝術(Hart-Edge Art)等現代藝術蓬勃發展，對席德進的影響非常強烈，在以後的油畫作品中，常利用本土建築造形和色彩，摻和了歐普和硬邊藝術的形、色表現。居住美國一年後，在法國停留達三年之久。返回臺灣後，他將中西繪畫做靈活的融合，也是最早把臺灣山川之美畫出來的人，力倡臺灣古蹟舊宅的維護。1981年因胰臟癌病逝臺北。重要作品如【紅衣少年】(1962)、【古厝】(1978)等。

徐悲鴻(1895–1953)

江蘇宜興人，父親便是畫家。1915年赴上海，得識康有為，1919年官費赴法國習畫。1927年返國，曾任中央大學藝術系教授、北平大學藝術學院院長等職。徐悲鴻力求以西方古典寫實的精

神，投注中國水墨畫之中，豐富了中國畫的體積，與空間的表現力；其筆下的駿馬，尤其受到人們的讚賞。徐悲鴻的一生致力於復興中國藝術為己任。抗戰時期，將自己作品帶到南洋、印度等東南亞地區展覽，並將全部收入捐獻給祖國。著名作品有油畫【田橫五百士】(1930)、水墨畫【愚公移山】(1940)、【奔馬】(1941)等。

根茲巴羅(Thomas Gainsborough, 1727–1788)

英國畫家，擅長風景、人物畫。生於索福克郡(Solfolk)，1740年前後前往倫敦，1752年回鄉成立畫像工作室，1759年搬到巴斯，接受社會名流的委託製作肖像畫。1768年獲選進入皇家藝術學院後定居倫敦，繼續輕巧明快的筆觸，婉約閃亮的色彩，成為皇室成員的最愛。他個人最熱中的題材其實是風景畫。根茲巴羅的畫風獨特，融合了法國雕版印刷、荷蘭風景畫、魯本斯(Rubens)、與范戴克(Van Dyck)的影響。重要作品有【安德魯斯夫婦】(約1750)、【收割馬車】(約1767)、【藍衣仕女】(約1770年代)。

泰納(Joseph Mallord William Turner, 1775–1851)

英國畫家。早年自學水彩畫，曾為建築師助手。善於描摹並鑽研十七世紀歐洲風景畫。曾任皇家美術學院院長和透視學教授。後遊歷法、德、瑞士、義大利等國，觀察描繪各地風景，出版畫集，也為《聖經》、文學作品繪作插圖。晚年探索光與色的表現效果，融合水彩與油畫技法，尤具特色。他曾為描繪暴風雨，將自己綁在船桅中去體會大自然的力量，作品充滿動態感，對當時畫家及後來的法國印象派繪畫，均產生深遠影響。

馬奈(Edouard Manet, 1832–1883)

法國畫家。馬奈的作品廣泛且深遠地影響了法國繪畫，其簡單的色塊、強烈且俐落的筆觸與明確的構圖，啟發了後來印象派的誕生與現代藝術的發展。馬奈出生於巴黎，就讀於巴黎法國多馬時裝設計學院。家境富裕，年輕時即遊歷德國、義大利及尼德蘭等地，學習古典大師的技法。馬奈醉心於尼德蘭繪畫，而他早期的作品也是以表達現實生活中的各種情趣為主。1863年馬奈在沙龍落選展中展出著名的【草地上的午餐】，引起藝文界極大的震撼與來自藝評家嚴厲的批評。其後馬奈不斷參加沙龍展，並期望能夠獲得青睞，然而，馬奈式的寫實風格，顯然與當時正統學院派不符，如【奧林匹亞】(1863)、【短笛手】(1866)。因此，他一直飽受爭議，雖然馬奈和印象派成員往來密切，然而卻不曾加入組織，更不喜愛外界將他與其他畫家相提並論。馬奈與當代著名作家左拉為莫逆好友，從【左拉肖像】(1868)中可見一斑，在一片攻擊馬奈作品的聲浪中，左拉一直極力為其風格辯護。

馬瑞內堤(Filippo Tommaso Marinetti, 1876–1944)

義大利未來派的創始者，是詩人兼藝評家。1905年創立《詩》雜誌，開始文藝聖戰，企圖將文學從傳統語言的標點符號、語法結構裡解救出來，並宣導「自由詩」的概念。1909年2月20日，馬瑞內堤首先在巴黎《費加洛報》上發表未來主義宣言，聲名大噪，他相信暴力是社會進步的重要基礎，機械文明是未來世界的主要模式，藝術家尤其應該全面擁抱。隔年前衛藝術家如巴拉(G. Balla)、伯奇歐尼(U. Boccioni)、賽佛瑞尼(G. Severini)紛紛加入其陣營。他們經常舉行小型的表演會，有時樂器演奏、詩歌誦讀、或是畫作展出，臺上大肆抨擊當道，臺下則噓聲不斷。第一次世界大戰開始後，馬瑞內堤等人公開支持墨索里尼的法西斯政權，並且從軍以示忠貞。馬瑞內堤最後死於沙場。

馬遠

南宋畫家。生卒年未詳。字遙父，號欽山，祖籍河中（今山西永濟），出生錢塘（今浙江杭州）。為畫院世家，自曾祖以降，均為畫院待詔。他繼承家學，光宗、寧宗時(1190–1224)歷任畫院待詔。擅畫山水，取法李唐，能自出新意，下筆遒勁嚴整，設色清潤。山石多以帶水作大斧劈皴，方硬有稜角；樹葉有夾筆，樹幹用焦墨，多橫斜開折之態。畫作多作「一角」或「半邊」之景，構圖別樹一格，有「馬一角」之稱。後人亦視此為南宋偏安之寫照。又兼精人物、花鳥，與夏圭合稱「馬夏」。為「南宋四家」之一。存世作品有【踏歌】、【華燈侍宴】等圖。

馬麟（約1195–1264）

南宋畫家。為馬遠之子。先世河中人（今山西永濟縣），後遷居浙江錢塘。為繪畫世家，祖父馬世榮為紹興畫院待詔，父馬遠為光宗、寧宗朝畫院待詔。由於家學淵源，自小受藝術薰陶，為其藝術造詣奠定深厚基礎。曾任職南宋寧宗、理宗朝畫院，位至祇侯。山水、人物、花鳥均極擅長，畫名幾與父齊。【靜聽松風】、【秉燭夜遊】均為其存世名作。

曼格納斯可(Alessandro Magnasco, 1667–1749)

義大利畫家，生於慈內瓦(Genoa)，大多數時間都在米蘭。結識大師瑞奇(Sebastiano Ricci)是他人生轉捩點，使他放棄了原先擅長的大幅人物畫，轉而從事奇幻風景畫。這些畫描寫氣候惡劣的鄉下，其間頹圮的建築往往淪為乞丐居或強盜窩，修長的人物造形多半是僧侶、吉普賽人、巫婆、旅行商賈等。他略帶神經質的筆觸，而光線往往有著令人毛骨悚然的效果。重要作品有【狂飲作樂圖】(約1710年代)、【牢裡的審問】(約1710年代)。

康斯塔伯(John Constable, 1776–1837)

和泰納齊名的英國十九世紀風景畫家。其早期作品雖頗受認可，也成為皇家美術院正式會員，但真正引起重視，並產生影響，應是1806年自英格蘭西北部湖泊區旅行回來以後的創作。1824年以【乾草堆】一作，在巴黎沙龍展中獲得金牌。他對天空、水邊、草地、樹木的觀察與描繪，深深影響了之後的巴比松畫派，甚至浪漫主義繪畫，如德拉克洛瓦即深受啟發。他是一位能將眼前景物，快速而自然的納入畫面，並加以適當重組，以表現出自然景物細膩且動人之處的偉大風景畫家。

張彥遠（約815–875）

唐代藝術評論家，在所著《歷代名畫記》裡，將中國繪畫分為六門，即人物、屋宇、山水、鞍馬、鬼神、花鳥等。張彥遠對於書法與繪畫的關係，也提出「書畫用筆同法」(《論顧陸張吳用筆》)和「工畫者多善書」(《論畫六法》)的觀點，即所謂「夫物象必在於形似，形似須全其骨氣，骨氣形似皆本於立意而歸乎用筆。」張彥遠強調了用筆與立意造形的關係，奠定中國書畫對筆法的絕對重視，以及書畫同源的精神。

張擇端

北宋畫家，繪製【清明上河圖】，充分反映當時京都汴梁（今開封）及汴梁河兩岸清明時節繁榮的社會生活、建築和地理風光，是中國風俗畫的經典代表。

梵谷(Vincent Van Gogh, 1853–1890)

荷蘭畫家，後期印象派代表人物之一。父親是牧師，他當過店員、教師、礦區傳教士等，均因違反傳統作為，而不容於當時社會。後立志當畫家，因其家族為歐洲知名大畫商，先從表兄學習，後因無法接受傳統教法，而決定自學。畫了不少礦區、農村等中下階層人物的生活。初期用色較暗，如【食薯者】(1885)等。1886年至巴黎，受印象派及日本浮士繪影響，先用點描畫法，後來變為強烈而亮麗的色調、跳動的線條、凸出的色塊，表現其主觀的感受和激動的情緒。其畫風後來被野獸派及表現派所取法。後因精神分裂的病痛折磨而自殺。其大量信札忠實反映了他的生活實況及藝術思想，由其弟媳整理成《梵谷書信集》。代表作品有大量的【自畫像】和【向日葵】等連作。

畢卡索(Pablo Ruiz y Picasso, 1881–1973)

西班牙畫家，二十世紀現代畫派主要代表。出身圖畫教師家庭，從母姓。曾在巴塞隆納及馬德里美術學院學畫。1904年定居巴黎。1907年和布拉克創作立體主義繪畫，主張畫家的職責不是借助具體物象來反映現實，而是創造抽象的造形來表現科學的真實。採取同時卻不同角度的表現手法，來描繪物象；也採用實物貼在畫面，影響後人。一生畫風迭變。二次大戰前後完成【格爾尼卡】(1937)巨作，抗議德、義等法西斯主義者的侵略西班牙。此畫結合了立體主義、寫實主義和超現實主義風格，表現痛苦、受難及獸性，為其代表作之一。晚期作了大量雕塑和陶器，均有傑出成就。是廿世紀最重要且具知名度的畫家。

畢沙羅(Camille Pissarro, c. 1830–1903)

法國印象派畫家。生於加勒比海的維京群島。1855年赴巴黎學

圖 12-1　廖繼春，芭蕉之庭，1928，油彩、畫布，130×97 cm，臺北市立美術館藏。

婦女忙著整理家務，又因為天氣炎熱，腳步放慢了，散發一種懶洋洋的氣息。芭蕉樹正是南國風光的象徵，矗立在左方，占據我們視覺最重要的位置，幾乎以靜物畫的手法呈現。芭蕉葉朝各個方向開展，像是在展現畫家寫實的功力，最靠近我們的一片葉子因透視法而顯得侷促。短短肥肥的葉子和畫面中央一女子短肥的身軀相呼應，產生一種幽默趣味。整體畫面來說，樹葉的姿態曼妙，有音樂的旋律感。其他的人、物僅以側面或背面呈現。但是就畫面的比例來說，芭蕉樹的陰影同樣具有主題性，陰影落在地面或牆面上，或村婦的衣著上，反而比樹的實體更具戲劇的張力，在炎熱太陽的蒸發下，輕輕晃動著。庭院沿著右下到左上的對角線展開，指向庭院的另一扇門，暗示空間的進深，減緩直立芭蕉樹太靠近觀者所帶來的壓迫感。右方一株較小的芭蕉樹與左方的一株形成一個拱門似的結構。這兩株樹重疊的陰影旁，我們看見一長方形窗戶。窗戶上的垂直鐵條是此幅畫最具幾何性的細節，在充滿浪漫詩意的氣氛中，強調出畫家嚴謹的透視手法。畫面中央一面在豔陽下閃亮的牆壁上，有兩扇赭紅色窗戶，好似畫面的眼睛，邀請我們定神看去，就會發現顏色的強烈運用，黃、綠、藍、紅等鮮豔原色在白花花的陽光下愈顯耀眼，依稀可見廖繼春後來近乎法國野獸派的風格，但緊實的建築物線條穩定了色彩並置可能造成的晃動搖曳。在這裡，時間似乎因陽光的冶豔而放慢了腳步。近景有一隻雞在樹蔭下覓食，更傳達一種悠閒、安靜的農村韻致。

香蕉園的題材似乎是臺籍第一代畫家的鍾愛。在李石樵 (1908–1995) 暢遊美歐後，充滿臺灣鄉土風格的香蕉樹反而成為「新」的題材。【香蕉園】（圖 12–2）中，右方的香蕉園占據畫面三分之二，其深綠與褐色調與左後景的白色現代高樓形成幽默對照。直立的香蕉樹也與現代高樓的橫向樓層相對比。由一條小

圖 10-6　李可染，人在萬點梅花中，1961，設色，57.5×45.7 cm，
藝術家家屬自藏。

流轉與凝望

李可染的【人在萬點梅花中】（圖 10-6），紮實地表現盤根錯節的梅枝，鮮紅的花瓣與濃黑的枝幹似乎要將其餘的事物吞噬，但是又靈巧地留下太湖石以淡墨渲染的空間，在空間的經營上，比王蒙來得親和。此幅有版畫的風格，濃淡墨不以遠近分，反而以題材論。中央的亭子或許是視覺重心，由兩處的梅花簇擁著。正是黃賓虹所謂「筆墨之妙，尤在疏密。密不容針，疏可行舟」的「密」。紅色若依佛教說法，是顏色之最，象徵塵世美麗之絕，也同時是虛幻之極。但李可染作品中的紅，已經可以脫離那種懷疑色彩、鄙夷形象的文人畫窠臼，鮮活地反映天地間的蓬勃朝氣。中間有漫畫般的人物，以西方的穿著入畫，表現出一種與時代同進的樂觀。不再是孤高的文人畫，而是可親近的風景。更有一種春天梅花盛開，一方面懷著巨大的喜悅，一方面不知如何應對的惶恐。

受到李可染的影響，由四川來臺的席德進 (1923–1981) 在晚期風景畫作品，也以濃墨渲染為主要技巧。1979 年，一系列以臺灣北部海濱岩石為主題的海山風景，是其藝術的另一高峰。致力於中國繪畫現代化的席德進，選擇以水彩為

圖 10–5　李可染，黃
海煙霞，1962，68×
46.3 cm。

圖 10–4　黃賓虹，桃
花溪，1953，38.5×51
cm。

在中國停留期間他的作品在兩種作風間徘徊：處理西湖等富有傳統歷史的風景，他的畫筆便較瑣碎猶豫；但描寫上海現代街景時，構圖便較統一，顯現其原有的學院嚴格訓練，如【上海風車】(圖14-2)。

此畫中各個建築清清楚楚的排列，各級層次也分明清晰，尤其是中景覆蓋著白雲的道路，區隔開後排建築與之前的圍籬，更是神來之筆。由前景延伸到中景的分岔道路，透露了陳澄波較具個人性的扭曲線條，反而威脅著由理性建築以感性分隔式。標題所指的風車矗立在近中央的位置，其自立的線條再由旁邊蕭條的樹木所強調，似乎要將後排的理性建築以感性與理性雙重力量的抗衡揭示了畫家日後的個人探索風格，有異於早期東京學院的嚴謹理性。【西湖春色】與【上海風車】同樣說明了陳澄波對線條的特別熱中。他曾經解釋：

我因一直住在上海的關係，對中國畫多少有些研究。其中特別喜歡倪雲林與八大山人兩位的作品。倪雲林運用線描像整個畫面生動，八大山人則不用線描，而表現偉大的擦筆技法。我近年的作品便受這兩人的影響而發生大變化，我的畫面所要表現的，便是線條的動態，並且以擦筆使整個畫面活潑起來，

圖 14-2 陳澄波，上海風車，1930，油彩，畫布，31.5×41 cm，畫家家族收藏。

圖 14-3 陳澄波，淡水中學，1936，油彩，畫布，91×116.5 cm，畫家家族收藏。

或者說是，言語無法傳達的，某種神秘力滲透入畫面！這便是我作畫用心處。我們是東洋人不可以生吞活剝地接受西洋人的畫風。一條條的線條在畫面構圖上扮演了重要的角色，但以我的個性或描寫法而言，此方法效果弱，所以我最近，隱藏綠線條於擦筆之間來描繪恐怕最好，然而從今以後便是以我曾嘗試的方針，配合雷諾瓦性的動感，較合的擦筆及筆勢運用方法，加上東方較濃厚的色彩，別無其他。❿

隱藏於擦筆裡的綠條，加上東方厚重的色彩，在【淡水中學】（圖 14-3）中最為明顯。此畫產生於他回臺後自我學習的高峰期，抒情趣味大於寫景。俯

❿ 原載於《臺灣新民報》1934，秋。引自顏娟英，《陳澄波》，臺北：藝術家，頁44。

畫，之後與莫內、塞尚成為好友，並受到柯洛、米勒影響。普法戰爭時一度避難倫敦。畫作多為農村及城市景致，畫風樸實且具詩趣。也曾一度受秀拉影響，嘗試繪作點描畫作。傳世作品有【紅屋頂】(1877)、【蒙馬特大街】(1897)、和「農家」系列等。

莫內(Claude Monet, 1840–1926)

法國畫家，印象派創始者之一。印象派名稱即來自當時批評家對其【日出‧印象】一作的嘲笑而來。初隨布丹(Boudin)學習，並受柯洛影響；後轉向外光的描寫，馬奈和泰納的作品均給了他很大的啟示。曾長期探討色與空氣在不同時間和光線下，對同一物體的影響，並連續進行多幅研究性的作品描繪。企圖從自然的光色變化中，掌握瞬間的感受，是最具印象派特色的一位印象派畫家。【麥草堆】、【浮翁大教堂】、【睡蓮】等系列連作，均為其代表作。

莫利索(Berthe Morisot, 1841–1895)

法國畫家與版畫家，她是第一位加入印象派的女性畫家。生於富有的家庭，莫利索不顧家人的反對，選擇以藝術作為志業。曾經向柯洛(Camille Corot)習畫，後來與馬奈(Edouard Manet)志同道合。他們的印象派主張較為保守，捨棄其他印象派畫家熱中的光學實驗，以較符合自然的框架來調配色彩，但是她鼓勵馬內採用印象派的高彩度，並捨去黑色。莫利索擅長的題材是女人與小孩。她與美國女畫家瑪麗‧卡賽特(Mary Cassatt)同為十九世紀後期最重要的女畫家。莫利索的代表作品有【搖籃】(1872)、【捉迷藏】(1873)。

莫里斯(William Morris, 1834–1896)

英國設計師、詩人、社會主義者，他的平面設計引發十九世紀下半葉的藝術與工藝運動 (Arts and Crafts Movement)。莫里斯倡導回歸手工業並摒棄品味的規格化。藝術史家通常認為他與拉斐爾前派兄弟會有親密的合作關係。莫里斯生於大倫敦都會區，曾進入牛津大學就讀，結識畫家柏恩瓊斯 (Edward Burne-Jones)。1858年他、柏恩瓊斯還有羅塞提 (D. Rossetti) 負責製作牛津辯論會堂的濕壁畫，同年並發表【君尼維皇后的辯護】(*The Defense of Gunevere*)，在詩畫中皆擁護中古時代的理想。1860年代莫里斯開始革新室內與家具設計，起先是受教堂委託，後來慢慢擴展到一般住家的日常用品。他最有名的設計便是雛菊壁紙。他對藝術的定義回溯到中古時期，藝術家其實便是工匠，藝術就是歡喜勞動的成果；藝術要為製造者與享用者一樣帶來歡樂。莫里斯很多社會主義的思想來自羅斯金(John Ruskin)。1887年他並與愛爾蘭詩人兼劇作家蕭伯納(George Bernard Shaw)在倫敦舉行一次政治示威。為了實踐他對古籍的愛好，莫里斯成立了克姆斯考特出版社(Kelmscott Press)，出版喬叟(Geoffrey Chaucer)詩集，重新翻譯魏吉爾(Virgil)的《依尼亞德》(*Aeneid*)及《奧德塞》(*Odyssey*)等經典。

郭柏川(1901–1974)

字少松，生於臺南。東京美術學校西洋畫科畢業，曾任教北平、及臺南成功大學。一生力求將古典中國繪畫精神融注於西洋畫表現中。偏重氣勢經營，充分把握書法用筆之奧妙。技法上獨創以油彩融入松節油在宣紙上做油畫，有水彩與油畫二者綜合特色，因此在平面上雕琢出立體的靈透，使得中國傳統水墨有了「光」的表現。重要作品如【北平故宮】(1939)、【淡水朝陽】(1953)。

郭雪湖(1908–)

原名金火，出生於臺北大稻埕，早年從傳統書畫家蔡雪溪學畫。與林玉山、陳進一同入選第一屆「臺展」東洋畫部後，一夕成名，並稱「臺展三少年」。郭雪湖一直維持其纖巧豔麗的膠彩畫風格，晚近移居日本、美國。重要作品如【圓山附近】(1928)、【南街殷賑】(1930)。

郭熙（約1000–約1090）

北宋畫家，字淳夫，河陽溫縣（今屬河南）人。神宗熙寧(1068–1077)間為圖畫院藝學，後任翰林待詔直長。工畫山水，取法李成，山石多用卷雲或鬼臉皴筆法。畫樹枝如蟹爪下垂，筆勢雄健，水墨明潔。早年風格較偏工巧，晚年轉為雄壯。常於巨幅

高壁，作長松喬木、迴溪斷崖、峰巒秀拔、雲煙變幻之景。後人將他與李成並稱「李郭」，和荊浩、關仝、董源、巨然同屬五代、北宋間山水畫大師。存世作品【早春圖】，為臺北故宮博物院鎮院之寶。另有【關山春雪】、【窠石平遠】、【幽谷】等圖。畫論由子郭思纂集為《林泉高致》傳世。

陳洪綬(1599–1652)

明代畫家，字章侯，號老蓮，諸暨楓橋（今屬浙江）人。長於花鳥、山水、尤精人物。個性孤傲，不拘禮法。崇禎時曾一度被召入宮臨摹歷代帝王像。明亡後，逃進山裡，喬裝為和尚，名悔遲，後來在杭州賣畫。他的花鳥、山水畫構思新穎。他畫人物，造形簡約誇張，富有漫畫裝飾趣味，史稱「變形主義」，其實是追尋吳道子的六朝古風。最特別的是為文學作品所做的版畫插圖，有【西廂記】、【九歌圖】(1618)、【屈子行吟圖】等，其他作品如【宣文君授經圖】(1638)、【歸去來兮圖】(1650)等。

陳植棋(1906–1931)

出生於七星郡汐止街橫科里。就讀臺北師範學校四年級時，因參與學潮事件，被開除學籍。1925年東渡日本，進入東京美術學校洋畫科及本鄉繪畫研究所，對鼓勵後進不遺餘力，並與友人組織七星畫壇及赤島社等團體。畫風近後期印象派，色彩明快，線條活潑。因為創作過分操勞，罹患肺膜炎，得年僅廿六歲。重要作品如【淡水風景】(1930)、【夫人像】(1927)等。

陳進(1907–1998)

出身於新竹香山世家，曾赴日本東京女子美術學校習畫藝，是日據時期臺灣女子學畫的第一人。深受日本美人畫的影響，她所描繪的一系列仕女畫，忠實記錄了時代的面貌。二十歲不到的陳進入選第一屆臺展東洋畫部，與林玉山、郭雪湖共獲「臺展三少年」的美譽。後雖經歷五、六十年代正統「國畫」之爭，其所謂「東洋」派的風格與題材受到壓抑，陳進仍維持一貫嫻靜雅致的精神。她的題材並非局限於仕女與室內擺設，在屏東高女執教時以寫實的筆記錄原住民生活，後也將視野擴展到佛教釋迦牟尼的故事。幸而近年來名聲有所平反，重要作品如

【合奏】(1934)、【優閒】(1935)等。

陳澄波(1895–1947)

臺灣嘉義人。臺北國語學校師範部畢業。1924年赴日入東京美術學校圖畫師範科。1926年以【嘉義街外】一作入選「帝展」，為臺灣第一人。1929年東京美術學校畢業後，赴上海新華藝專等學校任教。上海事變後，於1933年返臺。1934年與臺灣藝壇同好共組「臺陽美術協會」，致力提升臺灣藝術。1945年二次大戰結束，他以通曉北京語並有中國經驗，熱心參與政治，然在1947年二二八事件中，遭到槍決，成為時代悲劇的犧牲者。享年五十三歲。其作品充滿強烈情感，以質樸筆法，寫滿腔熱情。【夏日街景】(1927)、【嘉義公園】(1937)、【淡水】(1935)等，皆為其傳世之作。

傅抱石(1904–1965)

原名瑞麟，號抱石齋主人，生於江西南昌。傅抱石出身貧寒，1926年畢業於江西省第一師範學藝術科，留校任教。曾得到徐悲鴻的提攜，赴日留學，回國後在南京中央藝術大學擔任教授。抗戰時期他居住四川八年，創作發生了飛躍的長進。善於把水、墨、色融合為一體；在布局上，常將頂峰延伸出紙外，不留天空，形成遮天蓋地的磅礴氣勢。他還擅繪水和雨，獨創「抱石皴」法。他的人物畫也自成一格，大多以古代文學名著為創作題材。代表作有【大滌草堂圖】(1942)、【九歌圖冊】(1954)、【巴山夜雨】(1943)等。

斯塔布（George Stubbs, 1724–1806）

英國浪漫時期畫家，擅長動物，特別是馬匹。他研究動物的解剖學，甚至曾經為約克郡醫院的醫學生授課，當然也呈現在敏銳的藝術洞察力上，幾乎當時所有歐洲名駒都曾受過他的畫筆禮讚。此外他也擅長描繪野生動物、肖像雅集、鄉村景色之類的畫。但是他廣泛的藝術成就直到二十世紀才漸為人肯定。1781年斯塔布正式成為皇家藝術學院成員。重要作品如【遭獅子攻擊的馬】(1762-65)、【口哨外套（筆者按：一名駒之名）】(1761-62)、【堆乾草】(1785)等。

普桑(Nicolas Poussin, 1594–1665)

法國古典主義繪畫奠基人。年輕時期深受當時風格主義感染。1624年以後長居羅馬，研究藝術理論及文藝復興盛期繪畫，探討古典雕塑的人體比例，及音樂格調在繪畫上的運用；又鑽研自然景物的色彩透視等問題，逐漸形成古典主義理論與藝術風格。作品多以宗教、歷史、神話為主題，畫風嚴謹，尺幅較小，精工細琢，曾為法國國王路易十三聘為宮廷畫家。後返回羅馬，繼續創作並培養後進。是奠定法國近代繪畫發展基礎的重要大師。

華鐸(Jean-Antoine Watteau, 1684–1721)

出生於曾為西班牙屬地的法蘭德斯地區。1702年他前往巴黎，進入新古典主義畫家吉隆(Gillot)的畫室。在盧森堡宮殿工作期間，親眼目睹巴洛克大師魯本斯真跡【愉悅的攝政女皇】，這件作品是日後華鐸的繪畫風格帶來了很大的啟示，尤其畫作中所營造出的甜美畫面，輕鬆愉快的氣氛與豪華、瑰麗的色彩等等。在華鐸的作品中，畫家已經擺脫傳統神話故事裡，只有神仙們才享受的歡樂情節，在這裡，他以一個全然新穎的主題，描繪人間愉悅生活情景為背景，為日後將近一個世紀的繪畫風格，開啟了一個名為洛可可的藝術風潮，主要描繪一群無所事事，每天都在煩惱「情」為何物的上流社會仕女們與男女之間的各種情愛問題等等。其作品有【西特拉島朝聖】(1717)、【音樂舞會】(1718)、【任性的女子】(1717)等。

黃土水(1895–1930)

生於臺北艋舺木匠之家。自小即嶄露木雕天分。臺北國語學校公學師範部畢業後，由當時校長推薦，進入東京美術學校木雕部進修。1920年以優異的成績畢業。黃氏雕塑的造詣與成就是多面性的，除木雕、石雕外，在塑造方面也展現驚人才華。黃氏自1920年以後，作品即連續入選帝展（日本帝國美術展覽會），在當時臺灣社會造成震撼，並對當時愛好藝術的臺灣學子，產生極大鼓舞作用。黃氏創作，由民間傳統藝術入手，之後融合學院紮實訓練，吸收法國羅丹雕塑觀念，以探索臺灣鄉土風物的表現為主要題材，特別是「水牛」系列作品最吸引人心。惜英才早逝，1930年病逝日本，享年僅三十六歲。【甘露水】(1921)、【釋迦立像】(1927)、【水牛群像】(1930)均為其傳世之不朽力作。

黃公望(1269–1354)

元代畫家。江蘇常熟人，本姓陸，名堅，字子久，號大癡。父母早逝，繼永嘉黃氏。與吳鎮、倪瓚、王蒙合稱為「元四大家」。黃公望善畫山水，拜趙孟頫門下，上師董源、巨然、荊浩、關仝、李成諸名家，晚年自成一家。水墨畫皴紋極少卻筆勢雄偉，意念恢弘，有「峰巒渾厚，草木華滋」之評。其傳世代表作品【富春山居圖】(1348–50)，描繪的是晚年山居的景色，歷時三年斷續完成，景物排列疏密有致，墨色濃淡乾濕並用，極富於變化。重要作品另有【天池石壁圖】等。

黃賓虹(1864–1955)

名質，字朴存，號賓虹。祖籍安徽歙縣，出生於浙江金華。後居上海三十年，主要從事新聞與美術編輯工作，後轉教育工作，曾在北京、杭州等地美術學院任教。作品渾厚華滋；喜以積墨、潑墨、破墨、宿墨互用，使山川層層疊起，氣勢磅礴，最負盛名即所謂「黑、密、厚、重」的畫風。代表作品如【山水卷】、【蜀江歸舟圖】、【焦墨山水】、【九子山】等。

塞尚(Paul Cézanne, 1839–1906)

法國畫家，後印象派代表人物。早期參與印象主義活動，之後隱居法國南部，從事繪畫理論的思考。解構了文藝復興以來西方繪畫所建立的「一點透視法」和「色彩漸層明暗法」，將繪畫由感官視覺的認識，帶入理性認知的表現；建立了形、色、節奏、空間本身的意義，影響後來畢卡索等人的立體主義，被稱為「現代繪畫之父」。有所謂「塞尚之前」、「塞尚之後」的說法，呈顯他在美術史上標竿性的重要地位。

董源(?–962)

字叔達，江南鍾陵人。曾任南唐北苑副使，故人稱「董北苑」。善畫山水，兼工畫牛、虎、龍、水。董源與巨然皆好以淡墨描

繪江南的淋漓水鄉，尤擅長用披麻皴，線條圓潤細長，並綴以點子皴。重要作品如【洞天山堂圖】、【龍宿郊民圖】、【夏山圖】等。

廖繼春(1902-1967)

生於臺中洲豐原郡。1924年進入東京美術學校的圖畫師範科，曾師事日本野獸派畫家梅原龍三郎，與另一位臺籍畫家陳澄波是摯友。長期任教於師大、藝專、文化學院等校，對臺灣西畫壇影響甚大。廖繼春早年習自日本外光派，於1962年受美國國務院之邀，至歐美學習當代藝術，受法國後印象主義、野獸主義、抽象繪畫影響及美國抽象表現主義衝擊，風格愈趨成熟。融合抽象與主觀具象，流露臺灣的鄉土，絢麗色彩、筆觸奔放，是甚富臺灣特色的野獸派風格。重要作品如【芭蕉之庭】(1928)、【港】(1964)等。

趙孟頫(1254-1322)

元書畫家、文學家。字子昂，號松雪道人，水精宮道人。湖州（今浙江吳興）人。宋宗室。入元，世祖忽必烈搜訪遺逸，經程鉅夫薦舉，官刑部主事；後累官至翰林學士承旨，封魏國公。工書法，篆、籀、分、隸、真、行、草，無不冠絕。所窗碑版甚多，圓轉遒麗，人稱「趙體」。擅畫山水，取董源或李成，人物、鞍馬師李公麟和唐人筆法。亦工墨竹花鳥，皆以筆墨圓潤蒼秀見長，以飛白法畫石，以書法筆畫竹。主張變革風行已久的南宋畫院體制格調，提出「作畫貴有古意，若無古意，雖工無益」論點，開創了元代畫風。

齊白石(1863-1957)

原名純芝，湖南湘潭人。齊白石家境貧困，十三歲起學木匠，二十七歲專事繪畫。六十歲後定居北京，以篆刻賣畫為生。齊白石為文人畫注入民間藝術的鮮活能量，結合率性寫意與精緻工筆，曾獲得「人民畫家」的美稱。1955年，世界和平理事會授予和平獎金。卒年九十五歲，是最長壽的中國畫家之一。齊白石專長花鳥蟲魚，暢和淋漓，栩栩如生。從日常生活著手，也常諷刺炎涼百態，幽默淡泊，代表作品如【不倒翁圖】(1925)、【櫻桃】(1951)、【寫劇圖】(1931)等。

劉國松(1932-)

山東省益都縣人。成長於中日戰爭的動盪年代中，1949年隨遺族學校至臺。1956年畢業於省立臺灣師範學院藝術系。1957年與同好成立「五月畫會」，發起了臺灣現代繪畫運動。1963年發明粗筋棉紙，並創「抽筋剝皮皴」，開展個人獨特畫風。1968年發起成立「中國水墨畫學會」，鼓吹中國畫之現代化，並主張革命應從工具、材料、紙張作起。1971-1992年任教香港中文大學藝術系，首創「現代水墨畫」課程，影響香港水墨畫之發展。1993年在臺創「廿一世紀現代水墨畫會」，強調水墨畫之本土化與國際化。

劉錦堂(1894-1937)

生於臺中，1914年臺灣總督府國語學校師範科畢業，翌年，入東京美術學校西洋畫科，是為臺灣第一位留日學畫的人。美術學校畢業後，潛往上海，為國民黨要人王法勤收為義子，改名王悅之。1922年，參加阿博洛(Apollo)畫會，他的作品曾一度與徐悲鴻、林風眠並列。先任教於國立北京美術專科學校，後歷任國立西湖藝術院西畫系主任教授等。1925年，教育總長章士釗命他為「日本全國教育考察專員」，赴日考察美術教育，曾順道返臺。1937年逝世於北平。1994年，臺北市立美術館舉辦劉錦堂誕辰一百週年作品特展，反響熱烈。重要作品如【棄民圖】(1934)、【臺灣遺民圖】(1934)、【亡命日記圖】(1930-31)等。

德拉克洛瓦(Eugène Delacroix, 1798-1863)

法國畫家。早期受魯本斯和友人波寧頓的影響。後來在傑利柯的啟發下，堅持浪漫主義畫風，與學院派的古典主義相抗衡。由於他在藝術上的革新成就，加強了浪漫主義畫派的地位及影響。作品構圖著重氣勢，強調對比關係，重視人物情感和動勢的描繪。亦擅於石版畫，曾於巴黎盧森堡宮和波旁宮作有兩組壁畫。著名油畫作品有【但丁和維吉爾在地獄中】（又名【但丁之筏】(1822)）、【希臘島的屠殺】(1823-24)、【十字軍進入君士坦丁堡】(1840)、【狩獵獅子】(1854)等。

鄭善禧(1932–)

出生於福建省龍溪縣，1950年來臺，1960年畢業於師範大學美術系。曾任教於臺中師專、臺中師範及臺灣師範大學美術系。以水墨書畫為主，1997年獲頒第一屆國家文化藝術基金會文藝獎（美術類）。題材從不脫離生活，從神像、戲偶，到兒童玩物、日常生活器物，動靜物，社會現象等幾乎無一不能入畫。成功結合文人精神與現實情趣，畫風或詼諧嘲諷或平實俐落。他的畫以青綠為主調，並主張以「彩墨」為現代中國畫的當行途徑。重要作品如【秋來漫山如織錦，霜葉紅於二月花】(1996)、【深林幽禽】(1996)、【洋相具足】(1997)。

盧梭(Théodore Rousseau, 1812–1867)

法國巴比松畫派的創始者之一。作品常遭巴黎沙龍拒絕。1844年左右遷入巴比松，經常描繪樹林等幽靜的角落。他對自然有著宗教般的敬謙，在巴比松過著隱士般的儉樸生活。他對光線的掌握十分獨到敏銳，直接影響日後崛起的印象派。他與米勒的堅定友誼，記錄在兩人的信件往來中。重要作品如【栗樹林蔭】(1841)、【楓丹白露森林的清晨】（約1848–50）等。

賽佛瑞尼(Gino Severini, 1883–1966)

義大利未來派畫家。與馬瑞內堤、伯奇歐尼、巴拉積極參與未來派的藝術運動，熱中在畫面表現光線、運動及速度。賽佛瑞尼後來前往巴黎，受印象派、立體派影響深遠，也作為巴黎與義大利藝術家的橋樑。不同於其他未來派成員，賽佛瑞尼並不對機械感到興趣，反而常以舞蹈為題材。重要作品如【海＝舞者】(1914)、【旋轉的小丑】(1957)等。

羅沙・邦賀(Rosa [Marie-Rosalie] Bonheur, 1822–1899)

法國寫實風格女畫家，擅長描繪動物，從畫家父親接受藝術啟蒙教育，並在屠宰場實地觀察動物的身體結構，奠定她寫實的基礎。她的作品經常在沙龍展出，是當時最受歡迎的畫家之一，也是第一位得到法國大十字勳章的女性。最有名的作品是【馬市集】(1855)、【歐沃真的堆乾草圖】(1855)等。

羅斯金(John Ruskin, 1819–1900)

英國文藝評論家兼社會理論家。十九世紀中期，羅斯金幾乎是文藝界的牛耳，去世後名聲卻一蹶不振。生長在富裕新教氣息濃厚的家庭，小時候跟隨嚴屬的母親背誦《聖經》，家人原本期望他擔任牧職，但是在牛津求學期間獲得創作詩的大獎，於是放棄宗教的召喚。1843年第一冊《現代畫家》出版，大力支持畫家泰納，並視藝術為基於國家及個人的尊嚴與道德的宇宙語言。羅斯金曾連續撰文捍衛拉斐爾前派的畫家，並高舉哥德風格，貶抑文藝復興風格。1860至1870年代，羅斯金開始積極投入社會文化的改革運動，其建議如老年津貼、教育普及化、勞工組織等都是現代社會必備的基本福利。1870年，羅斯金獲選為英國第一位美術教授。

羅斯科(Mark Rothko, 1903–1970)

出生於俄籍猶太裔的家庭，受尼采與榮格的哲學影響，1940年代開始尋索永恆的象徵，他所發展的形式沒有固定的邊緣、輪廓，浮動在大幅的色彩所形成的空間中。1950年代後期，色彩更由鮮明轉為深暗。他所代表的美國抽象表現主義屬於沉思冥想型的，與波拉克(Jackson Pollock)所代表的表現型造成對比。重要作品如專為美國德州休斯頓羅斯科教堂所設計的系列作品。

羅薩(Salvator Rosa, 1615–1673)

義大利詩人、諷刺文學家、作曲家、蝕刻畫家與歷史風景畫家。生性浪漫瀟灑，拒絕接受外界支配影響。在佛羅倫斯接受麥迪西家族的贊助，成立一文藝學院。羅薩認為只有宗教性或歷史性的主題才是高貴嚴肅的藝術主題，而他自己擅長的崎嶇的風景畫只能算是娛樂。重要作品如【港口的古蹟】(1640–43)、【沉思中的戴摩克特斯】（約1650）。

顧愷之（約345–406）

東晉人，字長康，生於今江蘇省無錫縣。尤以人物畫最拿手。當為裴楷作畫的時候，在裴楷的臉頰上加了三根毛，旁觀者覺得經由這三根毛的點綴，使得人物更加傳神。重要作品如【女史箴圖卷】、【洛神賦圖卷】。

索　引

一、人名（作品）

三　劃
上萊因區的大師 46
　【小天堂】46

四　劃
仇英 96–97
　【柳塘漁艇】96–97
巴特爾 44
　【凡爾賽宮與花園】44
文徵明 19–20
　【蘭亭修褉圖】19–20
王蒙 113, 118, 122–125, 128, 130, 133
　【具區林屋圖】122–123

五　劃
布列東 82–83
　【召返拾穗者】82
布倫斐爾德 56
布歇 20, 22
　【夏季】22
布雷克 84
石川欽一郎 147–148, 171
石濤 118

六　劃
米勒 51, 62, 73, 75–82, 103, 163

【簸穀工人】75–77
【播種工人】78
【牧羊女與羊群】79–80
【晚禱】79–80
米雷 66–67
　【盲女】67–68
老彼得・布魯格爾 28–30, 32–34, 77, 151, 153
　【曬乾草】29–31, 34
　【風景與伊卡若斯的墜落】32–33
　【穀物的收穫】77, 151, 153
老楊・布魯格爾 38–39
　【馬瑞蒙城堡】38–39

七　劃
佛烈德利赫 84–87, 89, 142–143
　【雲海上的旅者】85–86
　【海邊的僧侶】87, 89
　【橡樹林的修道院】143
伯奇歐尼 69–70
　【街景進入屋內】69–70
余承堯 122, 124–128
　【重巖倚天際】125–126
　【華山圖】127
克勞德・吉雷 31, 138–139
　【正午】138–140

李可染 118, 122, 128–130
　【柳溪漁艇圖】118
　【黃海煙霞】128–129
　【人在萬點梅花中】130
李石樵 146–147, 151–153, 164
　【香蕉園】146–147
　【田家樂】151–153
李昭道 111–113
　【明皇幸蜀圖】108, 111–113, 121, 177
李梅樹 82–83
　【黃昏】82–83
李澤藩 147–151, 173
　【老師作品的印象】148–149
　【五龍】148–149
　【香茅油工廠】148, 150
秀拉 60, 64–66, 100
　【星期日午后的嘉特島】64–65

八　劃
林本兄弟 14–17, 19
　【貝依公爵的風調雨順日課經（六月）】15
　【貝依公爵的風調雨順日課經（十月）】16
林玉山 144
林風眠 118–121, 128, 171

流轉與凝望

【江舟】 120
肯特 46

九　劃

洪瑞麟 164
范寬 122

十　劃

倪瓚 115–117, 122, 124, 133
　　【容膝齋】 115–116
唐寅 115, 117–118
　　【溪山漁隱】 117–118
席德進 130–131, 135–138
　　【海山相照】 131
　　【金門古厝】 136
　　【廟】 136–137
　　【土地廟與樹】 138
徐悲鴻 118
根茲巴羅 39–44, 51
　　【安德魯斯夫婦】 39–40, 44
　　【柯納樹林】 41–42
泰納 50, 56–64, 68, 89–95, 100, 102,
142
　　【掘蘿蔔，靠近斯勞】 56–57
　　【降霜的清晨】 57–58
　　【涉溪而行】 60–63
　　【「無畏號」於1838年被拖到拆船塢】 63
　　【陽光中的天使】 89–90, 93
　　【嫵丁獻指環與拿波里漁夫馬薩尼耶
羅】 89, 91–93
　　【金樹枝】 92
　　【諾漢城堡・日出】 93–94
　　【雨、蒸氣與速度】 100, 102

【汀騰修道院的內部】 142
馬奈 43, 70–71, 99–100
　　【陽臺】 70–71
　　【在阿戎堆時，莫內於船上繪畫】 99
馬瑞內堤 68
馬遠 113–115
　　【山徑春行圖】 113–114
馬麟 48–49, 174–175
　　【秉燭夜遊】 48–49
　　【靜聽松風圖】 174–175

十一劃

曼格納斯可 140–141
　　【強盜歇腳處】 140–141
康斯塔伯 42–43, 50–56, 60, 73, 78,
81, 144
　　【艾塞克斯的威文豪公園】 42–43
　　【玉米田】 51–52, 54–55
　　【河谷農莊】 54
　　【沙福克郡的犁田圖】 55, 78
張彥遠 154
張擇端 36–37
　　【清明上河圖】 36–37
梵谷 68, 95, 103, 105, 162–163, 170
　　【烏鴉飛過麥田】 95
　　【有杉樹的麥田】 103, 105
　　【播種者】 162–163
畢卡索 69, 107–108, 171
　　【風景前的靜物】 107
畢沙羅 42
莫內 42–43, 68–69, 93–94, 100–104
　　【日出・印象】 93–94

【聖拉薩爾車站】 100–101
　　【乾草堆】 103–104
莫利索 47
　　【從特卡德羅看巴黎】 47
莫里斯 66
郭柏川 157–163, 166
　　【北平故宮A】 158–159
　　【臺灣景色】 158, 160
　　【鳳凰城（臺南一景）】 161–162
郭雪湖 144
郭熙 36, 122, 124
　　【早春圖】 36, 124
陳洪綬 176–177
　　【歸去來圖】 176
陳植棋 164–165
　　【淡水風景】 164
　　【臺北橋】 165
陳進 144
陳澄波 144, 166–172, 177
　　【西湖春色】 167–169
　　【上海風車】 169
　　【淡水中學】 170

十二劃

傅抱石 118–119
　　【松亭觀泉】 119
斯塔布 77, 79
　　【堆乾草】 77, 79
普桑 20–21, 45, 51, 53, 55, 105
　　【四季圖之冬】 20–21
華鐸 64, 66
　　【公園的慶典】 64, 66

黃土水 171

黃公望 108–109

　【富春山居圖】 108–109

黃賓虹 128–130, 158–159

　【桃花溪】 128–129

　【溪山深處】 158–159

十三劃

塞尚 68–69, 105–106, 124, 172–173

　【聖維克多山】 106

董源 122

十四劃

廖繼春 144–146, 154–158, 173

　【芭蕉之庭】 144–145, 157

　【春秋閣】 155–156

　【東港舊屋】 155, 157

趙孟頫 122

齊白石 35–36, 128

　【蘿蔔豆莢】 35

　【小魚都來】 36

十五劃

劉國松 24–26, 125

　【四序山水圖卷】 24–26

　【洒落的山音】 26

劉錦堂 166, 171–174, 177

　【保叔塔】 172

　【芭蕉圖】 173

德拉克洛瓦 42

鄭善禧 131–133

　【山村薄暮】 131–132

　【移家深山遠市塵】 132–133

十六劃

盧梭(Rousseau, H.) 171

盧梭(Rousseau, T.) 73–75, 79

　【飲水處】 73–74

　【橡樹林】 74–75

十七劃

賽佛瑞尼 68–69

　【郊區火車駛進巴黎】 68–69

十九劃

羅沙‧邦賀 79, 81

　【歐沃真的堆乾草圖】 79, 81

羅斯金 90–91

羅斯科 88–89

　【無題（灰色上的黑）】 88–89

　【無題】 88–89

羅薩 45, 53

二十一劃

顧愷之 110, 134, 176

　【洛神圖】 110

作者不詳

　【十二月令圖之三月圖】 18–19

　【四季】 23–24

　【漢宮圖】 134–135

二、專有名詞

三　劃

三美神 29, 45

四　劃

巴比松畫派 50, 73, 75, 85

巴洛克 38, 41, 140

文人畫 25, 35–36, 97, 111, 115, 120–122, 124–125, 130, 133–134, 154

文藝復興 14, 28, 66, 69, 98, 120, 142

五　劃

未來派 60, 68–71, 89

白描 161

立體派 68–69, 98, 106–108, 173

印象派 42–43, 47, 60, 64, 68–70, 93, 95, 98–100, 103, 105–106, 108

六　劃

多力克式 140–141

如畫風格 53, 138, 140, 142

自然主義 50–51, 55, 73, 81, 84

艾亞尼克式 140–141

八　劃

拉斐爾前派 60, 66–67

抽象表現主義 36, 87, 89

斧劈皴 117

法蘭德斯 38

牧歌畫 55

青碧山水 111, 177

九　劃

後期印象派 68

柯林斯式 140

洛可可 41, 124

界畫 98, 134

風俗畫 28, 35–36, 41, 51, 56, 77, 81, 134, 153

飛白 161

十　劃

原始主義 171

流轉與凝望

哥德式 14, 141–142

浪漫主義 42, 84, 87, 143

浮世繪 103

十一劃

透視法 14, 28, 32, 45, 66, 146

野獸派 68, 70, 146, 154–155, 165

十二劃

單點透視 31, 37–38, 69–70, 95, 98, 108

散點透視 98

普普藝術 36, 135

雅集肖像 39

十三劃

亂柴皴 158

新古典主義 42, 44, 72–73, 140

照相寫實 60, 67

農事詩 51

十四劃

圖像系統 84, 98

十五劃

寫實主義 62, 100, 120, 147

十六劃

諾威致派 51

十七劃

點描派 64, 100

【藝術解碼】，解讀藝術的祕密武器，

全新研發，震撼登場！

什麼是藝術？

一種單純的呈現？超界的溝通？

還是對自我的探尋？

是藝術家的喃喃自語？收藏家的品味象徵？

或是觀賞者的由衷驚嘆？

1. 盡頭的起點 —— 藝術中的人與自然（蕭瓊瑞／著）

2. 流轉與凝望 —— 藝術中的人與自然（吳雅鳳／著）

3. 清晰的模糊 —— 藝術中的人與人（吳奕芳／著）

4. 變幻的容顏 —— 藝術中的人與人（陳英偉／著）

5. 記憶的表情 —— 藝術中的人與自我（陳香君／著）

6. 岔路與轉角 —— 藝術中的人與自我（楊文敏／著）

7. 自在與飛揚 —— 藝術中的人與物（蕭瓊瑞／著）

8. 觀想與超越 —— 藝術中的人與物（江如海／著）

第一套以人類四大關懷為主題劃分，挑戰您既有思考的藝術人文叢書，特邀林曼麗、蕭瓊瑞主編，集合六位學有專精的年輕學者共同執筆，企圖打破藝術史的傳統脈絡，提出藝術作品多面向的全新解讀。

國家圖書館出版品預行編目資料

流轉與凝望:藝術中的人與自然 / 吳雅鳳著.－－
初版一刷.－－臺北市：東大，2005
　　面；　公分.－－(藝術解碼)
含索引
ISBN 957-19-2781-3　　(平裝)
1. 藝術－文集

907　　　　　　　　　　　　　　94018329

網路書店位址　http：// www. sanmin. com. tw

© 流轉與凝望
—— 藝術中的人與自然

主　編　林曼麗　蕭瓊瑞
著作人　吳雅鳳
發行人　劉仲文
著作財
產權人　東大圖書股份有限公司
　　　　臺北市復興北路386號
發行所　東大圖書股份有限公司
　　　　地址／臺北市復興北路386號
　　　　電話／(02)25006600
　　　　郵撥／0107175-0
印刷所　東大圖書股份有限公司
門市部　復北店／臺北市復興北路386號
　　　　重南店／臺北市重慶南路一段61號
初版一刷　2005年11月
編　號　E 900760
基本定價　柒元肆角
行政院新聞局登記證局版臺業字第○一九七號

有著作權·不准侵害
ISBN　957-19-2781-3　（平裝）